Never Too Small

小宅試驗

Reimagining
Small Space Living

從 5 坪到 15 坪
《Never Too Small》頂尖設計師
不將就的小坪數生活提案

徐國麟 (Colin Chee) ／策畫
喬爾·必思 (Joel Beath)、
伊莉莎白·普萊斯 (Elizabeth Price) ／撰稿

盧思綸／譯

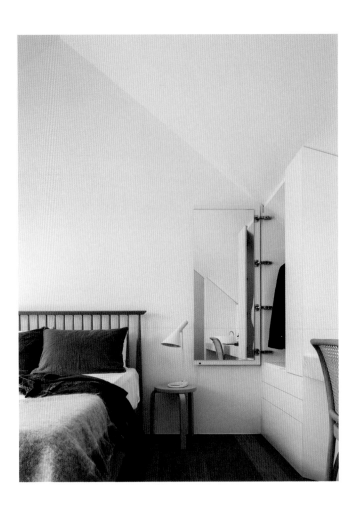

前言
INTRODUCTION

　　未來的都市住宅會是什麼模樣？現在越來越多人以「永續生活」作為打造城市居所的前提，儘管如此，減少空間浪費不代表在舒適感上讓步，而是去思考打造一個「家」，真正需要的是什麼。

　　許多人認為減少對地球的負擔，意味著要委屈限縮居住空間，但是對於 Never Too Small 團隊來說，「理想住宅」並不代表要有「很大、更大」的生活空間。Never Too Small 的存在，便是源於對小宅的嚮往，尤其是將現有（通常）綁手綁腳的小坪數打造成理想的生活空間。Never Too Small 從 YouTube 頻道起家，一開始專門介紹澳洲墨爾本的小宅設計，後來逐漸獲得全球觀眾的關注，遂開始介紹世界各地的小宅案例。

　　本書將貫徹一路以來的初衷，分享小坪數空間獨具的挑戰，以及這些難題如何刺激設計師發揮創意的極限。同時，書中涵蓋許多巧妙的佈局設計，可供讀者重新思索幸福、舒適以及現代住居需求的意義，反思如何再利用既有

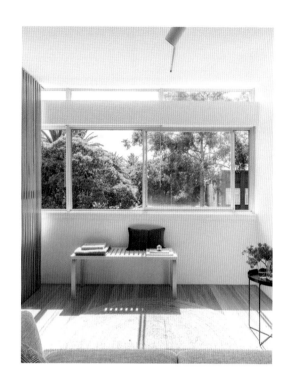

住宅傳承給新一代人。

　　書中的設計師之所以著迷於小坪數的永續住宅有很多原因，有人想要改變行業內「揮霍空間」的現況，有人期許保留市中心老舊建築，無論如何，大家都十分享受解決難題的過程，尤其小坪數的疑難雜症還真不少——設計師必須理解客戶需求、減少不必要的裝潢，以及充分利用平面圖的長、寬、高創造有如大空間的居家感。

　　其次，書中每一位設計師各有一套解決特定難題的策略可供讀者參考，諸如結合隱藏收納空間、利用隔板創造多功能佈局、選用特定材質凸顯單一區域用途，以及運用照明放大空間感。

　　今時今日，小宅行動和你我前所未有的息息相關，Never Too Small 希望藉由分享實際案例，扭轉你我對於「家」最本質的概念。

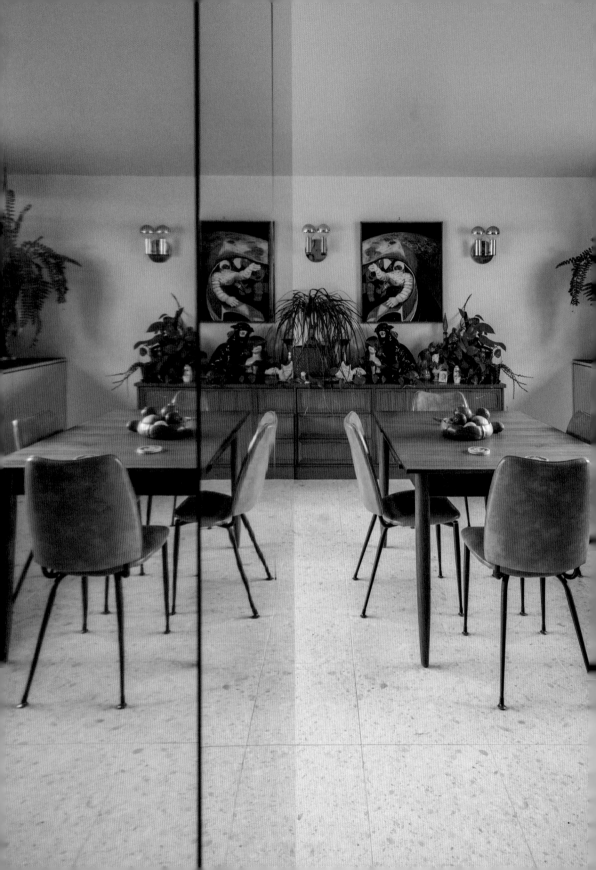

小宅設計的原則

本書分為五大篇章，包涵了：多用途設計、放大佈局、加法設計（化簡為「繁」）、重生再利用，以及翻轉印象等概念，每個篇章各自呈現不同風貌的小宅設計策略。

◇ 多元功能的家──複合用途的居家設計

小宅非常需要可以提供多元用途的空間，以便隨時滿足屋主的不同需求。「多用途設計」主要分享極具巧思的點子，諸如軌道燈、隱藏隔板和新穎的空間用途。「太普街公寓」的用餐區平時收納在壁面之間，需要時拉出隔板，馬上多出一張餐桌，彈指之間轉換空間用途。

◇ 放大空間感──小坪數的高效佈局

充分了解如何發揮空間面積、光線和通風的最大效益，是所有優秀小宅設計師的天賦。「洋娃娃之家」使用格柵門切分「區域」，確保臥室私密感和隱私的同時也不會影響房間光線和通風。

◇ 化簡為繁──多即是少的典範

本章介紹不按牌理出牌的設計師，看他們如何打破加東加西的忌諱，用加法設計的思維大膽加入牆壁和大體積的客製化物件，同時保持舒適的空間感。「船艙小屋」加入整面客製化的輕隔間牆，不僅隔出兩間臥室，更多了一個大容量的收納空間，堪稱「多即是少」的範例。

◇ 重生再利用──老宅的美麗新風貌

見證老舊的野獸派建築在極簡主義的巧思下蛻變重生。「巴比肯」曾經是倫敦市最不受歡迎的集合住宅區，歷經建築師更新計畫與室內設計師別具一格的貼心設計，巴比肯公寓搖身一變成為市內炙手可熱的物件。

◇ 翻轉印象的明日設計

探索室內設計的未來趨勢，一窺設計師藉由數位列印推動新穎的生產技術，或者大膽顛覆一般人對於住宅隱私的觀念。在客廳大刺刺安一座浴缸未必適合所有人，可是在為單身人士量身打造的微奢寓所，何嘗不能堂堂展示變成裝飾來欣賞呢？

多元功能的家
Diversify

複合用途的居家設計

Creating a multipurpose space

多功能區域是規劃小宅設計的巧妙之道。對於渴望打破小坪數限制的人來說，依照需求或心情賦予單一空間不同功能，絕對是引人入勝的提案。

多功能空間亟需設計師發揮創造力。在小坪數住宅中，每一寸空間都相當寶貴，因此，設計師思考整體佈局時勢必發揮創意轉化空間用途。以傑克・陳（Jack Chen）設計的「太普街公寓」（Type Street Apartment）為例，屋內乍看沒有正式的用餐區域，不過只要拉出廚房和客廳間的隔板便多出一張可容納至多六人的餐桌。類似概念也出現在「塔拉」寓所（Tara）的套房翻新設計，設計師尼可拉斯・格尼（Nicholas Gurney）活用天花板軌道燈的設計，讓屋主可依照需求移動燈具照亮不同家具或設計物件，藉此凸顯室內不同佈局。

「純粹」是營造多功能空間的關鍵。於小坪數住宅而言，每個設計元素都要「斜槓」，往往需要符合兩種甚或三種用途，若一味注重精巧而忽略實用性則會造成困擾，諸如太普街公寓的隱藏式用餐區或塔拉的軌道燈，都有效突破佈局的界限，讓屋主能充分利用每一個角落。

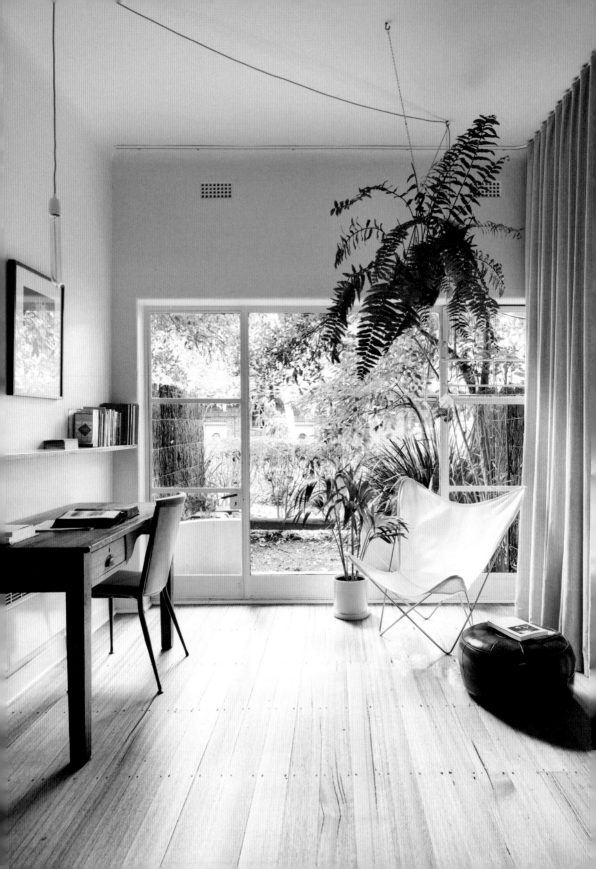

· CAIRO FLAT ·
卡洛 I

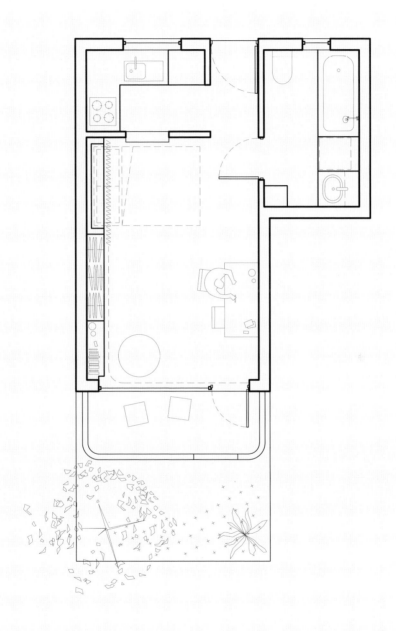

比例尺 1:100

⤢ 7.26 坪／24m²　　⋔ Architecture建築事務所 Architecture architecture

◎ 墨爾本，斐茲洛伊區 Fitzroy, Melbourne

影片連結

經手過小宅翻新的設計師大概都會告訴你：這是一場數字遊戲——呎和吋的較勁、公分和毫米的角力，面對狹小的公寓套房，設計師能一展身手之處僅有四面牆圍起來的空間。臥室大一點，就得委屈廚房小一點；要想放洗碗機也行，先放棄寶貴的儲藏室。

然而，小宅設計未必淪於有一好沒兩好的困境。Architecture 建築事務所的設計師麥克·洛普（Michael Roper）素來奉行多功能原則，擅長賦予僅有單一功能的物件或空間兩種甚或三種用途。

在洛普精心設計下，即使只有 7.26 坪大，也能滿足一個家需要的所有功能，實現烹飪、用餐、學習、放鬆和睡覺的生活起居。

洛普最初是以自住為目的去規劃，可是他同時考慮到未來如果是其他屋主可能會產生不同的需求。在思考設計的時候，儘管「一物多工」可提升實用性，但設計師還是要避免讓結構要負擔過多「任務」，使用轉換、折疊和隱藏等手法要適度，不宜太過。平時「常用的功能」和「鮮少發揮作用」的設計之間，必須取得平衡，畢竟如果要時時動手才能轉換家具或某些設計的結構也相當累人，因此洛普在規劃卡洛公寓的時候，特別注意實用性，好讓這些「斜槓」用途的效益最大化。

在我們踏入客廳時，映入眼簾的是一道令人驚嘆（且張力十足）的落地布簾。平時可覆蓋開放儲物區的雜物，減少視覺雜亂，其他時間可拉向寬敞的窗戶充當窗簾遮擋日光，滿足星期天早晨的賴床時光。

布簾後躲了一大片收納空間：角落閱讀區的上方是書架，而腳凳既可作為第二張椅子，也可充當腳踏台階，方便屋主拿取放置在較高層架的物品。

只要把床鋪收起來，廚房和起居室之間便多出一塊空間。原本的廚房門改為窗戶，形成雙重用途，煮飯時可作為出菜口，夜裡則化身床邊桌，可放書籍、水杯。拉開布簾，便有了亮晃晃的日光作為天然鬧鐘。

倘若少了彈性的設計，這間「卡洛」小宅很容易淪為「巨型收納盒」，例如要是採用固定式雙人床，那麼卡洛和普通套房就沒兩樣了！洛普在這個設計案中展現了絕佳的收納範例，屋主每天需要做的，不過是把床折疊起來罷了，輕鬆寫意！

具備多功能且切換自如的室內設計，讓卡洛這種迷你宅變得非常吸引人，洛普不僅考慮到自己，也考慮到未來屋主潛在的需求，這也展現出他對這間舊宅的感情和態度，同時也是一種無聲的立場：反對一味蓋新房子導致的空間浪費。「不斷拆舊房蓋新房，對環境來說是一種不負責的態度。」洛普說，「我們必須思考如何賦予現有資源截然不同的新生命。」

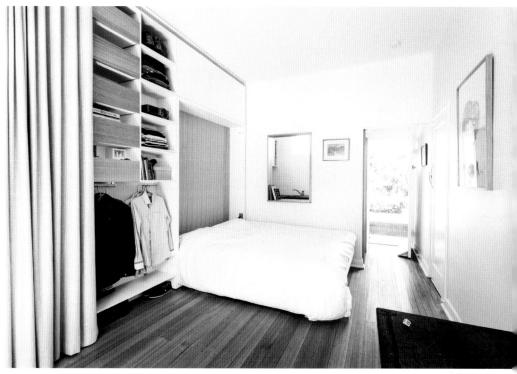

[標題頁] 自然光線從卡洛著名的花園穿透寬敞窗戶和玻璃門照進內室。

[01] 固定式雙人床會讓室內空間變得擁擠不堪，下拉式壁床對小坪數來說是完美的解決之道。

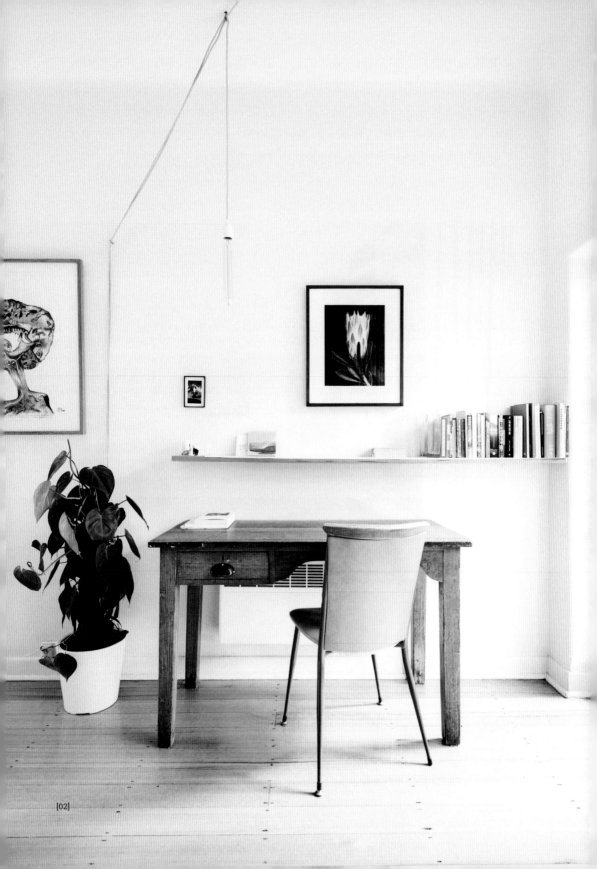

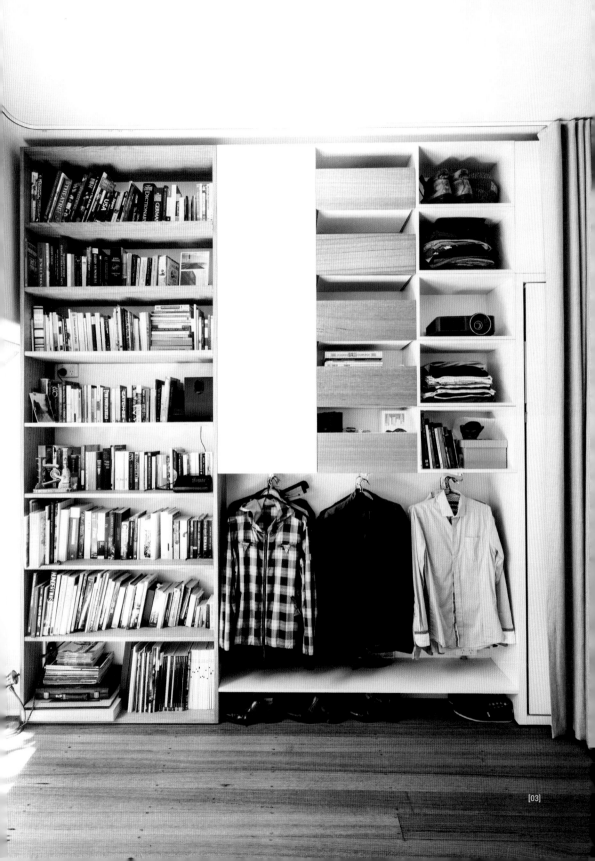

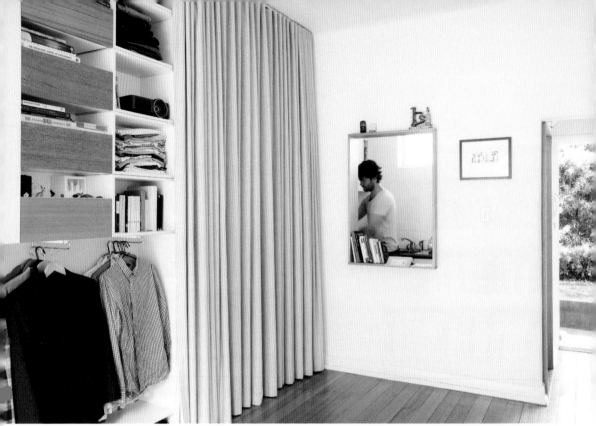

[04]

[05]

[02] 陽光明媚的工作區配有一張木頭書桌，周邊輔以藝術品、觀賞用書和綠色植栽作為點綴。

[03] 平常用不到開放儲物區可用落地布簾遮住，拉開布簾則可展現實用性，是公寓極具魅力的特色。

[04] 平時床鋪立在布簾後面可騰出空間，方便廚房和起居室之間的動線。

[05] 卡洛公寓的懸臂樓梯。在建造時被譽為是混凝土設計的創新手法。

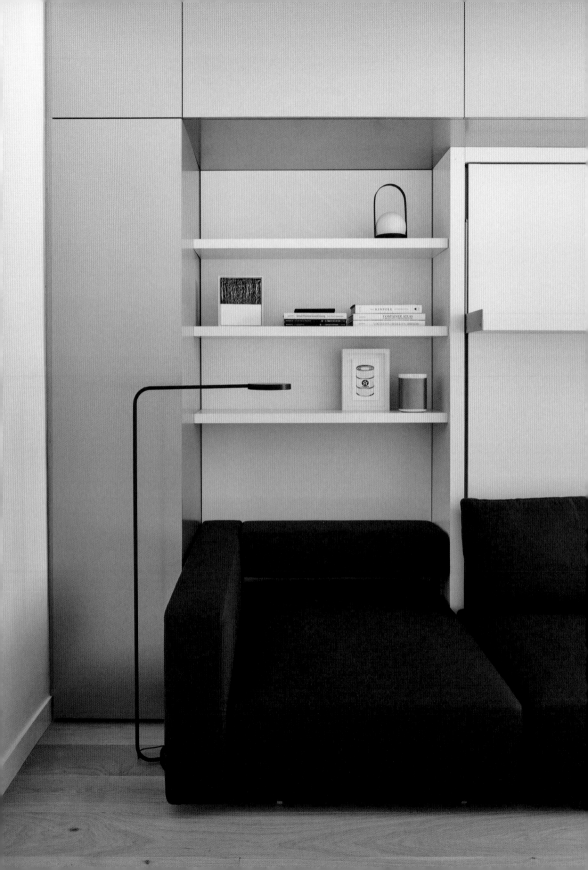

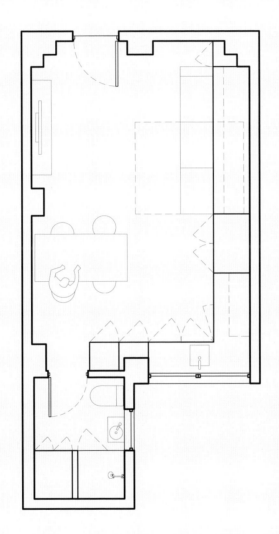

比例尺 1:100

| 1 | 2 | 3 | 4 | 5 |

↗ 9.68 坪／32m²　　ᑫ 尼可拉斯·格尼 Nicholas Gurney

◎ 雪梨，伊莉莎白灣 Elizabeth Bay, Sydney

影片連結

「塔拉公寓」的屋主曾待過紐約，當時的住所是極簡風的迷你小宅，當他回到家鄉雪梨，渴望在伊莉莎白港的家也能複製這種風格。尼可拉斯·格尼（Nicholas Gurney）是屋主相中的設計師，他特別偏好極簡主義（minimalism）和還原主義（reductivism），因而可説是為屋主重現簡潔風格、創造「寧靜沉穩感」的不二人選。

　　格尼的團隊擅長將狹小空間轉變為兼具功能性和舒適度的住宅，在僅有9.68坪的空間，這間迷你公寓的挑戰在於如何創造不同機能並維持坪效。他的解決方案是將大部分結構移到周邊牆壁，沿著四周打造一面「機能牆」（function wall）。

　　這道引人注目的機能牆，整合了所有主要的儲物空間，包括一張低矮的四人座沙發，以及一張下拉式的「隱形壁床」。對屋主來説能夠接待客人非常重要，因此捨棄傳統床組，改用可收納的下拉床架，能使空間變得開放和流暢、更適合社交活動，這正是讓這種套房式公寓發揮坪效的關鍵之處。

　　櫃體的層板選用銀灰色磨砂金屬材質，不僅堅固耐用，且能營造一種現代感，「有點像特別訂製的昂貴名車」。機能牆包圍了墨藍色沙發（以及壁床），延伸至天花板，把儲物空間擴大到極致。

　　機能牆的金屬層板延伸到一部分的廚房，不過廚房的基本色調是明亮的純白色，完美結合水槽後方長型的外推窗，這也是屋內唯一的自然光源。格尼想創造一種類似發光燈箱的效果，讓光線可輕易的在白色擋板和檯面來回反射。另外，廚房櫥櫃採用無把手設計，且隱藏所有餐廚用具，進一步提升整體現代感。

　　做到頂的櫥櫃區可容納一座大冰箱，並利用櫃子分隔出廚房和浴室。浴室使用磨砂玻璃門，可和起居室共享光線。同樣，浴室再次複製燈箱的概念，除了部分使用鉻材質鍍飾和一面全身鏡之外，全面以純白為主色調。浴室如同主室，利用單一窗戶的光源在四周反射，採用白色馬賽克磁磚的幾何圖案，使浴室原本有點緊繃的空間相形放大了。

　　套房式的佈局並不好處理，可説極具挑戰性，格尼利用關鍵的光源去調整整體氛圍和凸顯機能。晚上時，隱藏在天花板和淋浴間交界處的條狀照明燈，

為浴室營造出柔和光線；回到起居空間，天花板的軌道燈不僅可以調暗，還能移動，以凸顯藝術品或閱讀椅等局部物體。

這間小宅以「功能」為核心設計概念，也讓格尼盡情展現自己的工業設計背景。對於設計師來說，善用一系列配備，把套房式小宅打造成更舒適、實用且吸引人的空間，也是讓各種家居元素各自發揮功能、相輔相成的過程。

例如一般人可能不會注意，廚房水龍頭後方百葉窗的效果很好，這是這間小宅諸多令人滿意的細節之一。在這裡，類似的細節設計多半很低調、不搶眼，自然也不會破壞一室寧靜和極簡美學，而是去襯托並強化整體空間。

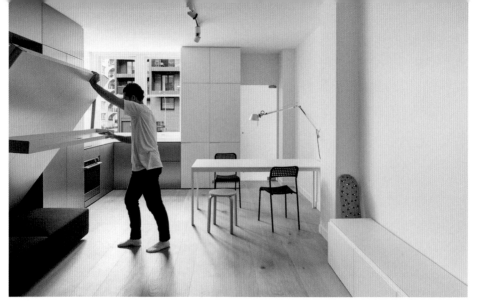

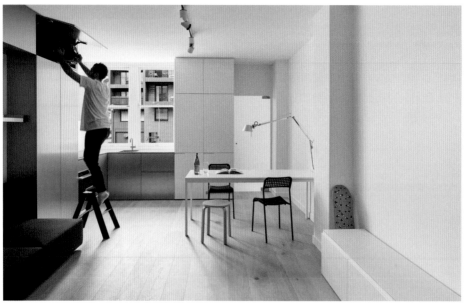

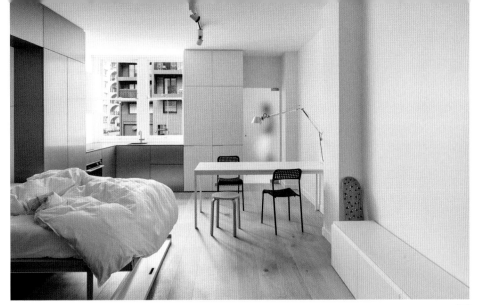

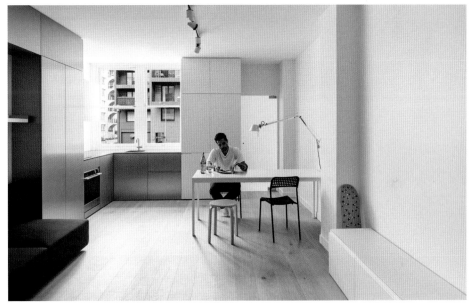

[標題頁] 沙發、壁床和收納空間通通整合到「機能牆」，有利於發揮最大坪效。

[01] 下拉式壁床可輕鬆「躺在」於墨藍色沙發上。

[02] 對客戶不可或缺的大容量收納空間，完美融入機能牆。

[03] 浴室的霧面玻璃門可充當環境光源，同時保有隱私。

[04] 捨棄傳統床鋪的做法擴大了用餐和娛樂空間。

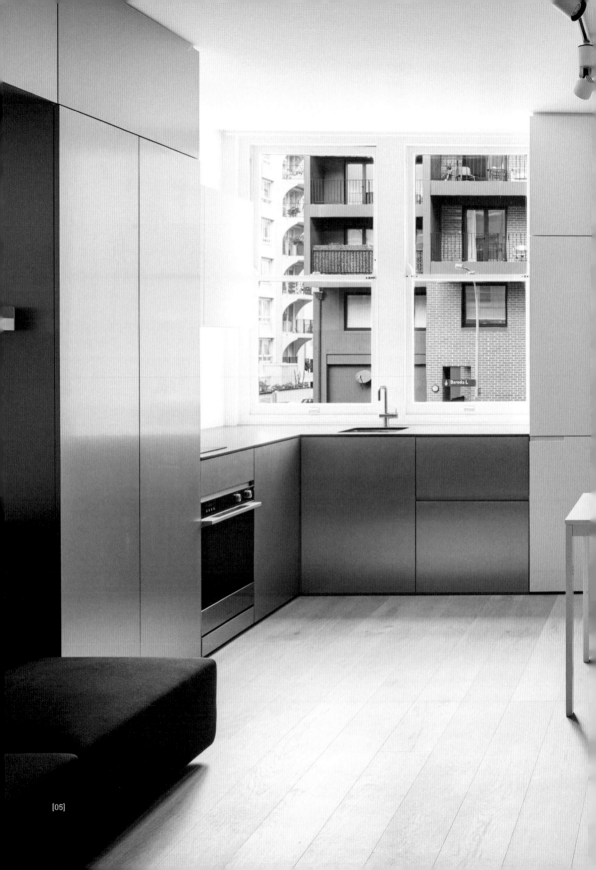

[06]

[05] 儘管只有一組推窗，主室仍非常明亮。廚房清爽的白色檯面和防濺板更進一步增強明亮感。

[06] 純白色調（附帶少許金屬五金）一路延伸到浴室，淋浴區上方的內嵌式照明燈營造出明亮感，沖淡空間相對狹小的感覺。

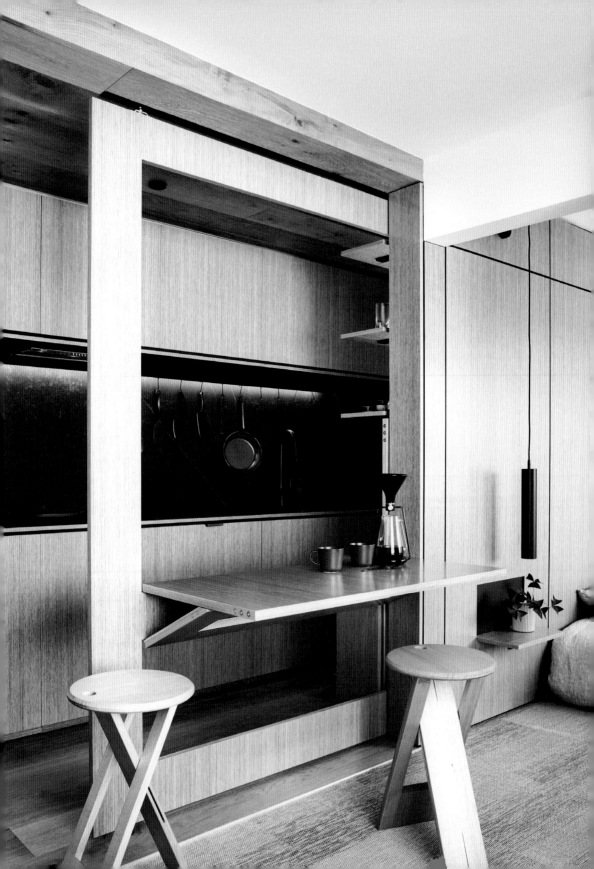

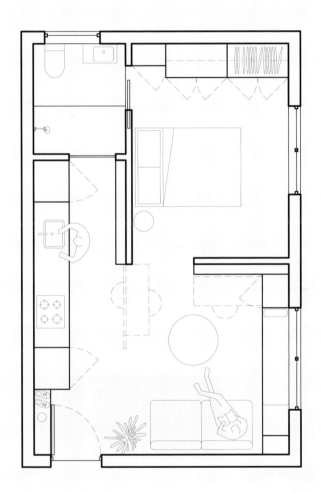

比例尺 1:100

1 2 3 4 5

⤢ 10.5 坪／35m²　ᴼ tsai 設計工作室 tsai Design

⌖ 墨爾本，里奇蒙 Richmond, Melbourne

影片連結

這幢土黃磚外觀的太普街公寓，乍看之下平平無奇。墨爾本郊區處處可見類似這種 1970 年代的長方形建築，但即使不如裝飾藝術（Art Deco）建築般亮眼，敏銳的投資客仍相中建築本身的潛力，包括優質的裝修設計、理想的室內空間，以及中密度住宅區的生活環境和價值。

在上述這些大環境的條件下，傑克‧陳（Jack Chen）「嘗試將一棟大房子塞進一間小公寓」，要將一個 10.5 坪的空間打造成採光良好、且具備多功能的家，需要仰賴設計師的眼光和遠見，而傑克也確實讓太普街公寓發揮物超所值的坪效。

許多設計師要進行小宅裝修的第一件事，往往是移除頭號障礙物──室內牆，以解決光照和空氣流通的問題，但傑克反其道而行，他沒有更動任何室內結構，反而是思考如何「加入結構」去幫空間擴充功能。

這個案子裡，廚房和浴室的設計，充分證明了傑克的眼光──科技遇見自然、倒影邂逅光線。室內空間配合居住者的需求去擴展和收縮。浴室採用不同的自然材質，將戶外綠意帶入室內。淋浴區鋪設木地板，牆壁採用真正的苔蘚作為裝飾，大片窗戶帶來充足採光。廚房和浴室中間的玻璃格窗讓光線暢行無阻。透明格窗使廚房能清楚看進浴室──不過不必擔心，只要輕觸遙

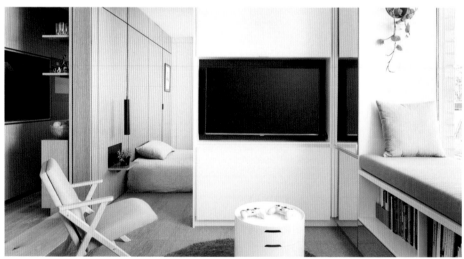

[01]

控按鈕，格窗就會變成不透明的毛玻璃。

廚房的視覺焦點落在全黑防濺擋板和長達 3 公尺的檯面，四周則鋪排木板。在小坪數的公寓打造如此壯觀的烹飪、備料區域相當罕見，不過因為沒有正式的用餐區，實際上也用不到如此大的備餐區。

話說回來，刻意不放餐桌，也是傑克的另一筆奇想——輕輕拉動廚房和起居室之間的木板，便多出一張折疊餐桌，可容納至多 6 人。

這個設計完美詮釋了極簡主義，既要迎合屋主入住後的生活起居，同時還能預設符合不同使用情境的功能需求。傑克希望這間小宅能有地方招待客人，又不會占用太多空間，所以將餐桌和椅子設計成折疊式，平時不用可收起來。因為是獨自一個人住，因此廚房和浴室間使用透明格窗也沒關係，但是需要時也能轉為毛玻璃保護客人隱私。

用心研究客戶實際上要如何使用空間非常重要，而身為「自己的客戶」，傑克成功為自己打造了一個形式和機能相互平衡的家，同時滿足現在以及未來的各式需求。

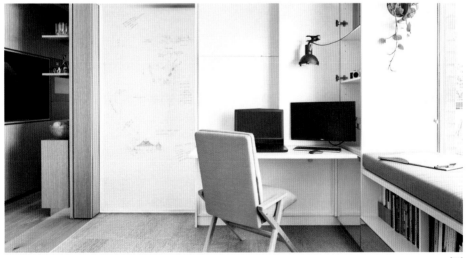

[02]

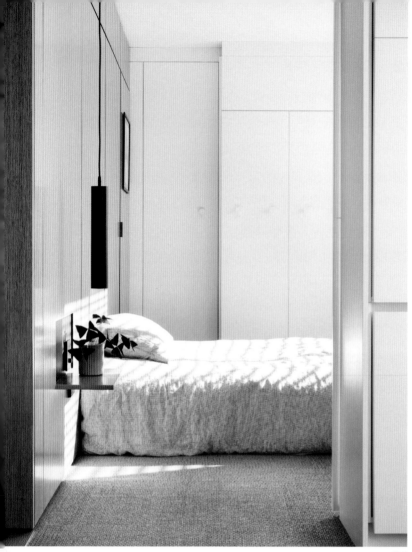

[03]

[標題頁] 太普街公寓最吸睛的設計無疑是餐桌！餐桌平時折疊和滑門融為一體，需要時拉出即可使用。另外，傑克專門訂製的折疊椅也具備相同設計。

[01] 傑克希望每個空間都具備多樣功能，且能滿足不同時間的不同需求。只要掀開書桌邊的電視櫃，空間馬上變成讓人放鬆的起居室。

[02] 同一個區塊作為書房使用時，電視能完美隱藏在櫥櫃後方，瞬間轉換成特意設計的工作區。臥室使用滑門，關上時門板正好可做為記錄新點子的塗鴉牆。

[03] 自然光線照進臥室。臥室選用木頭材質和白色材料，增強空間的明亮度和通風。

[04] 10.5 坪的大小沒有浪費空間的餘地，因此起居室的整片牆壁都用作收納區。沙發區上方的自行車宛如藝術品，這是小坪數住宅常見的獨特收納方式。

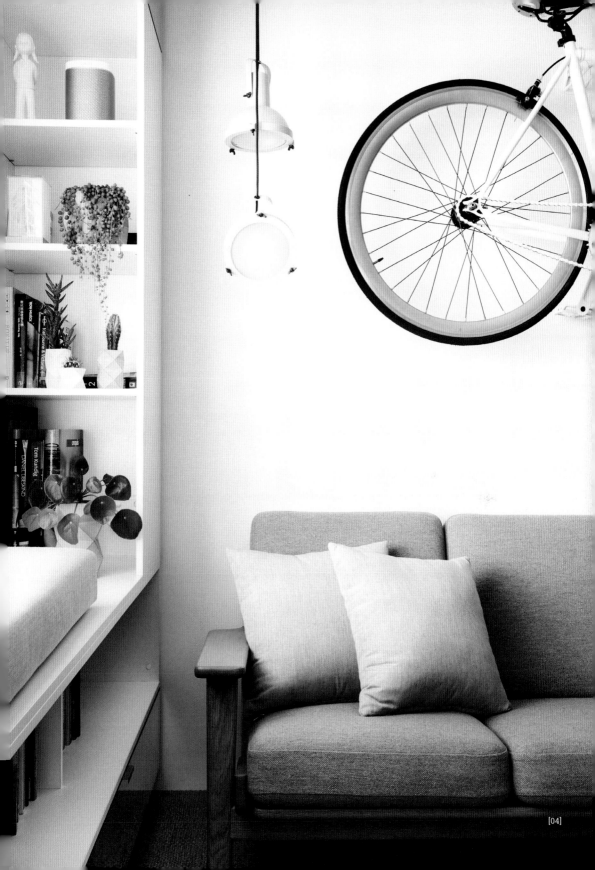

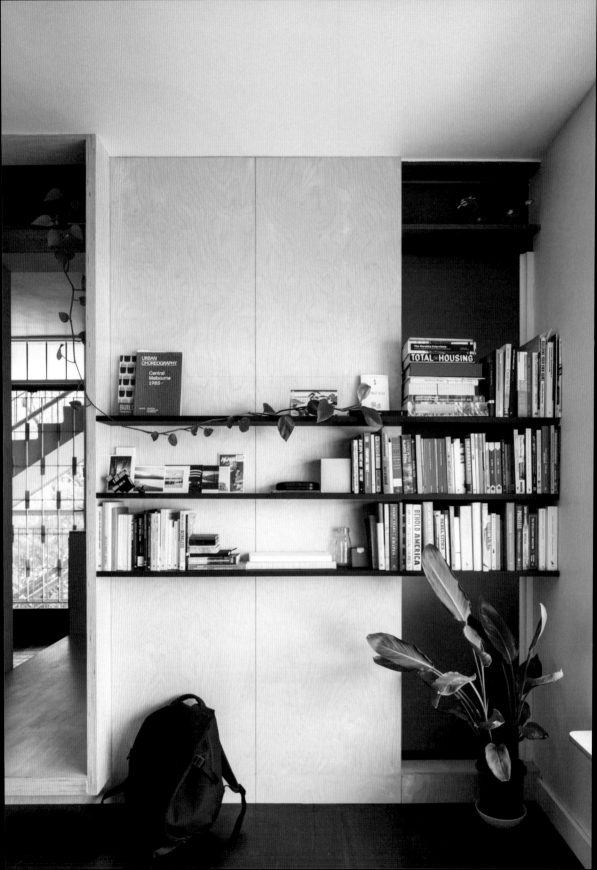

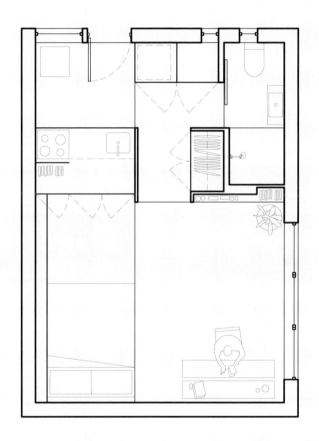

比例尺 1:100

 8.4 坪／28m²　八 WHDA 設計

◎ 墨爾本，斐茲洛伊區 Fitzroy, Melbourne

影片連結

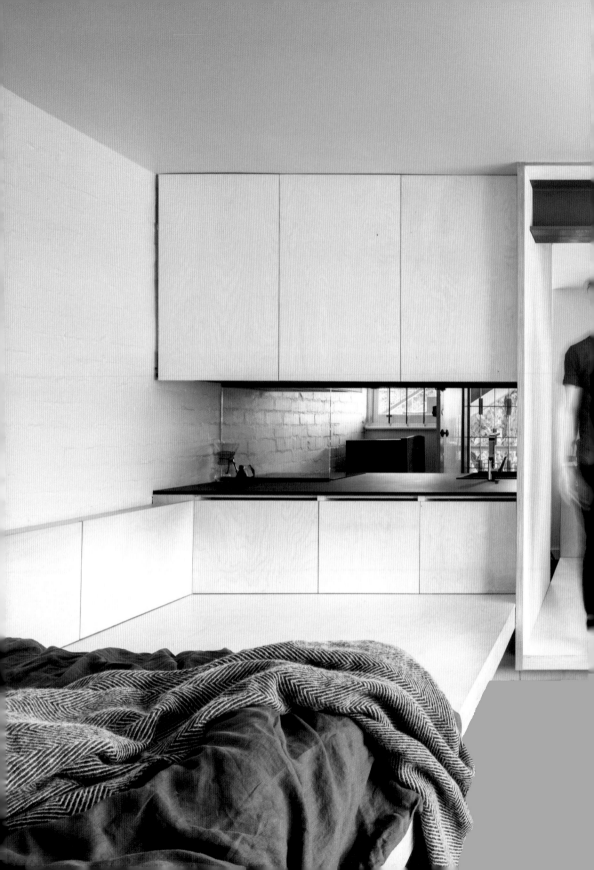

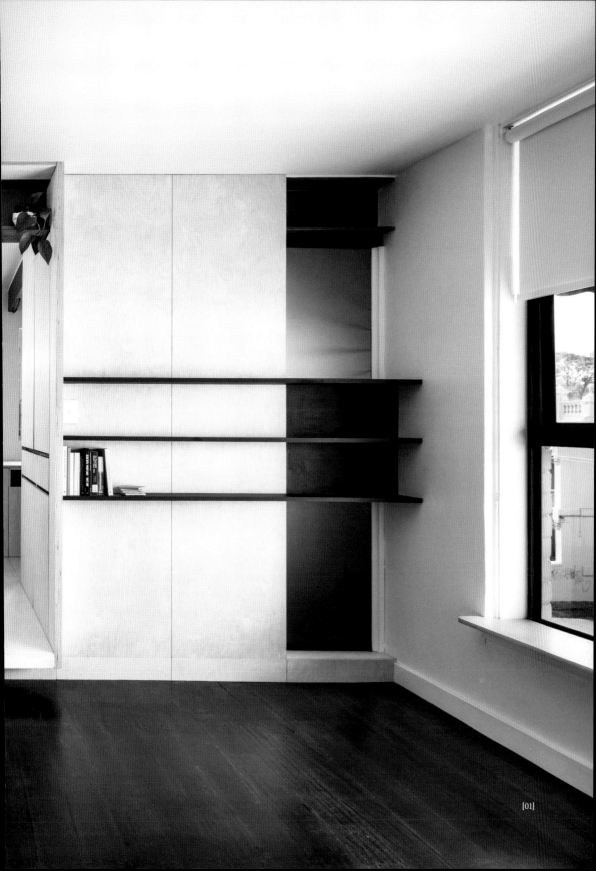

對道格拉斯・萬（Douglas Wan）來説，設計一個家就是一種説故事的方法。他希望藉由空間設計建構一套敘事，這套敘事有如一段擁有豐富層次的線性旅程，既收斂又外放，有高潮起伏也有放緩步調，讓情節可以精采的完整敘述。

這套 8.4 坪的小宅坐落於墨爾本斐茲洛伊區喬治街，可説是各種「小設計選擇題」的大集合，體現了設計師想藉由一個「家」來説故事的精神。

「喬治街公寓」建於 1950 年代，位於公寓林立的街區，最初是提供在附近醫院工作的護士住宿。原先套房的入口處設計有一個小廚房，往內走是臥室／起居室混合空間，另一側有間獨立浴室。

道格拉斯接手時決定拆除所有隔間牆，以便打破空間束縛、掌握理想比例，在空間規劃上自由發揮，但他也加設工業風的鋼樑去支撐天花板的重量。

廚房以霧黑色為主調，是從門口連接到室內的第一個「層次」，全黑櫥櫃和檯面構成中空式窗口，正好可以望見起居室深處一角，白色塗料的空間光感十足，引人遐想。同樣引人注目的還有玄關和廚房地板的設計，一片片黑色磁磚之間以緋紅色石灰漿填縫，形成強烈的視覺效果。

浴室在廚房左側，中間有一階落差。浴室地板和牆壁採用同樣的黑磚、緋紅色石灰漿，既可減少使用材料的種類，也可創造連貫感。洗手檯後方的落地長鏡刻意設計在浴室門的對面，打開門可提升空間層次。

以一道長條木合板的門框，完美劃分入口玄關區、廚房和浴室等緊密相連但截然不同的區域。入口處、廚房和浴室的地板都刻意提高了，這可以讓通道下方兼具鞋櫃的收納功能。衣櫃和洗衣機，則集中規劃與做到頂的櫥櫃結合。

穿越通道，來到開放的起居室和臥室。道格拉斯想捨棄傳統家具，以「最簡單的設計」來定義起居和臥室空間——有一大片面朝窗景的合板矮平台，寬敞的窗戶為室內提供主要的自然採光，視野還能欣賞周邊花園和斐茲洛伊區各色屋頂。

這塊合板平台可滿足不同機能。首先，它連結了廚房櫃體的開放窗口，

四邊和底部可用於收納，是臥室床鋪，也是用餐區。只要在上面擺一張小桌和坐墊，便可輕鬆容納多達 8 個人，而使用完畢後，稍微抬高平台就能收納坐墊。

當然囉，這種接近日式的用餐小環境，需要客人配合（畢竟要跪坐或盤腿），在講求設計和機能要遷就人類行為的世界，道格拉斯刻意打造一個反其道而行的空間，讓人去適應家具。

窗外的景致也許是這個故事的結尾和獎賞，但是最能精準表達出設計師是「說故事的人」的一點，是各個角落的細節。負責承重的工業風鋼樑呼應了整體空間，一舉把基礎功能提升到可以凸顯特色的設計亮點。起居空間刻意使用刷白漆的粗糙磚牆，和室內光滑直線元素形成對比，合板平台經過精心打磨去吻合凹凸的牆面。這段精心設計的故事，在此劃下圓滿句點。

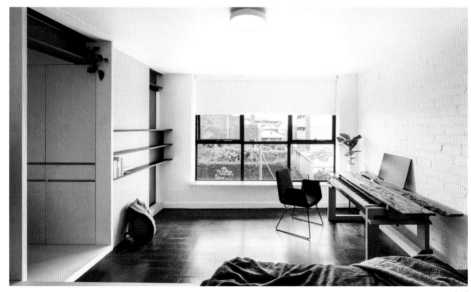

[02]

[標題頁] 內嵌式書架模仿鋼樑的形式，拓展公寓的寬度。

[01] 上方門楣劃分出起居室、臥室和室內其他區域。

[02] 白色覆蓋的磚牆，加上公寓主要的自然光源，增強多用途起居空間的明亮度。

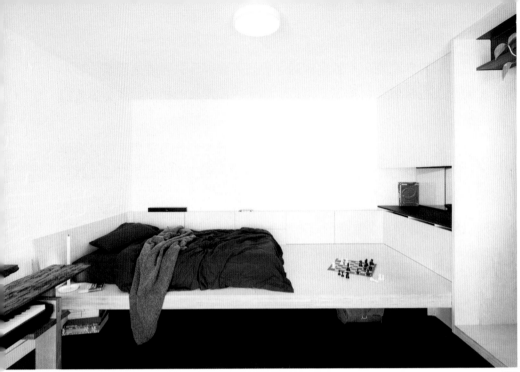

[03]

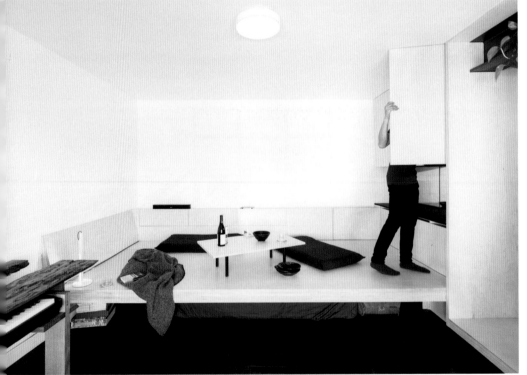

[04]

[05]

[03] 平台可作為床鋪。

[04] 床墊整齊擺放平台下方，擺上簡單的餐桌和坐墊，空間馬上變身用餐區。

[05] 浴室誇張的磁磚和石灰漿呈現一種科幻風，兩扇磨砂玻璃窗使得反射光線更顯著。

· THE WARREN ·
野兔洞

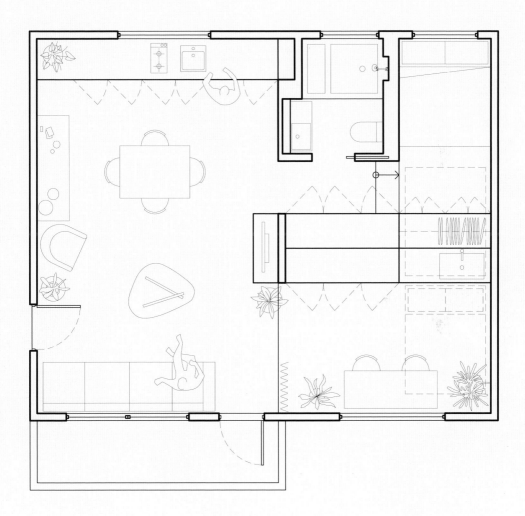

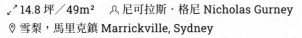

比例尺 1:100

↗ 14.8 坪／49m²　　⋏ 尼可拉斯・格尼 Nicholas Gurney

◎ 雪梨，馬里克鎮 Marrickville, Sydney

影片連結

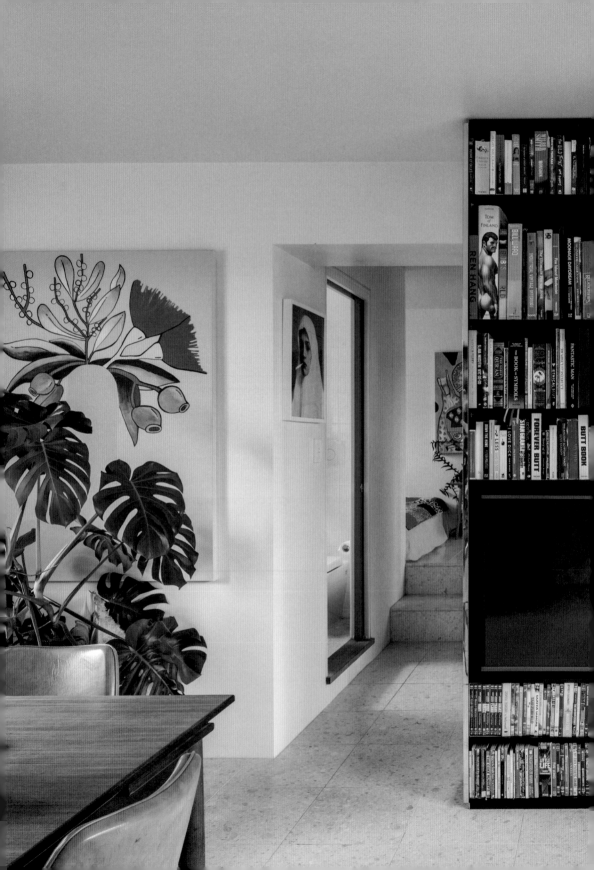

[01]

「野兔洞」（The Warren）公寓位於雪梨內西區馬里克鎮（Marrickville），名字源自於 19 世紀中葉、在同地區面積達 130 英畝的「野兔莊園」。兩百多年前的莊園主人托馬斯‧霍爾特（Thomas Holt）是一位實業家，也是在澳洲政壇頗有權勢的人物。野兔莊園有一座極壯觀的維多利亞時代哥德式建築（Victorian Gothic），內部裝飾絢麗，包括土耳其風格的浴室和奇珍異獸的藏品。正因為主人霍爾特熱愛狩獵，莊園內有一處遍地野兔洞（warren）的獵場，因而得名「野兔莊園」。這座莊園於 1919 年被新南斯威爾政府拆除，原址周圍仍保有零星的舊時建物。

其實除了美麗的名字和移地安置的一對樑柱，滄海桑田，莊園原址的風貌已和兩百多年前截然不同，不過如今的野兔洞小宅（14.8 坪）卻和昔日莊園同樣別具一格。這幢公寓建於 1960 年代，3 層樓分為 18 戶，有趣的是跟極簡主義完全不相干，風格鮮明，在此看不到還原主義（reductivism）的痕跡。這個社區以藝術創作聞名，事實上，野兔洞現在的屋主正是一名藝術家。

設計師格尼接下藝術家屋主的挑戰，嘗試在保持現有環境氛圍的條件下加強機能性。一般來說，極簡風是小坪數住宅必然的命運，不過屋主要求裝潢設計必須優先反映藝術家特色，包括開闢一個區域專門展示屋主的植栽、藝品和物件，同時保留一些空間以利往後加入其他收藏品。為了滿足屋主要求，格尼拆除主臥室和其他空間的舊隔間牆，並在中央擺入一座「箱體」——以多功能的長型櫃體做為輕隔間，並可同時用於展示和收納。這座隔間櫃以鏡面的金屬材質包覆，既能反射周圍光線，也能強化各色藝術品的個性和屋主的獨特性。

除此之外，格尼將原本的主臥改裝為工作室兼客房，擴大空間用途，主臥室則移到原本的浴室位置，正好可容納一張雙人加大床墊，舊洗衣間則改為浴室。中央這座隔間櫃強化了臥室／浴室一側和客廳、廚房、用餐區及工作室間的分界。

其次，大隔間櫃一次可滿足不同用途，包括衣櫥、雜物區、洗衣機，平時屋主的創作工具也收在牆內。不只如此，設計師額外在中央隔牆前方做了嵌入式的層板設計，表面採用霧黑塗料，一方面不會搶走鏡面的金屬感，另一方面也更實用和耐用。中央隔牆前方的電視櫃也使用相同的霧黑塗料。

金屬鏡面讓寢室角落更明亮，也讓整體空間感覺更開闊。設計師刻意將寢室架高兩階，階梯底下中空，和中央隔牆底下空間相連，可以很聰明的收納床墊，從工作室一側拉出床墊便可改作客房，還有一道布簾維持客人隱私，平時收在隔牆內。

為了滿足屋主增加展示用途的願望，浴室同時設有混合式的淋浴間和浴缸，浴缸旁開闢一塊小型浴槽作為「花圃」，專門擺放植物。屋主希望室內每個空間呈現綠意盎然的生機，因此浴室採用白色瓷磚，巧妙搭配白色浴簾，可反射亮光，從而增強開放感。

屋主本人非常了解顏色和材料的使用方式，對於希望營造的空間氛圍也有明確想法，最終呈現出實用性和獨特性兼具的居住空間，不僅凸顯個人特質，更重要的是讓老套的空間設計徹底脫胎換骨。

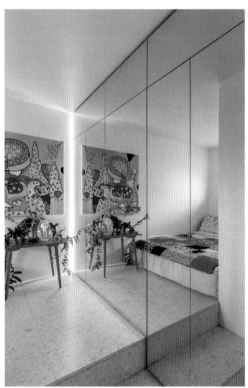

[02]

[標題頁] 金屬材質鏡面同時定義和反映野兔洞不拘一格的美學特色。

[01] 屋主無意走極簡路線，要求設計時加入展示藝術作品、居家植栽和其他珍貴藏品的空間。

[02] 從浴室改動格局變成主臥室，中央隔牆散發柔和的光線，在金屬鏡面的反射下，臥房深處都可以被打亮。

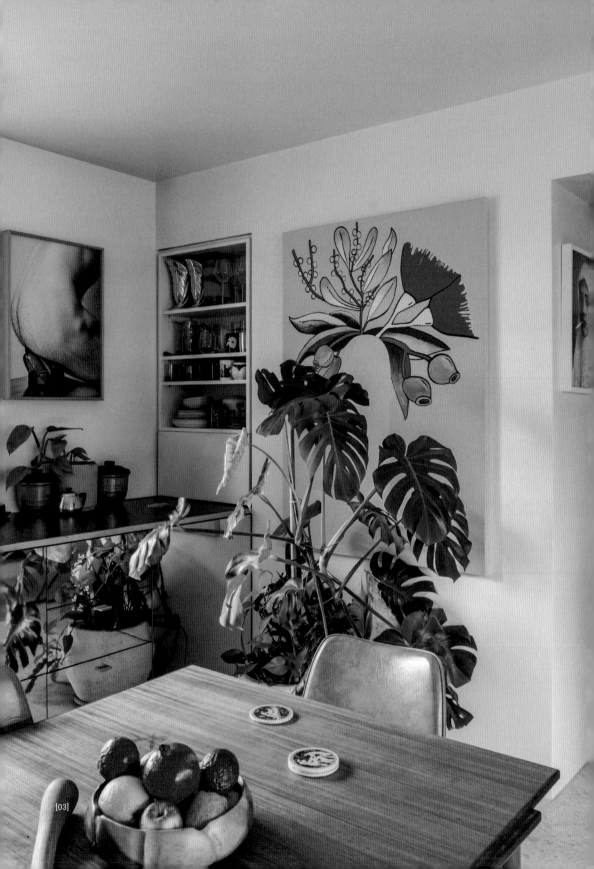

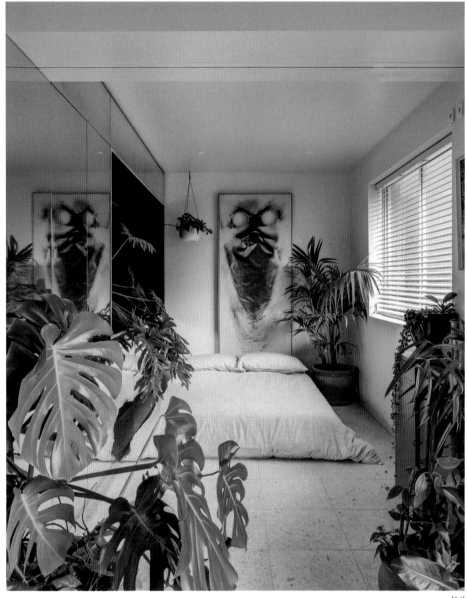

[03] 和一般廚房一樣,具備所有器具和功能,為了配合整體風格,上方沒有加裝
櫥櫃,只用層板收納或用於展示藝術品。

[04] 只要拉出隱藏在下面的床墊,工作室就可一秒變客房。

放大空間感
Amplify

融入無形的設計，讓小小的家變大了
Using what's available to its fullest

設計小坪數住宅的常見難題之一是「不夠用」，談到這點，我們往往想到室內坪數，但事實上影響空間感的因素很多，包括自然光源、通風和牆體面積等，假如沒有妥善運用這些元素去放大格局，小宅容易變得幽閉陰暗。

思考要如何引進自然光、良好通風，以及讓坪數效用最大化，是小宅設計師的首要任務。以布宜諾斯艾利斯的「卡馬寧」來說，拆除多餘牆體後，室內釋放更多開放空間，原先狹窄昏暗的房間乍看比實際坪數更大了，但是拆除多餘牆面代表客戶不得不犧牲部分隱私，這是多數設計師日常面臨的挑戰。

「洋娃娃之家」公寓從天花板延伸到地面的木格柵門，有效在開放和隱蔽間取得平衡。木條間隔均勻，讓光線自然穿透屏風，同時可劃分廚房、臥室和起居區域。

「放大佈局」是一種巧妙的設計運作，當預算不足或客戶不接受拆除牆體或增加滑動隔板時，可以考慮簡單利用角度恰到好處的鏡子，或者置入一些綠色植栽去改變視覺效果，這是設計小空間的重要技巧，可是如果忽略細節或規劃不善，恐怕會弄巧成拙，比如讓牆壁看起來更近、天花板偏低、房間變更悶熱、光線更昏暗等等。

反之，如果做得恰到好處，反而不會特別引起注意，一切如此自然，這就是設計。

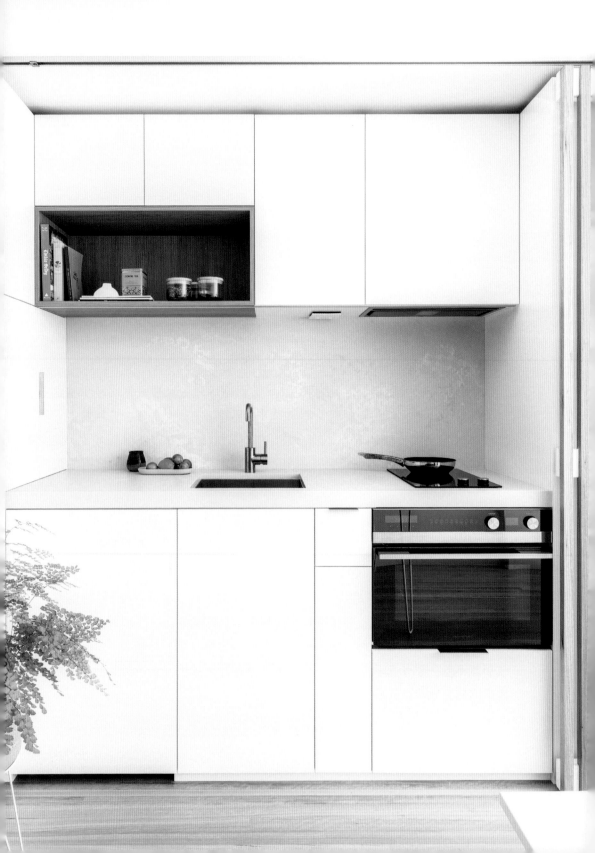

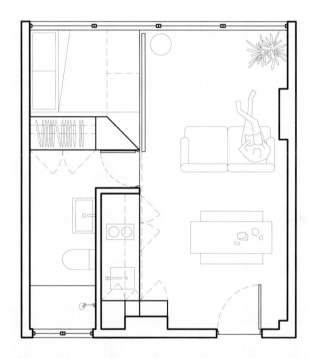

比例尺 1:100

| 1 | 2 | 3 | 4 | 5 |

↗ 7.26 坪／24m²　　人 布拉德 · 史瓦茲建築師事務所 Brad Swartz Architects

◎ 雪梨，拉什卡特斯灣 Rushcutters Bay, Sydney

影片連結

設計師布拉德‧史瓦茲（Brad Swartz）重新設計「洋娃娃之家」時，基本上是從他自己在小空間生活的經驗中汲取靈感。在他自住的「達令赫斯特老公寓」（P.188）中，其中一個挑戰是「限縮臥室中的衣櫃」。由於臥室空間狹小，意味著動線要經過床鋪才能到達衣櫃。所以接到這個任務時，史瓦茲問自己：「衣櫃一定要在床邊嗎？」史瓦茲巧妙挪動衣櫃的位子，設計成小型更衣間，使空間上更加舒適宜居。

客戶提出的要求不多，給予史瓦茲充分的自由改造空間。除了原始的窗戶和外牆必須保持不變，其他一切都沒有設限。這間小宅才 7.26 坪，位於 1960 年代的公寓大樓內，因是混凝土結構，有利於拆除並重新規劃格局。為了讓起居空間盡量變大，其他空間都盡可能限制在小範圍內。

Boneca 是葡萄牙文「洋娃娃」（doll）之意，儘管這個家小巧玲瓏，設計時卻充滿無限想像，不但沒有畫地自限，反而倍增空間的實用性。兼做滑門的屏風，是兼具俏皮感與實用功能的亮點設計，可打開和劃分起居區域和臥室區。

最初設計師的設想是直接使用兩座屏風，一邊用玻璃屏風、一邊用穿孔屏風，甚至考慮過實心木材的屏風，最終採用了黑基木（blackbutt，又稱黑桉木）製成的格柵。晚上時，木格柵門向左滑動，可隱藏廚房、打開臥室；白天其他時間，它向右滑動可遮蔽臥室區的隱私，同時讓與牆面等寬的大窗戶透入日光。

充足的自然採光是一大特色。史瓦茲進一步利用床鋪旁的白色櫥櫃增強明亮感，不延續廚房櫃體的線條，而是讓角度向內傾斜到床邊，如此一來，公寓入口的綠蔭街景便能一覽無遺，同時白色表面也可反射更多光線。

推開廚房和寢室之間這道低調的門，可見合併浴室和衣櫃的空間，兩者之間有一條通道一路延伸到一面全身鏡，使整個空間看起來更加寬敞。以這種方式將衛浴和衣櫃結合在一起，是設計師經過深思熟慮的技法，因為如果將兩個空間完全獨立，受限於坪數，就會變成迷你浴室和迷你衣櫃，整合後則成為「套房與更衣室」。衛浴間使用土灰色磁磚是為了帶出奢華感，營造出有如高級飯店的氛圍。

這間小宅是功能凌駕於形式的成熟典範，「形隨機能而生」的代表。史瓦茲個人最喜愛的設計特點是什麼？正是餐具抽屜。他的設計打破傳統的並排配置，而是採用狹長的深抽屜，讓餐具頭尾相連地收納在其中。

　　重新構想格局時，史瓦茲探究過許多類似的問題，包括深入思考功能的意義，並且像設計餐具抽屜一樣，在每個情況下設計出以好住、好用為主的解決方案，而非一味承襲傳統模式。

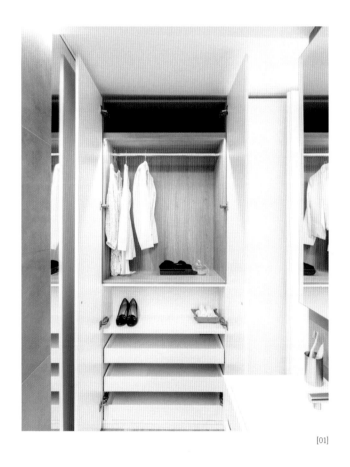

[01]

[標題頁] 設備齊全的廚房與大多數家庭廚房一樣，採用內斂的色調，以平穩的白色搭配溫暖的木材。

[01] 更衣室的極簡風設計讓人聯想到飯店套房。

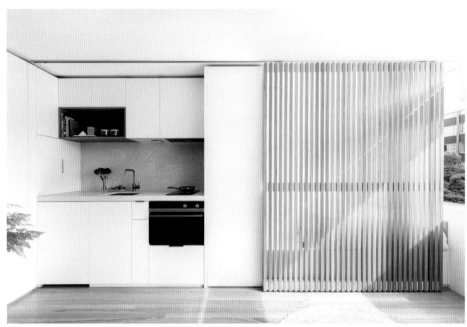

[02]

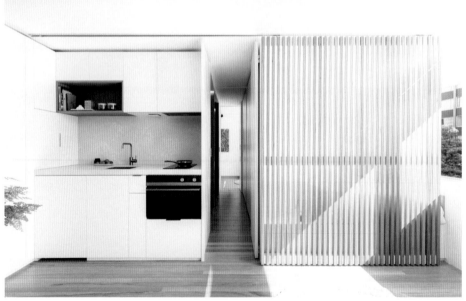

[03]

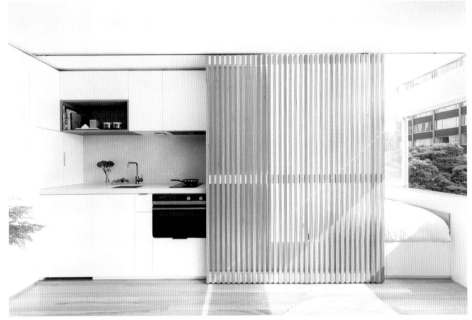

[04]

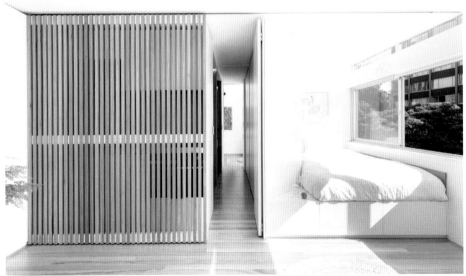

[05]

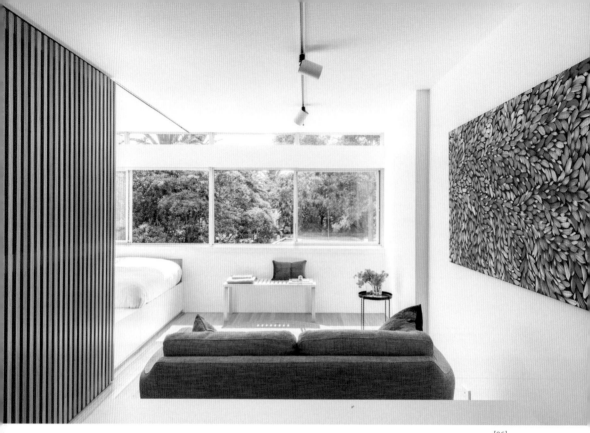

[06]

[02] 黑基木格柵一方面可保障隱私，另一方面自然引入光線和氣流。

[03] 只要關上木格柵，衛浴間和更衣室之間的狹小通道便隱身其中。

[04][05] 黑基木格柵可用於隱藏或展現廚房，當廚房展露出來時，空間顯得更加開闊。

[06] 起居室和臥室區皆安排面向窗戶一側。

[07] 睡眠空間的櫃體刻意呈現斜角設計，光線可反射進入起居室。床板下還有額外的儲物空間。

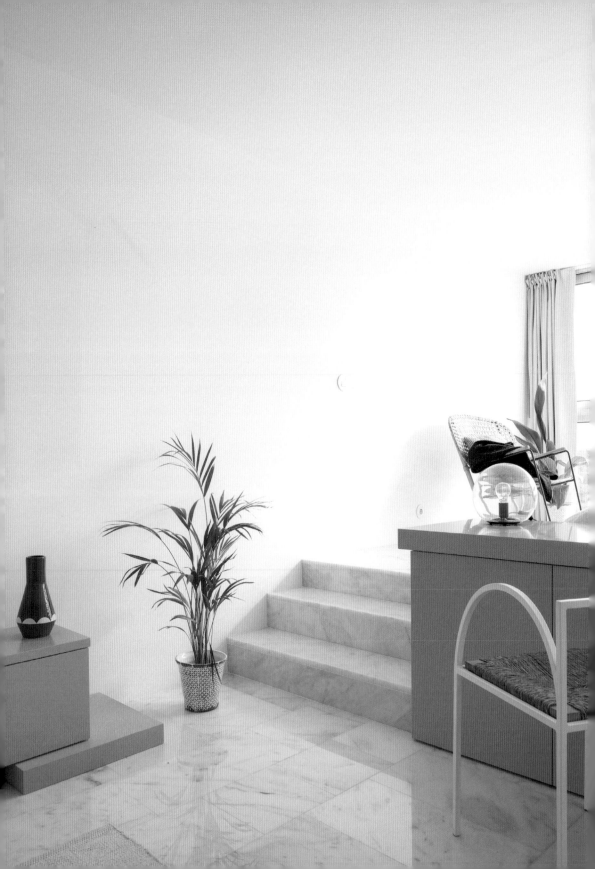

跳色拼圖

比例尺 1:100

1 2 3 4 5

↗ 13.3 坪／44m² 人 柯波建築暨藝術工作室 Corpo Atelier

◎ 盧樂，維拉摩拉 Vilamoura, Loulé

古老的廢墟會留給人們它曾經存在的蛛絲馬跡——例如倒塌的樑柱、冷清佇立的基座和形單影隻的磚塊——這種有如拼湊拼圖的概念，啟發設計師菲力·拜松（Filipe Paixão）和他的葡萄牙建築藝術工作室 Corpo Atelier 打造出「維拉摩拉」（Vilamoura）。

拜松希望這套位於葡萄牙海景小鎮的小公寓能呈現歷史遺址的氛圍，讓人對空間產生好奇從而去探索。由於客戶沒有特殊需求或規定限制，拜松也能放手盡興發揮。

打開大門後是一條短廊道，拜松認為這個動線類似飯店房間。接著通過左邊一扇低調的門，會進入浴室；右邊櫥櫃則藏有洗衣機和電路總開關。頭頂鮮豔的琥珀黃色飾板，代表要進入客廳了，俏皮之餘又有真正的功能——面板內安裝了空調。

屋內用三處鮮黃色，與中性色調的白牆和櫥櫃、柔和的灰色窗簾與大理石地板形成鮮明對比。「鮮黃色的重點設計」正是拜松設計理念的體現——除了前述通道頂端的黃色飾板，另外兩處，一個是倚靠在起居空間左牆的矮櫃，一個則像祭壇般安放在踏上臥鋪的三階大理石台階上。每個部分都被設計成古希臘的元素：樑、放倒的柱子和祭台。

橫放的柱子（矮櫃）成為起居室的視覺焦點，同時充當多媒體櫃。石階上的鮮黃檯面標誌了起居室和睡眠空間的分界，並且具備幾種不同功能，包括提供更多儲物空間、低處可充當書桌，另一側則能作床頭櫃。通往臥鋪的大理石階，賦予樸素的空間一種不必言說的氣氛，也劃分實際區隔。睡眠區僅僅放一張床墊，完全不會遮蔽公寓真正的焦點——窗外景致。

然而，戶外景致卻也是拜松設計時遭遇的最大挑戰。這個長方形的單身公寓面向葡萄牙海岸城市夸爾泰拉（Quarteira）及遠方大海，由一個等牆寬、到頂高度的大窗框出極度壯觀的景色。由於這一大片窗戶是室內唯一的自然光源，因此在配置上變得具有挑戰性。但是拜松認為，「某種意義來說，這種限制反而創造了自由」，因為必須排除設計時可能的干預。反之，過程中能將重心放在空間佈局上，以及精心打造三處拼圖般的跳色設計，既能發揮功能，又能啟發好奇心，同時也不會分散對重要美景的注意力。

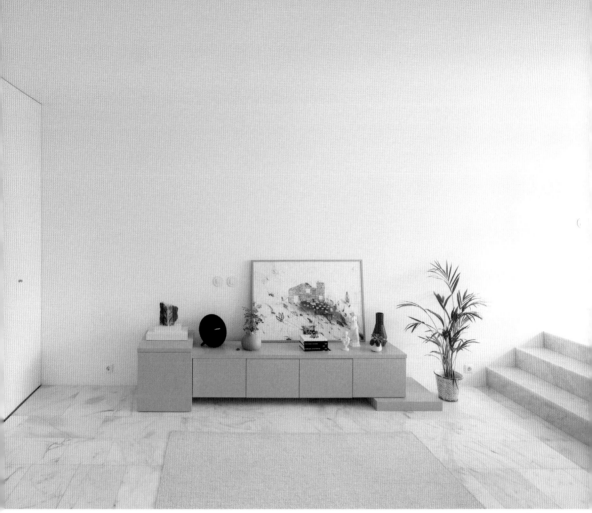

[標題頁] 從起居空間到臥鋪區有三階大理石階。

[01] 拜松特別打造的琥珀黃家具,溫柔劃分不同格局功能,同時保留現在或未來的空間彈性。

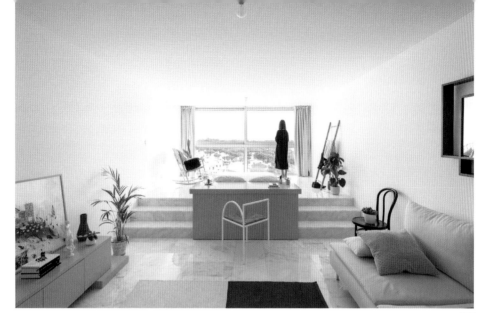

[03]

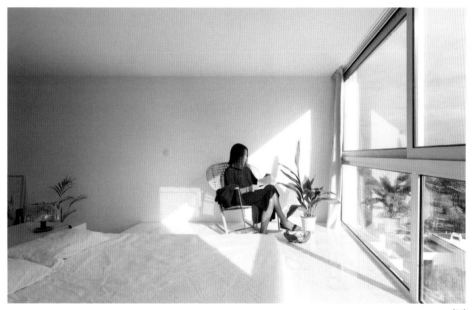

[04]

[02] 入口通道上方的面板後方是空調裝置。

[03] 公寓只有唯一大扇窗，明顯是一種規劃上的限制，不過最後反而成為「解放」，讓設計師撤除另外增加牆體隔間的打算。

[04] 臥鋪區受益於全寬的落地窗，是可以休憩活動、也能放鬆睡覺的地方。

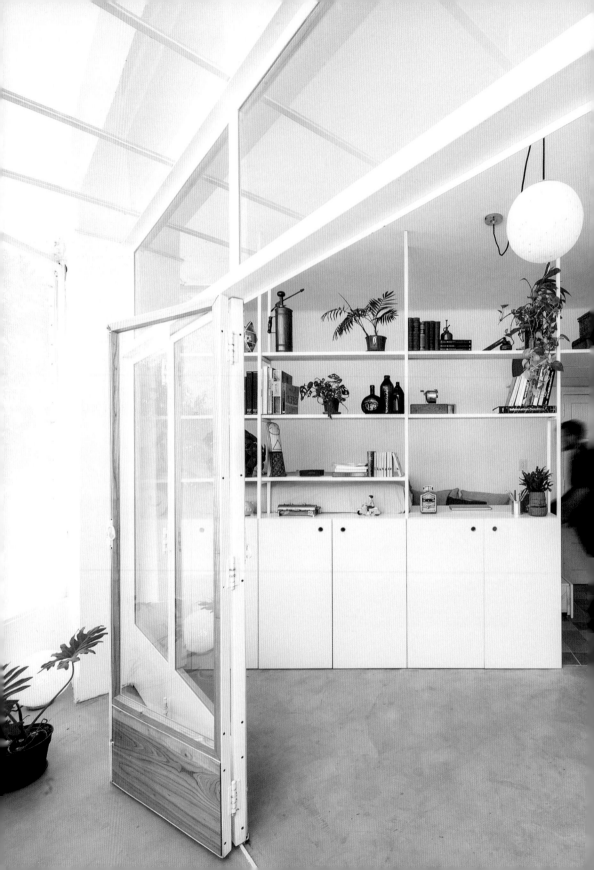

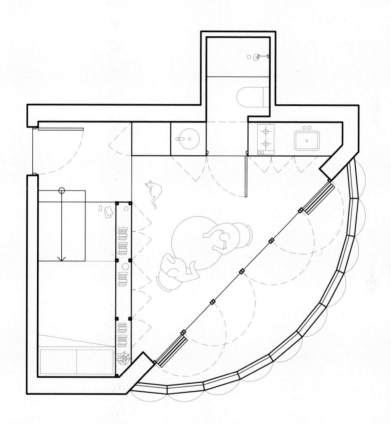

比例尺 1:100

1　2　3　4　5

↗ 7.5 坪／25m²　人 iR 建築事務所 iR arquitectura

◎ 布宜諾斯艾利斯，查卡里塔 Chacarita, Buenos Aires

影片連結

卡馬寧（El Cmarín）坐落於布宜諾斯艾利斯中部的查卡里塔（Chacarita），這個社區很迷人，屋主是一對伴侶。「入夜後，卡馬寧會搖身一變為觀星所、電影院，最重要的是，它邀請你來休息和做夢。」

透過整面的弧形落地觀景窗，街景一覽無遺。就外觀而言，弧形網狀紗窗是突兀的，無論形狀或大小，這片半透明紗窗確實引人注目但美感上稍嫌薄弱。另外，街上路人或多或少可從外面窺見公寓一隅，這是 180 度景致得付出的一大代價。

原先的陽台並不是一開始就小得像魚缸。最初，這一戶的面積並沒有那麼小，但和布宜諾斯艾利斯的其他建築物命運相似，為了因應日益增長的市區人口和熱門地段的住房需求，這棟建於 1950 年代的公寓後續不斷被切分成更小的單間。因為優越的地段，卡馬寧成為建商短視近利下的犧牲者。

iR 事務所接手卡馬寧時，這間 7.5 坪的套房既狹窄又陰暗，通往陽台的是一道窄門。在平面圖上是一道小門和窄窗，自然光線只能勉強進入陰暗的室內，而這一戶位於轉角的位置也成為設計上的挑戰。

設計團隊發現只要移除牆體便能創造一個充滿光線的陽台，並利用折疊玻璃門隔開空間。折疊門雖然不太能遮擋室內空間，卻是相當巧妙的設計。在阿根廷的夏天，擁有大片玻璃和屋頂的陽台會有溫室效應，如果無法把空間隔開，室內會酷熱難耐。

儘管卡馬寧屋主似乎還算能接受來自外面的視線窺探，但保留隱私還是必要的。床鋪位於三角間的一側，一旁訂做的大書架可以剛好遮住。衛浴間位於廚房旁的獨立空間——事實上，這間浴室也是客戶唯一特別指定的空間。

多數小宅設計師都深知客戶對儲物空間的重視，在卡馬寧裡，訂製家具的每一寸空間都有其實用功能，諸如櫥櫃、儲藏室、收納家電、門和抽屜；就連餐桌也收在櫥櫃後方，如此一來，背後的儲物空間也能獲得充分利用。

要改造這間小宅，第一要務是考慮光線、通風來源，以及可以讓屋主休息、思考和遊樂的「喘息空間」。想像以前的人得在那麼陰暗的空間生活，實在令人難受；現在，這是一個帶給人快樂的地方，是 iR 事務所的創意與屋主讓步的成果。原本是可能被遺落的角落、一個難以符合現代用途的狹窄空間；如今，它已經是建築復興的典範，確實是屋主休息和做夢的所在。

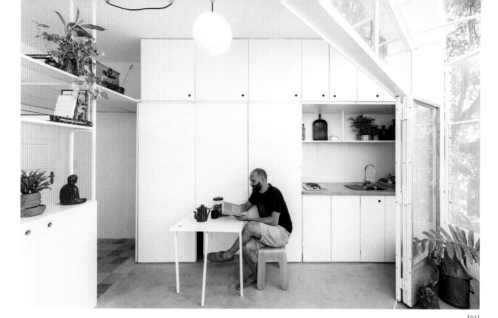

[01]

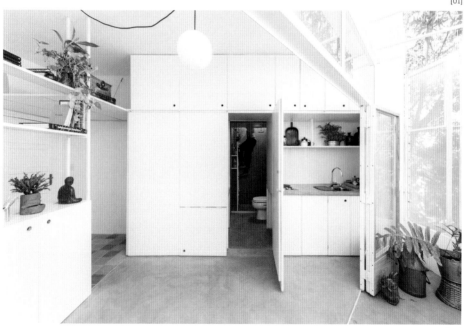

[02]

[標題頁] 寢室和衛浴間巧妙隱藏在訂製櫥櫃的後方。

[01] 誠如許多小宅，平常用不到餐桌時可以折疊收納在櫥櫃後方。

[02] 廚房家電、衛浴間、餐桌和儲物區都隱藏在訂製的落地式櫥櫃後面。

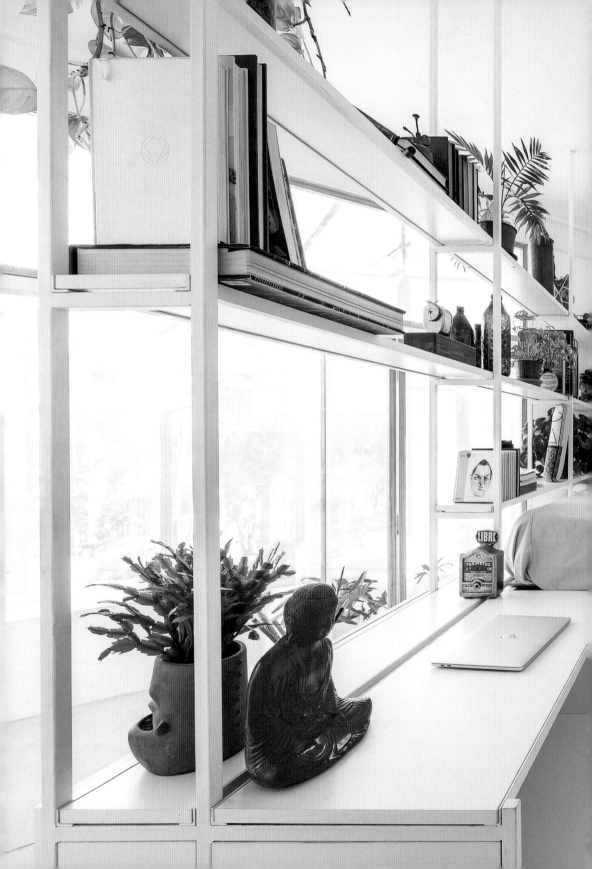

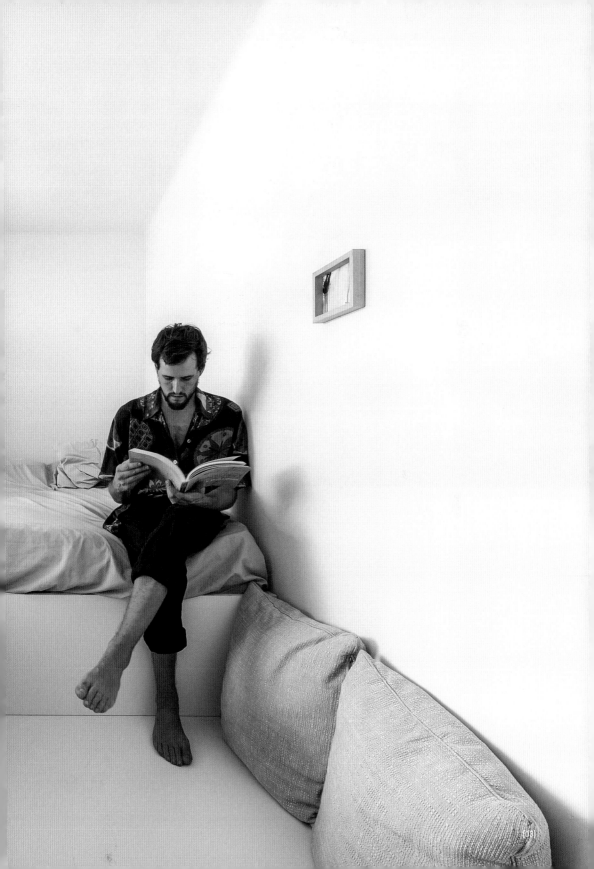

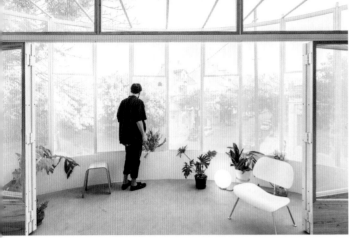

[04]

[05]

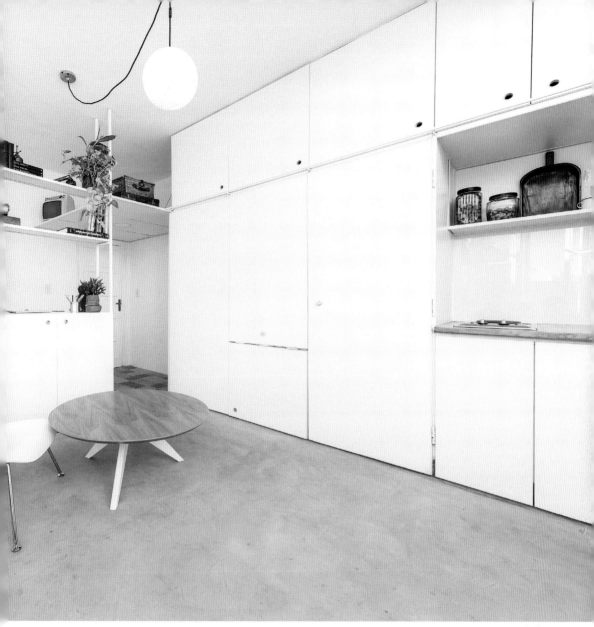

[06]

[03] 寢室空間具備多功能，床腳前的沙發區可做為觀景台。

[04] 弧形陽台同時提供室內和街頭的雙向景色。陽台在陽光照射會變成溫室，只要關上折疊門便可以阻止熱氣進入公寓。

[05] 陽台使用半透明紗窗，在街景中十分顯眼，勢必引起路人的好奇。

[06] 卡馬寧的位置角度相當刁鑽，所幸訂製家具讓三角形的室內空間獲得合理使用，同時完美善用陽光充足的陽台空間。

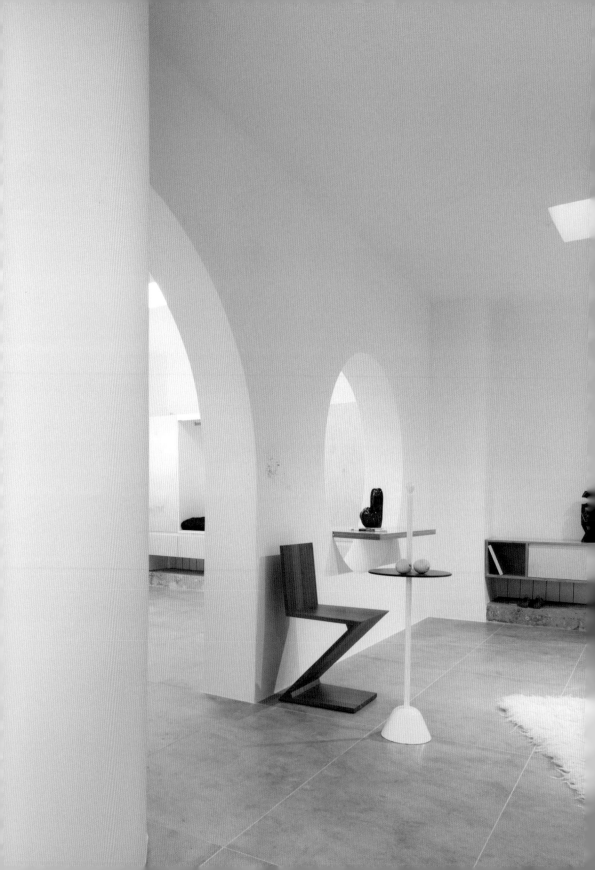

LYCABETTUS
HILL
STUDIO
APARTMENT

利卡維特
斯山的半
地下室

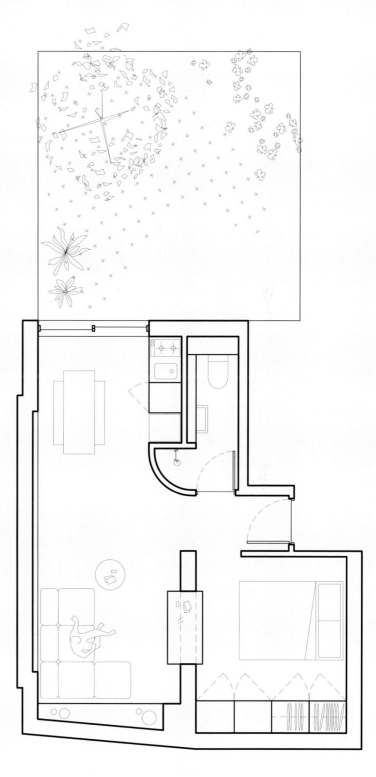

↗ 12.1 坪／40m²

人 南方建築事務所
SOUTH architecture

◎ 雅典，利卡維特斯山
Lycabettus Hill, Athens

影片連結

| | 1 | 2 | 3 | 4 | 5 |

比例尺 1:100

雅典的最高點——利卡維特斯山（Lycabettus Hill）——相傳是一塊巨大如山的石灰岩從天而降所形成。原本雅典娜女神要用這塊石頭建造衛城（Acropolis），但無意間得知噩耗，手中的大石掉落，便形成如今在樹林環繞下凌空聳立的利卡維特斯山頂，山腳下則是人口密集的雅典城。

在利卡維特斯山北坡，最陡峭且狹窄的坡道上坐落一棟建於 1990 年代的四層建築，底層是間 12.1 坪的地下室公寓，原先被當作儲藏室，裡頭昏暗又狹隘。除此之外，還有種種問題，包括電氣系統故障、石膏牆和地板老化等。儘管如此，屋主仍懷抱大膽的想像，希望將它打造成一個家——擁有獨立入口、起居室、臥室、小廚房和獨立衛浴間。幸運的是，屋主遇到同具慧眼的建築設計師——伊列尼‧列瓦尼（Eleni Livani）和克索斯托馬斯‧塞奧多普洛斯（Chrysostomos Theodoropoulos）。

這個小宅和其他公寓地下室不同，它是半地下的，並非完全在地下一層，一部分在斜坡之下，使用底層架空柱（pilotis）的工法，以獨立樁基和層架將一樓挑空，作為從坡道進入建築的入口。建築其他樓層也是由這種底層架空柱支撐，而地下室公寓和第一層之間有兩面玻璃磚天窗。在地上部分，只要通過一扇寬敞大窗和大門便可到優美愜意的私人花園。

兩位設計師談到，兩人長久著迷於「地中海式的室內空間」，特別是自然材料和環境條件及光線相互呼應的方式。所幸，利卡維特斯在這方面並沒有讓兩人失望—充足的日光透過天窗和大窗照進室內的景象深深擄獲兩人的心，繼而啟發了「追光」的設計構想，跟隨自然光線，從室內深處走向半地上戶外空間。

作為結構骨幹的隔牆，無疑是這間屋子的一大亮點，以雕塑形式呈現「內凹隔間結構、挖空與曲線牆面」，在有效做出隔間之餘也保留一種「接觸感」，讓光線和空氣在不同區域之間暢行無阻。

從入口來看，純白牆體形成半拱形開口，充當入口和客廳之間的門檻。一旁的寢室沐浴在天窗引進的日光之中，同時藉由隔牆上的圓形空洞和客廳彼此透光。

中空處設有一片層板，在客廳一側可作為書桌，在臥室一側可做梳妝台。臥室裡的訂製衣櫃也使用了合板，櫃體長度和臥室等寬，且採用開放和封閉兼具的混合式收納設計。

客廳同樣使用了半完成式的合板懸浮櫃，露出下方白色陶瓷石磚的裝飾面作為點綴。衛浴間和小廚房也用上了相同的方形白色磁磚和合板。這些簡單的材料呈現溫和的連貫感，配合野心勃勃的白色曲線，充分彰顯列瓦尼和塞奧多普洛斯的設計理念——「呈現具有強烈希臘風格和當地特色的新世代作品」。

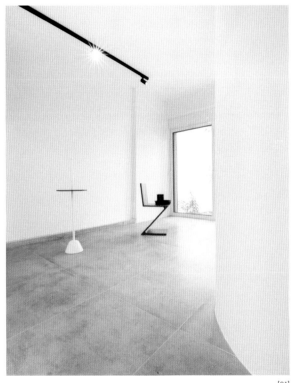

[01]

[標題頁] 雕塑風格的牆體形成半拱形門檻和圓形中空設計，將臥室和客廳區分開來。

[01] 寬敞的玻璃窗可通往私人花園並引進自然光線。

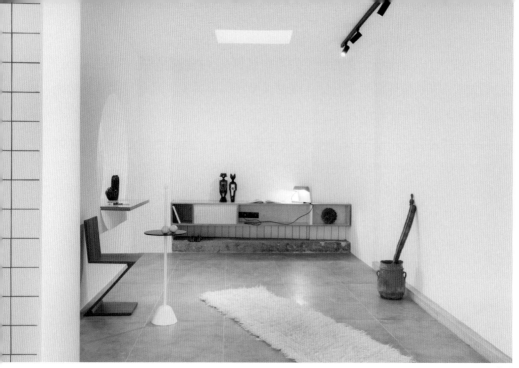

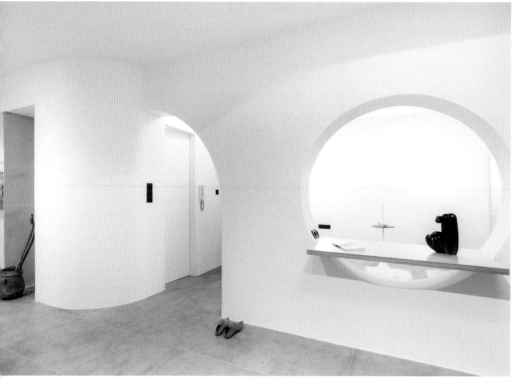

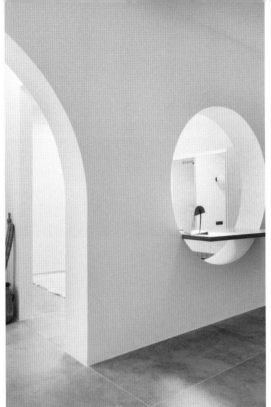
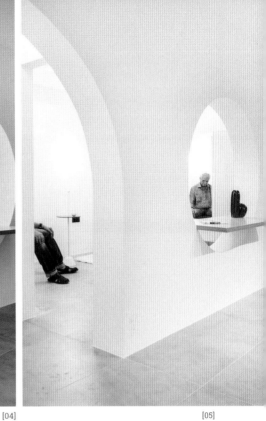

[04]　　　　　　　　　　　　　　　　　　　　　　　　[05]

[02] 多處使用接合板，客廳也能滿足不同使用目的，十分彈性。

[03] 雕塑式牆體成功將空間區隔開來，同時保留寬闊感。

[04][05] 臥室和客廳之間的圓形中空處設有一塊多功能合板。這種挖空設計有利
於空氣和光線在不同區域之間暢行無阻。

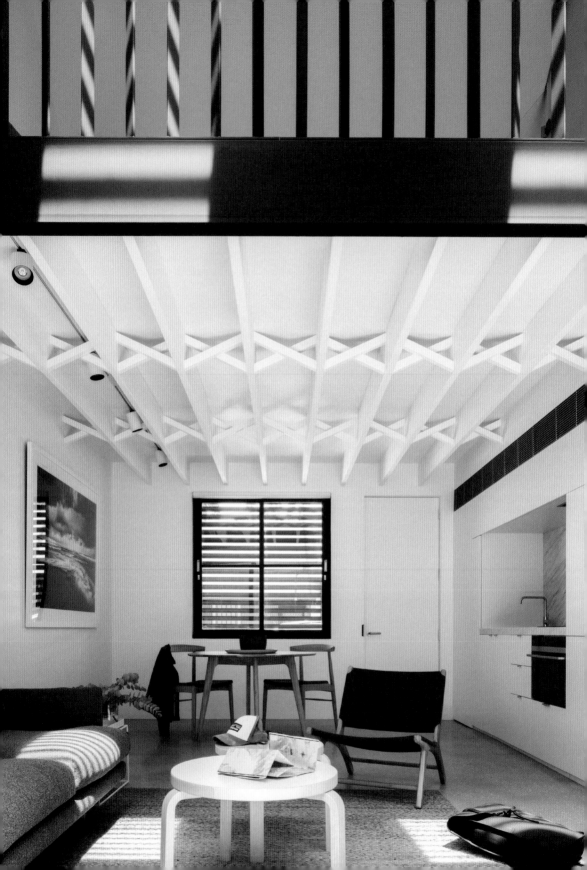

閣樓屋

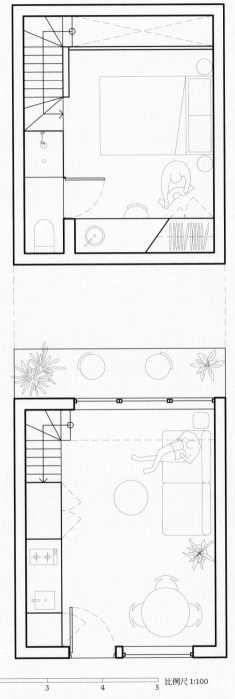

比例尺 1:100

1　2　3　4　5

↗ 10.5 坪／35m²　ᐱ 布拉德 · 史瓦茲建築師事務所 Brad Swartz Architects

◎ 雪梨，派蒙 Pyrmont, Sydney

影片連結

大城市的路邊停車格出乎意料地占空間，尤其是在寸土寸金的市中心，因此不少人開始提出何不重新規劃停車空間、讓土地有更好的用途。一方面，隨著環保意識抬頭，越來越多人傾向選擇符合永續且環境友善的交通方式，比如走路、自行車和大眾運輸，而共享汽車也在其中扮演關鍵角色。在雪梨市內郊區的派蒙（Pyrmont），一對鄰居決定將他們排屋（terrace house）後的停車空間交給布拉德・史瓦茲（Brad Swartz），重新設計成有利於都市的用途。

於是停車格搖身一變成為有閣樓的夾層式套房，靠著一堵夾牆共用水電等管線，完全獨立於原本的排屋，可供兩位屋主做短期出租用。兩間套房均為10.5坪，彼此格局相同但佈局相反。設計上無庸置疑是走當代風格，在外觀上和周邊建物一致。史瓦茲受到老馬廄的啟發，外牆的灰白磁磚採用平貼法層層堆疊，整體建築的輪廓適切地融入小街區的一隅。

其中一間夾層套房，刻意露出純白外漆的組合樑，以呼應馬廄外觀，挑高天花板也為室內提供更多空間。另外，室內選用上照燈，格外加強空間的開闊感。

經過拋光的灰色混凝土地板，可加強自然光來回反射。轉折的階梯同時標誌空間的轉換，順著黑基木（又名黑桉木）樓地板往上，會來到截然不同的夾層臥室，營造一種溫暖的感覺。夾層刻意向後牆方向開闊空間，如此一來不僅可以接收環境光線，同時讓天窗照射進來的自然光穿透上下兩層。

作為內城區的填充住宅[注]，史瓦茲最大的挑戰是如何引入自然光線。史瓦茲的解決辦法是什麼？在套房後方開闢一塊庭院（兩間套房有各自的後院）作為採光井，落地玻璃窗搭配粉體塗裝的鋼質窗框，也有利於改善採光。除此之外，這個作法也延伸到倉庫風格的天花板，讓室內空間盡可能接收和反射前街光線。

庭院以綠洲為主題，搭配沙漠植物，地面鋪有大小不一的碎石。客人一踏進門，映入眼簾是一抹蔥綠，讓人忘卻繁忙的都市，獲得寬慰。

夾層套房從頭到尾貫徹「一物多工能設計」的理念，事實上，在屋主的種種要求下，這也是不得不的做法（尤其是這種小坪數住宅）。比如迷你廚房

就設在一面高 1 公尺的櫥櫃內，不但可留出大方的備餐工作台，還有足夠深度配置樓梯、洗衣機和衛浴空間。

另一方面，為了配合樓梯深度和下方的廚房空間，衛浴間的洗臉盆不得不轉移陣地到旁邊的臥室，固定在厚實的白色大理石檯面，呈現深淺不一的美麗灰色紋理。洗臉盆後方有一片櫥櫃，設有滑門和多個分層，具備充足空間收納衛生用品和作為工作／閱讀空間。

夾層套房的每一處細節都具備功能，又不會造成使用者的麻煩。衛浴間採用毛玻璃，盡量擴大內部，而衣櫃斜切的設計有利於向內貼合空間，而不會占據多餘面積。對於難以擴充或凸顯空間的地方，史瓦茲便運用視覺上的錯覺效果，拉伸開闊感。其次，由於建築法規規定，立柱欄杆的間距不得超過 120 公釐，史瓦茲特地將夾層欄杆擺放成不同切角，藉此營造更大間隔的錯覺以打開空間。

史瓦茲希望這兩間小屋可以為雪梨的內城區提供一方清淨地，示範小宅建築也可以成為夢想中的家。設計師和屋主有志一同展現填充住宅（in-filling House）的潛力，為城市節節攀升的人口密度問題提供一己之力。期待這兩戶閣樓小屋可以激發你我對於停車空間再利用的想像力，開創出別具一格的建物。

注：一種不動產開發方法，藉由新增與當地建築風格類似的新建築物，以保留某個較古老地區的特色。（取自【藝術與建築索引典】https://aat.teldap.tw/AATFullTree.php/300056316）

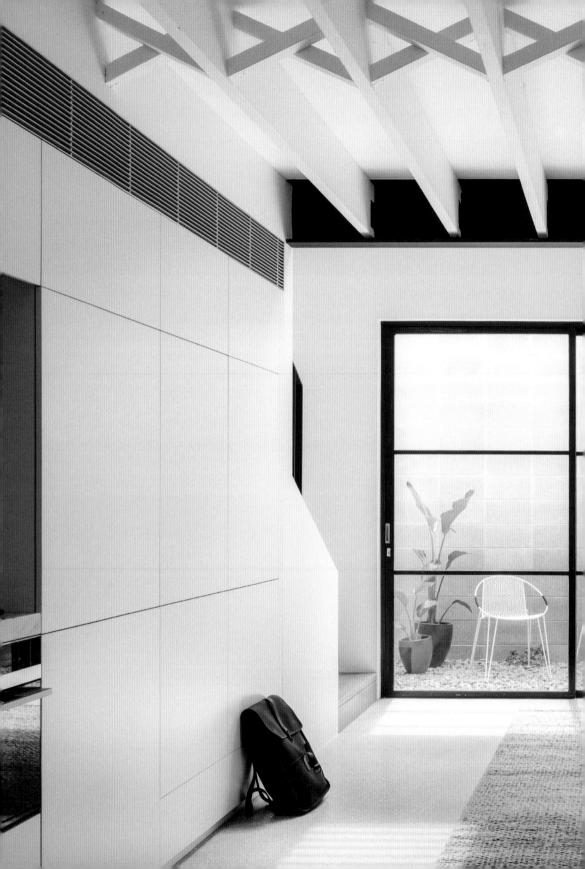

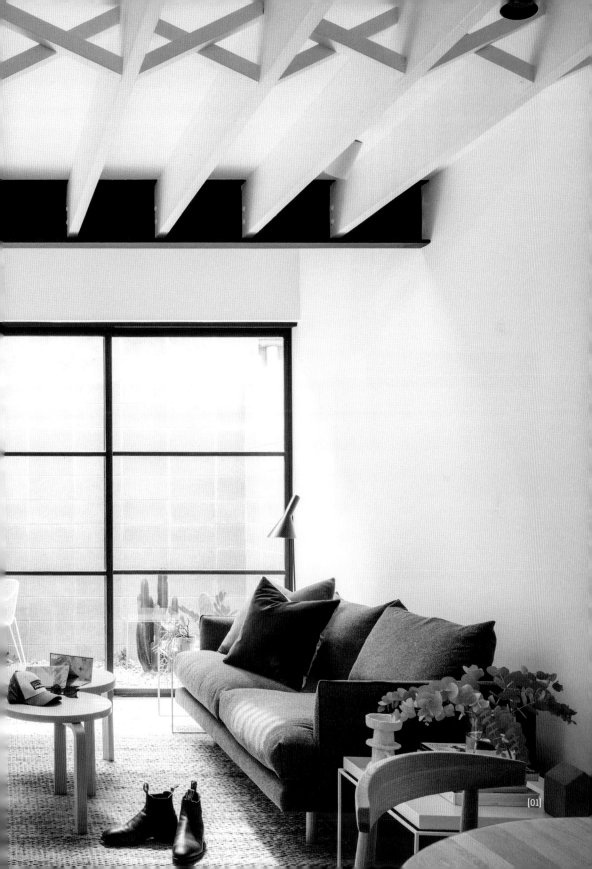

[01]

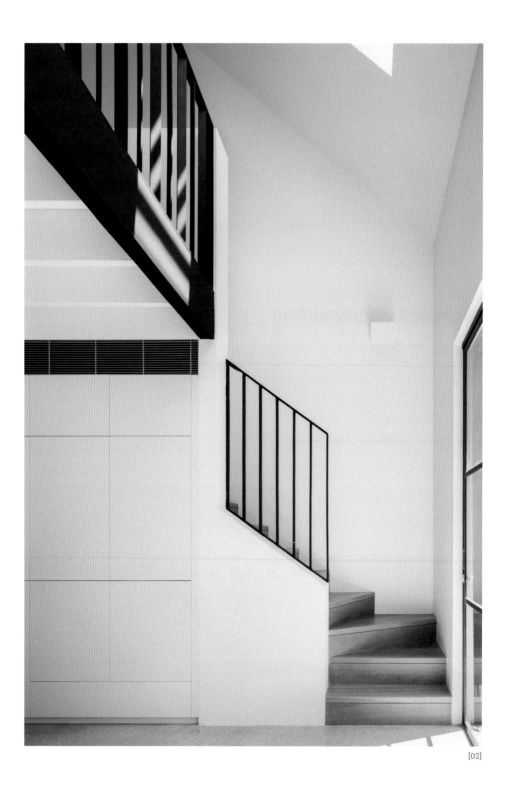

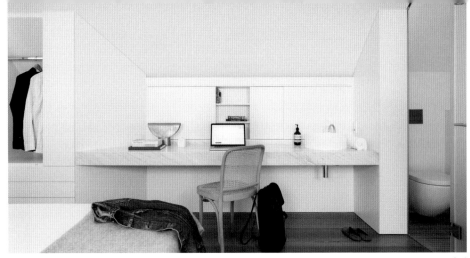

[03]

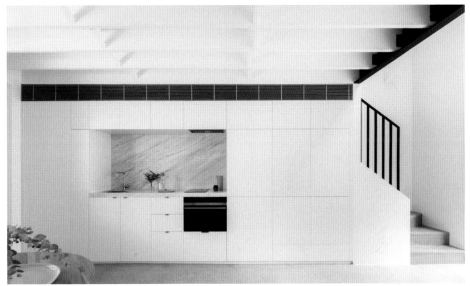

[04]

[標題頁] 刻意露出組合樑不僅能增加天花板高度，同時呼應兩間套房模仿馬廄設計的外觀。

[01] 套房後方開闢一塊庭院作為採光井，讓光線可以照進室內，並保持和自然的連結。

[02] 樓下的廚房、樓梯和夾層的衛浴間上下堆疊在同一個空間帶。

[03] 臥室厚實的大理石板，可同時作為梳妝台和工作空間。

[04] 廚房櫥櫃結合充足收納空間，同時可放置洗衣用具。

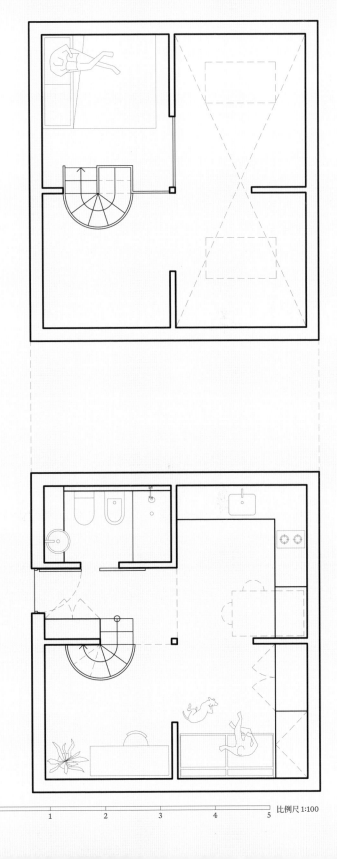

PRIVATE
APARTMENT
MILAN

米蘭的
幾何小宅

↗ 9 坪／30m²

八 無題建築事務所
　Untitled architecture

◎ 米蘭，奇塔史都蒂
　Città Studi, Milan

比例尺 1:100

1　　2　　3　　4　　5

懂「幾何學語言」對所有優秀建築師來說幾乎是一種本能，尤其一般屋主對於建構技巧往往一無所知，建築師就像擁有一種「魔法」，透過幾何觀念，在置身其中之人無感的狀況下解決各種空間問題。

義大利米蘭理工大學（Politecnico di Milano）附近，酒吧和共享工作空間林立，在這個朝氣蓬勃的區域一隅，有間簡潔有序的 9 坪套房。這間套房座落的街區屬於典型的 1940 年代米蘭庭院風格，室內空間原本又小又暗，而且格局混亂。儘管如此，它的斜屋頂卻足以克服種種缺陷。負責翻新這間套房的設計師是波格登‧坡里克（Bogdan Peric）和安吉‧米卡列夫（Andrey Mikhalev），他們帶著米蘭和莫斯科的建築團隊，實現屋主再簡單不過的要求：用適當預算設計一個理想空間。

這間套房缺乏採光，因此室內空間必須共享所有派得上用場的光線，換句話說，傳統牆體都必須打掉。平面圖以十字形佈局為主，中央以不鏽鋼立柱作為分界，以象限分成四大區塊：客廳、廚房、閱讀區分別是三個區域；而門廊、玄關衣櫃和衛浴間同屬一塊區域。

室內有一座跨閱讀區和玄關處的螺旋梯，可通往夾層的臥室。挑高的上層設計為底下門廊和衛浴騰出空間。斜屋頂一方面為整個家帶來開放感，另一方面又給人一種很強烈的親近感。

螺旋梯，作為整個家最引人注目的硬體，解決了因為斜屋頂造成的角度問題。除此之外，梯子搭配鈷藍色的肋骨狀框架也相當搶眼，其他空間採用低彩度的顏色，只有衛浴間的磁磚水泥填縫也應用這麼高亮度的配色。

設計師在整體色調和材料上都挑選比較低調的中性材質，讓幾處呈現不規則幾何狀的地方變成亮點，同時，白色也可以擴大空間感。純白的牆面和天花板，和有顏色的大理石階梯、不鏽鋼柱與木地板搭配得宜。淺色櫟木地板賦予空間微妙的溫馨感，也正好平衡層板相對清冷的色調。

屋內所有的嵌入式細木工和櫥櫃都貼著周邊牆面規劃，盡可能不占用空間。除了區分格局的不鏽鋼柱，廚房的防濺板，以及可區分前廳和廚房空間的傾斜隔間牆邊緣也都使用金屬板。斜屋頂上有兩扇加大的天窗，金屬材質可以反射並發散照進來的自然光線。

設計師非常擅長利用獨特的角度去規劃與佈置室內空間，例如大膽的複製方塊格局、螺旋梯的鈷藍色曲線，還有點綴金屬材質的切角，以上就像是各種與幾何圖形有關的「線索」，指向巧妙的十字形佈局，成功開闢出獨一無二的機能空間，即使室內面積侷促，也不必犧牲採光和體積，並且保有未來改動的彈性。

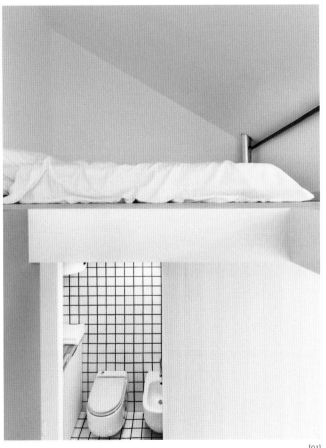

[01]

[標題頁] 螺旋梯和套房內一板一眼的幾何結構形成強烈對比。

[01] 臥鋪安排在衛浴間的上層，衛浴間牆面白色磁磚採用獨特的鈷藍色水泥漿。

[03]

[04]

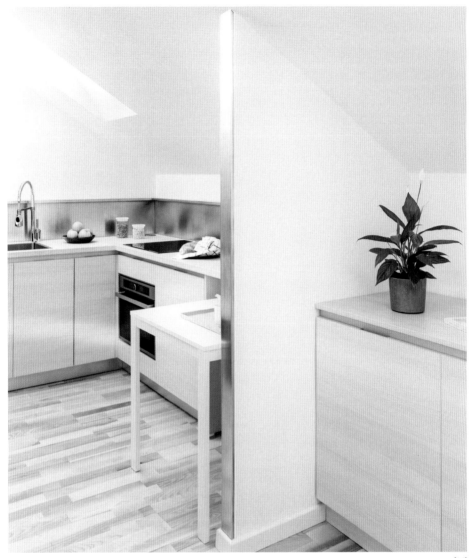

[02] 不鏽鋼立柱是這間小宅四個區塊的中心交會點。

[03] 重點式的使用鋼材，可以反射從天窗進入室內的自然光線。

[04] 用鈷藍色的鋼材框架，支撐這座混合了多種材料的螺旋梯，最底部的兩個踏階用天然大理石材質，中段運用鋼材，最高的兩階通往夾層臥室則改用木料。

[05] 客廳、廚房和閱讀區被鋼製隔牆巧妙分開來。

CHELSEA
APARTMENT

·

雀兒喜

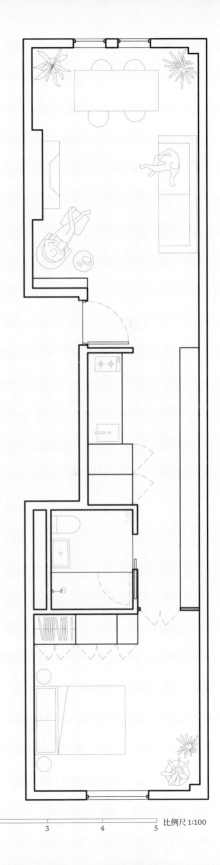

↗ 13.6 坪／45m²

人 BoND 設計

◎ 紐約市，雀兒喜區
　Chelsea, New York City

比例尺 1:100

1　　2　　3　　4　　5

放眼全紐約市，很少有比高架公園（High Line）更有故事性的再生建築。高架公園原本是中央鐵路西區線鐵路，如今是曼哈頓一處高架橋上的綠道帶狀公園。1934 年，這條高架鐵路正式啟用，營運了幾乎半世紀的時間，是當時紐約市的「命脈」，絕大部分來自哈德遜河谷（Hudson Valley）的產品，都得通過這條高架鐵路進入紐約。

1980 年代，隨著卡車和州際公路取代鐵路運輸，高架鐵路逐漸衰退，長年處於休息狀態，直到雀兒喜區的居民團結重振社區。對當地居民來說，高架公園是重要的財富來源，它曾經是許多家庭賴以為生的路線，祖父母輩靠它吃飯，它代表雀兒喜的生命脈動。2009 年，高架鐵路以公共公園的面貌再次出現在大眾面前，如今它是高掛在熙攘城市上方的一方綠洲，是當地少數能不受交通阻礙的步行天堂。

大約在高架公園東邊兩個街區處，一間陰暗且格局混亂的 13.6 坪公寓小宅正在等待大改造。猶如高架公園，包括「雀兒喜公寓」在內的戰前建築，當初設計的首要目的就是經久耐用，儘管如今它的吸引力已經大不如前。

建築設計師諾亞‧芙兒（Noam Dvir）和丹尼爾‧洛希沃傑（Daniel Rauchwerger）打算改造這間公寓作為自住用，他們相當清楚這一帶有許多戰前建築物，不僅結構經久耐用，室內空間多半擁有挑高天花板和開闊窗戶，可說是蘊含無限可能。

這間小公寓內部的高度和寬度相當，天花板高度是 3 公尺，自然光從前後兩側的大片窗戶灑進室內。兩扇窗戶分別位於客廳和臥室，彼此相距 15 公尺之遙，絕對是前所未有物盡其用的「好窗戶」，在採光和通風方面表現絕佳。

令人難以置信的是，這麼出色的條件，一度因為混亂的格局而被忽略。在原先的格局中，室內三間獨立房間排列在又窄又長的走廊兩側；如今，設計師將格局打開來，可以引入更充足的自然光。「我們打通隔間，創造出一個連續的寬敞空間，凸顯長方形比例，盡量製造在深度上的錯覺。」

為了進一步提升室內明亮度，芙兒和洛希沃傑適當加入玻璃牆面和鏡子、善用白色油漆和磁磚；另外，歐式廚房和臥室之間以一道全玻璃牆作為區隔，這一牆之隔並不會阻礙光線穿透，但仍保有隔音效果，即使晚上來了客人，在臥室內也不會被噪音打擾，堪稱絕妙的設計。

設計自用住宅有許多好處，至少你非常清楚自己想要如何利用空間。「我們兩個各有不同的休閒活動，也都很愛下廚，所以客廳和廚房的隔牆一定要拆掉。」

廚房也等於是銜接臥室和客廳之間的通道，所有電器都收納在靠西邊的牆壁。對側牆壁則刻意留出空間，只留下一座及腰高度的矮櫃，讓屋主用來展示現代藝術收藏品。

這次改造以打開空間和提高亮度為主軸，其中唯一保持較暗光線的地方是臥室。儘管如此，白色磚牆和大量使用鏡子，還是讓封閉的空間保有透氣感。

紐約的房價出了名嚇人，雀兒喜「出身」老鐵道，過去並非光鮮亮麗的好地段，現在卻是炙手可熱的住宅區。對多數人而言，在雀兒喜置產意味著要捨棄許多奢侈用品，可是芙兒和洛希沃傑的小宅證明，即使小坪數也有如迷你豪宅，住得舒適自在。一如它的鄰居高架公園，透過具有遠見和才華洋溢的設計師，將過時、被人遺忘的房子重新變成引人入勝的設計。

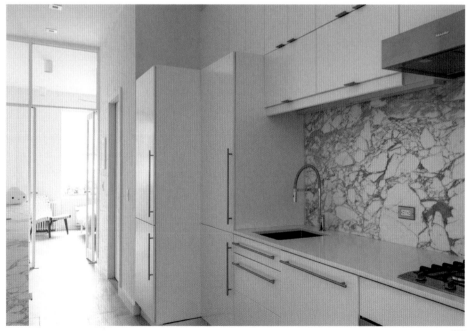

[01]

[03]

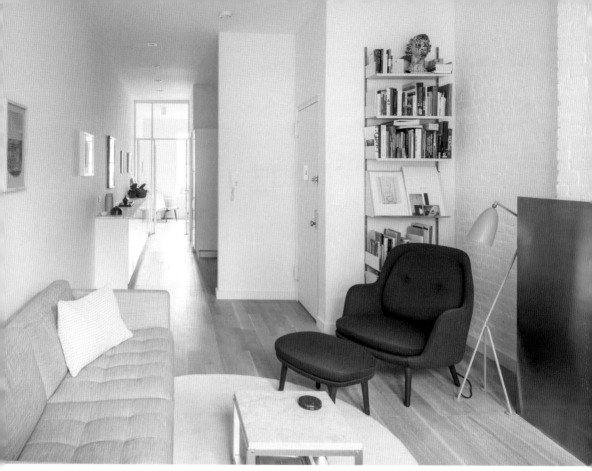

[04]

[標題頁] 挑高天花板相當於長型窗戶，不過由於套房的長邊沒有開窗，設計師必須加把勁提升通道的明亮度。

[01] 純白牆面和櫥櫃分別具備令人驚嘆的特色，比如廚房的大理石防濺板。

[02] 磚牆塗上白到不能再白的油漆，原本的壁爐改用不鏽鋼材作包覆，都是屋主大婦設計、當地工匠施工。

[03] 木製家具和流行的綠色植物與粉刷成白色的客廳相得益彰。

[04] 打通格局後巧妙放大採光，使得烏漆抹黑的套房變成光線充足的空間。

化簡為「繁」
Expand

多即是少的典範
Adding more to make less

絕大多數的建築師或設計師，在經手小宅時會傾向以「拆除」來放大空間和採光，這從數學的角度來說無疑是成立的——空間中阻礙動線和光線的物體越少，視覺上自然會顯得更大、更寬闊。

　　然而，在某些情況下，設計師經過評估反而會給出截然不同的構想。有時候加入訂製家具或更多延伸結構的元素，反倒能讓住宅變得更加舒適宜人。可是要藉由「添加」去實現「簡潔」的策略並不容易，不僅需要大膽果決的設計敏銳度、過人的巧思，還需要強大的說服力去向客戶說明「這個空間還有餘裕可以加一點東西」，只有在逼不得已、室坪數捉襟見肘的情況下，才需要透過拆除來「搶空間」。

　　由伍紳士建築（heren 5）重新改造的夾層套房——「別克斯洛漢姆」便主打化簡為繁的概念。他們在正中央配置了 3×3 公尺的箱型結構，乍看之下稍顯突兀，不過這個方正的空間用處可多了！不僅可容納一個標準廚房，同時上層可作為睡鋪。

　　而德伊瓦馬里納的「船艙小屋」，則進一步延伸夾層式床鋪的概念，巧妙利用隔牆設計出兩間單獨臥室（主臥和客臥）。雖然這面隔間牆將平面圖的三分之一空間堵死了，可是客戶認同以縮小生活空間來換取擁有個人臥室。

　　建築（設計）師選擇「加法」而非「減法」，很需要勇氣，不過只要做得到位，反而能讓屋主發掘與享受更多住居的可能——比如擁有廚房中島、多出一個臥室，以及寶貴的儲物空間，這些都是一般人認為小住宅可望而不可得的。專攻小宅的設計師證明了，有時候面對有限的坪數，反而必須逆向思考，透過添加量身訂做的元素來創造更「完整」的生活空間。

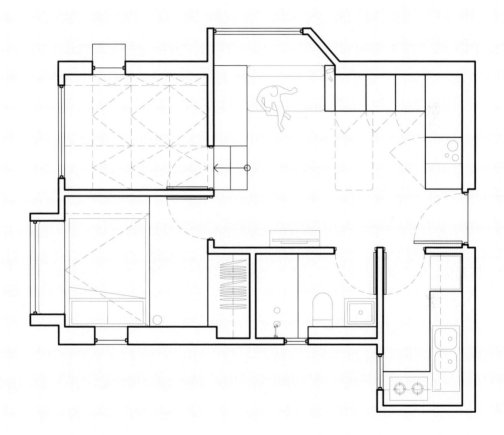

比例尺 1:100

⤢ 12.1 坪／40m²　人 Absence from Island Design

◎ 香港，將軍澳 Tseung Kwan O, Hong Kong

影片連結

放眼世界各地，有許多令人驚豔的小宅都坐落在香港。香港有七百多萬居民，建築密度之高可想而知，港人也習慣將大廈林立的水泥森林（concrete jungle）稱作「石屎森林」。儘管如此，現代香港人未必甘心因為坪數小就犧牲舒適生活；換句話說，設計師面對小之又小的坪數必須全力發揮創意，重新構想空間的潛力。其中一個經典作品是 12.1 坪的「藤編小屋」。屋主是一個小家庭，除了一對夫妻和小孩之外還有一名幫傭──即使以香港的標準來說，平均每人 3 坪的空間仍算很小。

　　改造前的公寓非常昏暗且老舊，加上原本使用沉重的建材，很容易令人產生幽閉感。設計工作室 Absence from Island Design 認為，有機材料有助於點亮空間，同時讓整體氛圍變得柔軟。由於屋主經常在外（其中一人是空服員），不適合種植需要時時照料的植栽，因此選擇在室內以藤材當作重點素材（藤製家具的原料多是來自熱帶的攀緣棕櫚樹）。因為自小成長於赤道氣候的環境，設計師對於孩提時代的藤製沙發印象深刻，他記得即使在最炎熱的天氣，藤製家具仍可給人十足涼感。為了配合整體空間，設計團隊決定將藤材融入牆板和踢腳板，甚至用來遮掩部分比較醜的設施，比如空調設備。

　　Absence from Island Design 的作品充分體現「如何透過永續且可負擔的方式」來改造現有小宅。設計團隊談到：「香港的公寓又貴又小，我們希望讓大家知道，即使坪數有限也能打造出優質的居家環境，讓年輕人對未來還有盼頭，即使口袋不深，也不必在舒適度上妥協。」

　　原本的格局是典型的香港傳統建築隔間，公寓內部全部的五扇門都面向狹小的起居空間，屋主希望保有房間的私密性，不過，設計師稍微調整浴室門的位置，以創造出更多牆面空間，讓電視可以掛在牆上，也為起居室提供不同的格局選擇。

　　小宅的設計師通常會考慮採用「多功能策略」，比如單一房間或家具可以同時「斜槓」兩種甚至三種機能；不過，這個屋主認為多功能對他來說反而麻煩，只有特別要求將起居室中「最占空間的家具」──餐桌和椅子設計成複合功能，這兩樣東西在用不到時可收納在櫥櫃內，如此一來，小孩便有足夠的空間玩耍。

儘管屋主傾向功能單純的設計，但儲物空間依舊不可或缺。事實上，在設計階段的討論中，屋主也一再要求增加更多收納空間。那麼解決方案是什麼？答案是設計師架高兒童房的地板，在訂做的沙發下方空出一塊空間。屋內所有家具、沙發都是特別為屋主訂做的，且由於地板空間相當寶貴，家具一律要嵌入牆壁。

　　改造後的藤編小屋非常適合亞熱帶的天氣，不僅室內通風良好、灑滿自然光，就這麼小的實際坪數來說，也做到讓空間感極大化的目標了。最重要的是，身處「石屎森林」的水泥環境，它是少數讓人可大口呼吸的有機空間。

　　在這麼迷你的空間中要容納四人同住，委實令人驚訝；然而，面對節節攀升的人口密度，建築師持續追求在空間設計上發揮創意至關重要，建設工程向來是人類碳足跡的大宗來源，與其追求富麗堂皇的新住居，何不像藤編小屋一般，回頭省視並充分把握現有資源？

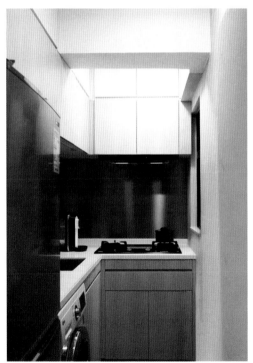

[01]

[標題頁] 屋主十分重視隱私，獨立空間可滿足需求，必要時門可完全關上。

[01] 廚房和洗衣機共享同一個空間，這在小宅中相當常見。

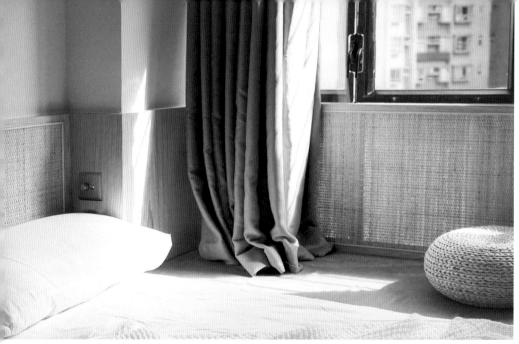

[02]

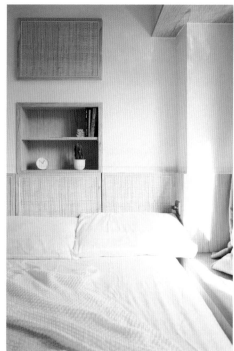

[03]

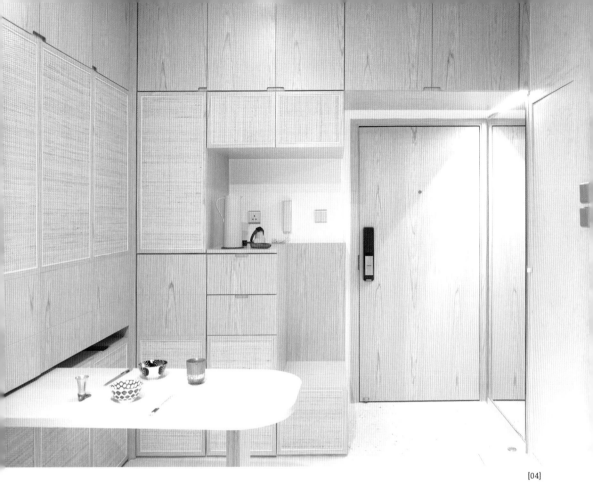

[04]

[02] 設計師選用「有機」的藤材覆蓋公寓三分之二的牆面。

[03] 多虧溫暖的材質和充足的光線，主臥室成為放鬆身心的寧靜空間。

[04] 高級木材和藤材，賦予公寓兼具自然和豪華的特別氛圍。

[06]

[07]

[05] 架高地板多出「地下收納空間」，對於小坪數住宅來說很有幫助。

[06] 廚房和衛浴間都隱藏在平滑的訂製門之後。

[07] 整個設計都考慮到了收納問題，訂製沙發下方還有三個可以拉出來的藤編抽屜。

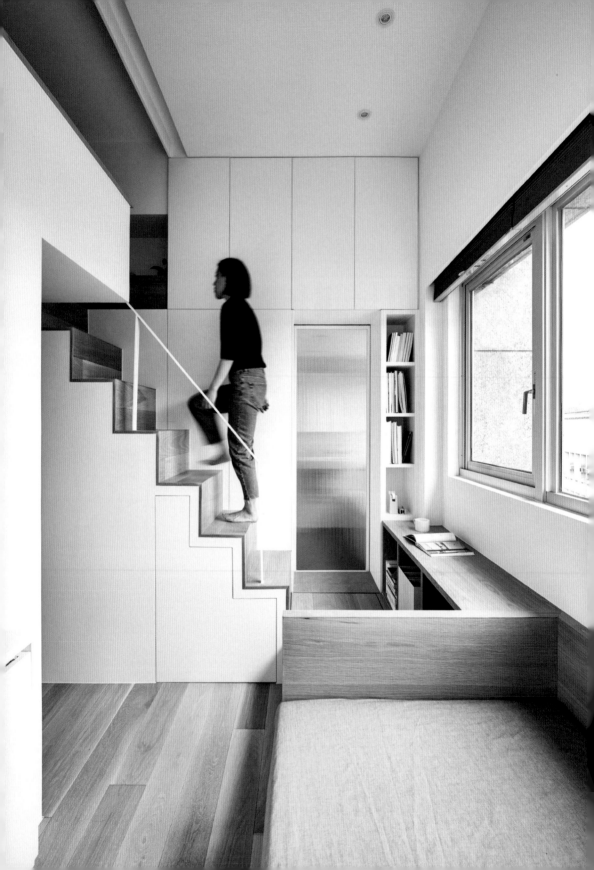

琴室

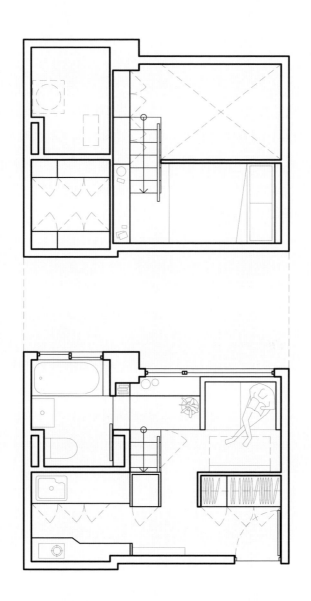

比例尺 1:100

| 1 | 2 | 3 | 4 | 5 |

⤢ 5.3 坪／17.6m²　　人 A Little Design

◎ 台灣，台北市 Taipei, Taiwan

大台北都會圈一共有七百萬人口，作為全球最昂貴的房產市場之一，台北人的居住空間亦十分有限，這點在市中心尤為明顯，蛋黃區物件每平方公尺（約 0.3 坪）的單價，更是動輒超過三十萬台幣！

在房價隨著人口密度節節攀升的同時，不計其數的新建公寓、大樓，在內部空間上無情的被壓縮再壓縮。這間只有 5.3 坪的小宅，一開始因為太小被認為不適合當作日常居所，屋主原本的用途是鋼琴工作室。

即使室內坪數如此有限，天花板卻高達 3.4 公尺──設計師王思敏（Szu-min Wang）馬上從這點找到改造的契機──這正是專業小宅建築師的獨到之處，他們彷彿具備可以透視牆體障礙物、重塑多功能空間的特異功能。

天花板高度給了王思敏向上發展的可能。踏上簡潔俐落的木作梯可到閣樓，王思敏在閣樓「無中生有」，設計出和屋內寬度等長的臥室，其中的雙人床床尾還設有層板取代床頭櫃。

加入先前不存在的夾層，整體居住空間反而更為舒適。由於不需要折疊或隱藏床鋪，王思敏得以擺放固定式沙發和書架，但是起居室的亮點可不止如此。拉開沙發對側的壁櫃，就搖身一變為書桌，可以擺筆電或平板電腦，當然也可以充當餐桌。至於沙發，也可用作客床、書桌座椅，或招待客人用餐的長凳式座位。

在舊格局中，浴室占用的空間大過於實際需求，會壓縮到其他格局，導致無法規劃出功能齊全的廚房，因此王思敏顛覆了原有設計，調整格局比例，並利用樓梯下的空間放置冰箱，也為客廳和廚房提供收納櫃。新廚房擁有兩個檯面和足夠的層架，純白磁磚可提高空間的亮度，淺色系混凝土牆面也讓廚房增添工業風的魅力。

除了新做的小閣樓，四面牆中有三面阻隔了陽光，原本可能會給人一種壓迫感，不過，淺色木地板和純白壁磚等高明度的空間表面可完美提亮室內，讓視覺變舒服了，同時從客廳窗戶引入陽光，如此就打造出比實際平面圖看起來更大、住起來更通風的空間。

要讓極其狹小的公寓「麻雀雖小、五臟俱全」，一口氣可擁有獨立臥室、客廳、玄關、廚房和衛浴間，需要超乎水準的努力和創意，而就猶如先前作為琴房的意義，這間迷你住宅也需要有才華的藝術家來洞察它的潛力。

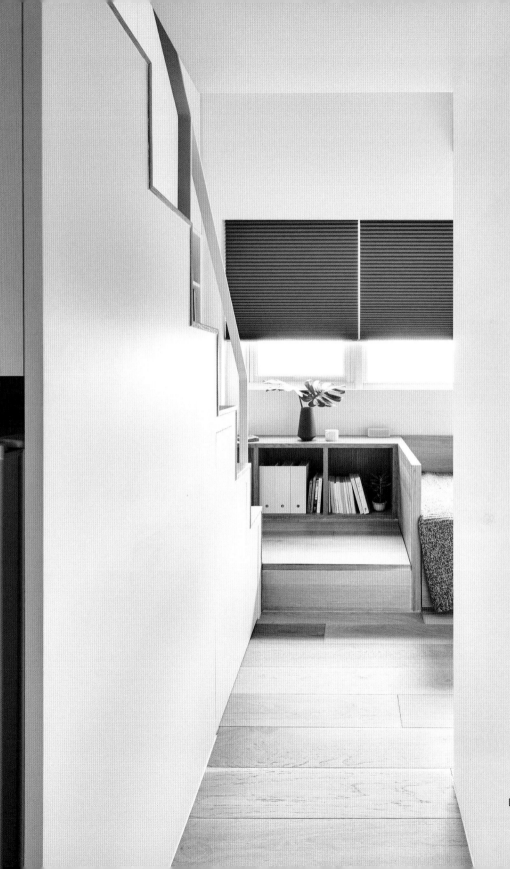

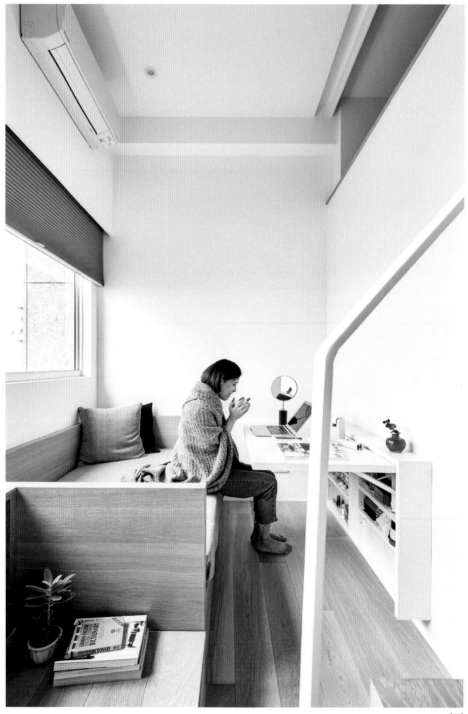

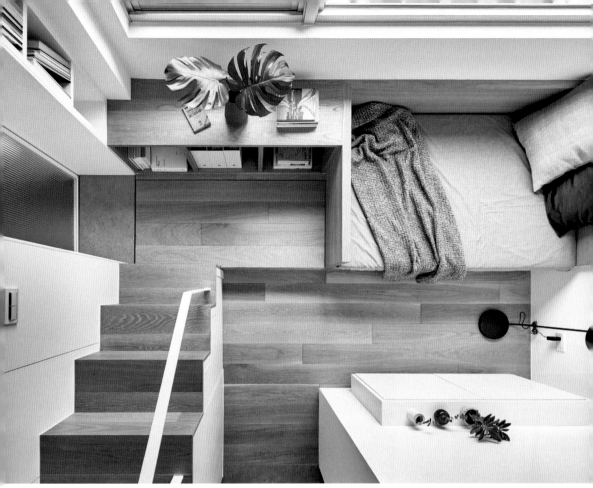

[03]

[標題頁] 設計師善用 3.4 公尺的高度創造出一層閣樓作為主臥室。

[01] 從閣樓可以望見底下客廳。如果設計時忽略了室內高度這個優勢,這裡可能光擺一張床就很侷促,更遑論安排其他佈局了。

[02] 客廳有一張訂製沙發和折疊桌,拉開折疊桌下方是收納空間。

[03] 訂製沙發和精心挑選的裝飾物件,突顯出幽閉和舒適之間,只差一套周全的設計構想。

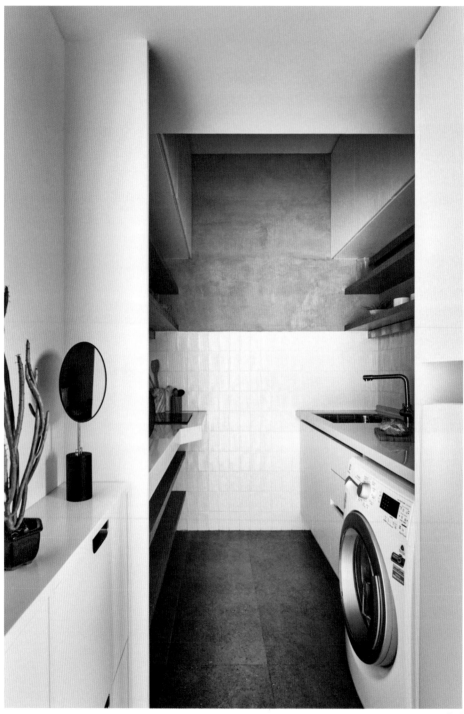

[05]

[06]

[04] 通道底有一個凹室，正好讓廚房和洗衣機共用這個小空間。

[05] 閣樓主臥室的床腳處設有多功能桌面。

[06] 衛浴和廚房的位置互相調換，並善用樓梯區分不同格局。

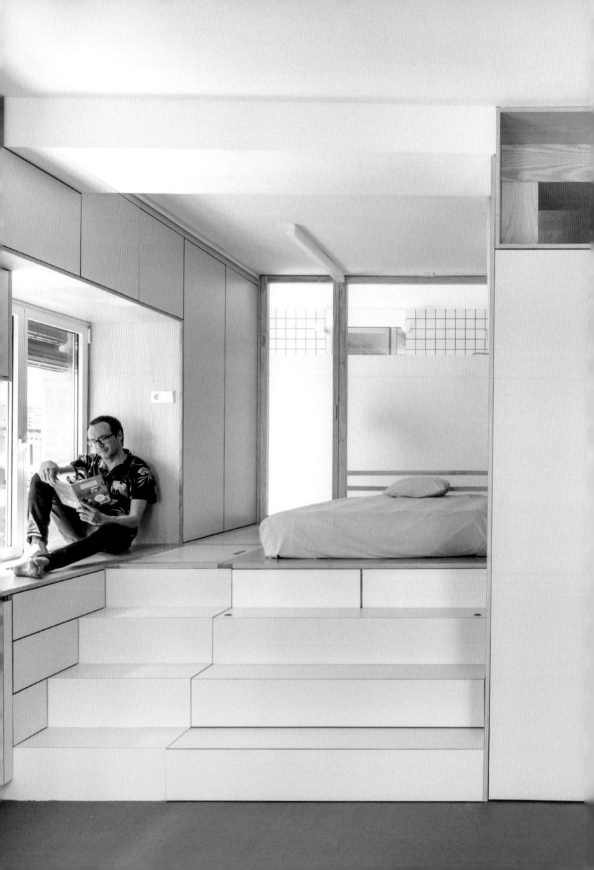

有四度空間的百寶袋

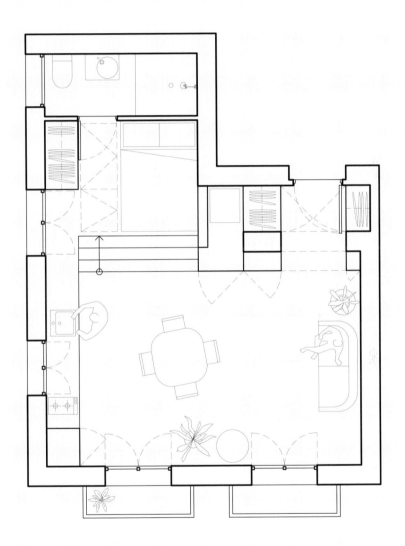

	1	2	3	4	5

比例尺 1:100

↗ 10.1 坪／33.6m²　人 以利建築師事務所 elii [oficina de arquitectura]

◎ 馬德里，拉瓦皮耶斯 Lavapiés, Madrid

在西班牙馬德里的大使館特區（Embajadores），處處可以感受到高密度住宅區那種熱鬧滾滾的氛圍，這裡既接近首都馬德里，也有繁榮的移民社區，是很令人羨慕的區域。大使館特區的中心正是文化薈萃的拉瓦皮耶斯，來自世界各地的移民在這裡紛紛端出特色美食和獨具一格的藝術造景，絕對是一生必訪的有趣景點——可惜，熱鬧是有代價的。

不少房東看準這裡的觀光潛力，鎖定遊客荷包不斷調漲短期租金，導致當初參與打造拉瓦皮耶斯的人反而被擠出在地房市圈。了解到這點的屋主選擇反其道而行，他透過翻新室內裝潢，為想要長期留在社區耕耘的人打造一個舒適空間。

這間小宅屬於典型的二十世紀初西班牙公寓，小小坪數卻有單間臥室、獨立浴室、廚房、起居室和走廊，但隔間太多顯然也成為改造過程中的最大挑戰。

設計團隊受到日本卡通《哆啦 a 夢》啟發，希望將套房打造成媲美百寶袋的四度空間，存放琳瑯滿目的新奇法寶，而第一步就是必須砍掉重練。這間 10.1 坪的百寶袋可說名副其實，每個房間的每個角落都藏有許多意想不到的收納空間，比如牆壁和活板門後方，以及主導套房結構的上下層訂製傢俱。上下層只有落差 1 公尺，是有效發揮小坪數面積的絕佳做法！

「為了提高樓地板增加收納空間，勢必要犧牲床鋪和天花板之間的距離。」設計師解釋，「況且床的目的就是讓人躺著，留著過大的天花板高度睡覺未免太浪費。」事實也證明，犧牲天花板高度，能收穫更大的收納空間。

上下兩層以形似球場觀眾席的台階作為銜接，上層有臥室和浴室。百寶袋一如其他巧妙設計的小套房，眼見不為真，所有結構的背後或底下都藏著大妙用！階梯，除了表面顯而易見的機能，可走可坐，還可充當抽屜，完美解套衣櫃空間的煩惱。

不只如此，下層也善用不同手法增加坪效。說實在的，除非長時間親身生活在小坪數住宅，否則很難真正欣賞到箇中的收納奧義，如此狹窄的坪數卻能擁有超多儲物空間，實在厲害。充裕的收納空間絲毫沒有擠壓到其他生活

設施，不光廚房用具一應俱全，甚至還能有個歐式洗衣間。至於臥室後方的浴室，主打下沉式設計，兼具淋浴和泡澡的機能，實在是令人意想不到的暖心設計。

在這間小宅裡，設計師在色彩運用的玩心也反映了「拉瓦皮耶斯特色」──系統櫥櫃採用明度高的薄荷綠，浴室以純白磁磚搭配青色水泥漿，局部櫃面使用亮度高的明黃色。西班牙彷彿是永無落日的國度，無所不在的陽光讓室內擁有充足採光，豈不是和活力滿滿的拉瓦皮耶斯完美呼應？

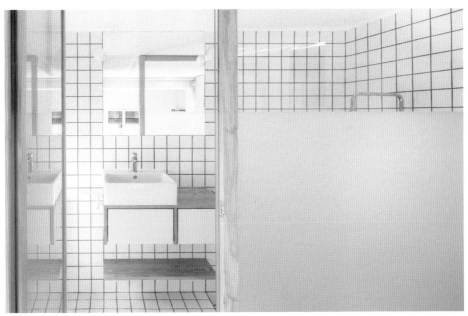

[01]

[標題頁] 玩心十足的木板和薄荷線面版底下是大量的收納空間，為狹窄空間提供巧妙解套。

[01] 亮黃櫃面搭配青色水泥填縫的白色磁磚，為浴室帶來一種獨特且歡快的氛圍。

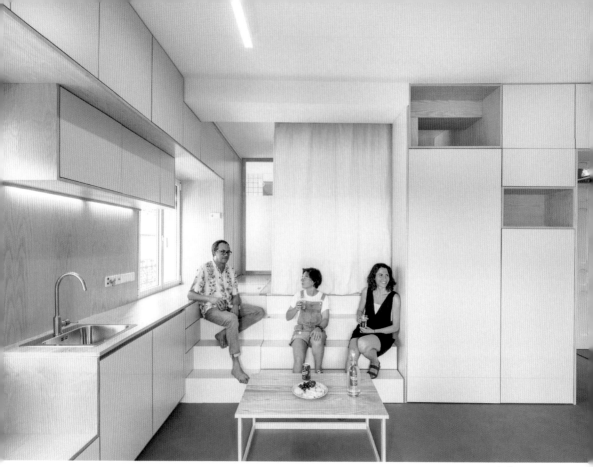

[02]

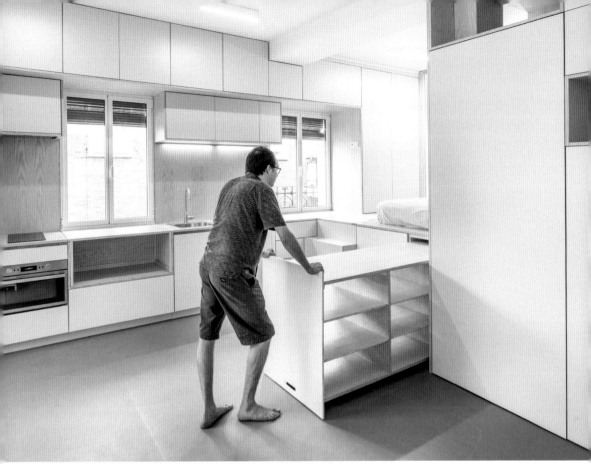

[02][03] 連接上下層的台階類似球場看台，可充當客人座位，也是能提供收納用
途的大抽屜。

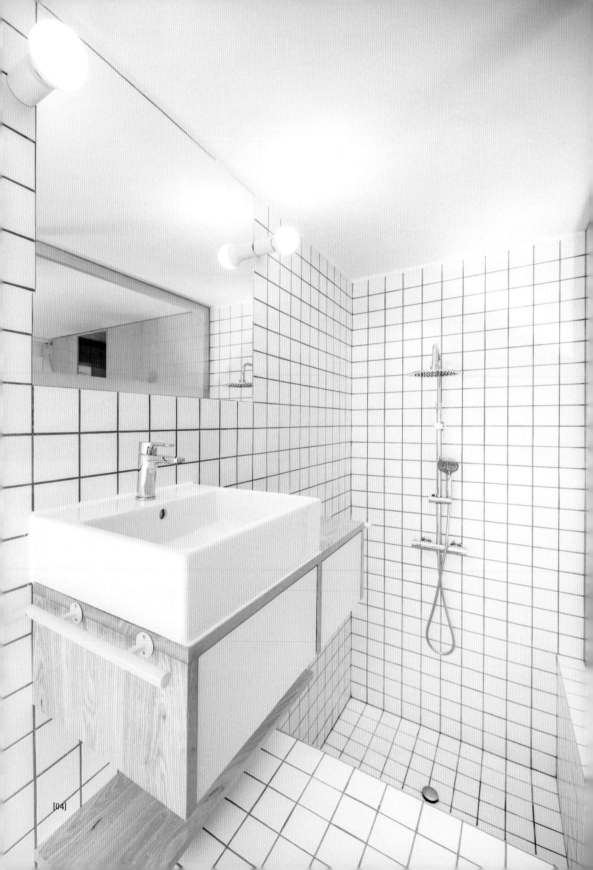

[04]

[04] 顏色配置是百寶袋不容忽視的設計妙思，尤其是用色令人眼睛一亮的浴室。

[05] 薄荷綠的裝飾面板從大門一路延伸到起居空間。

[06] 歐式廚房占據起居室的長邊，以窗戶作為分割，並且加入座位設計。

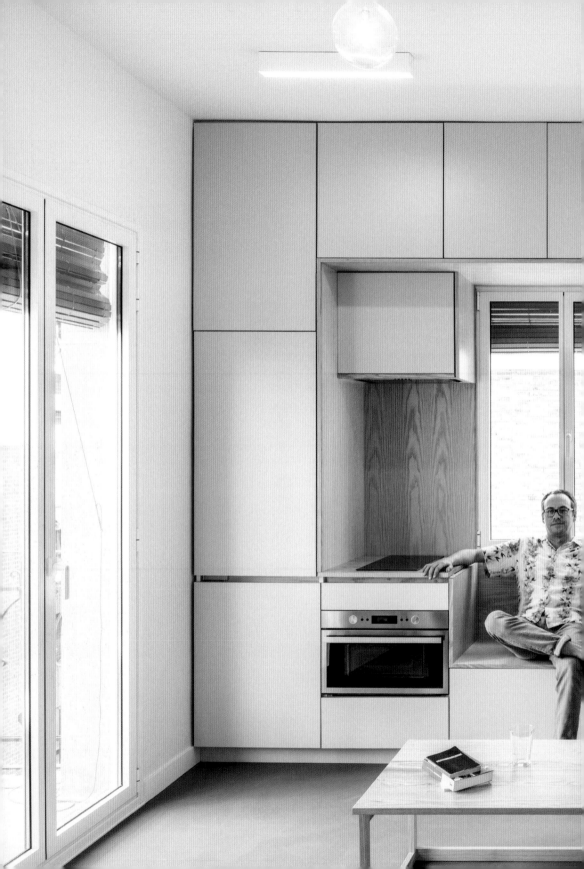

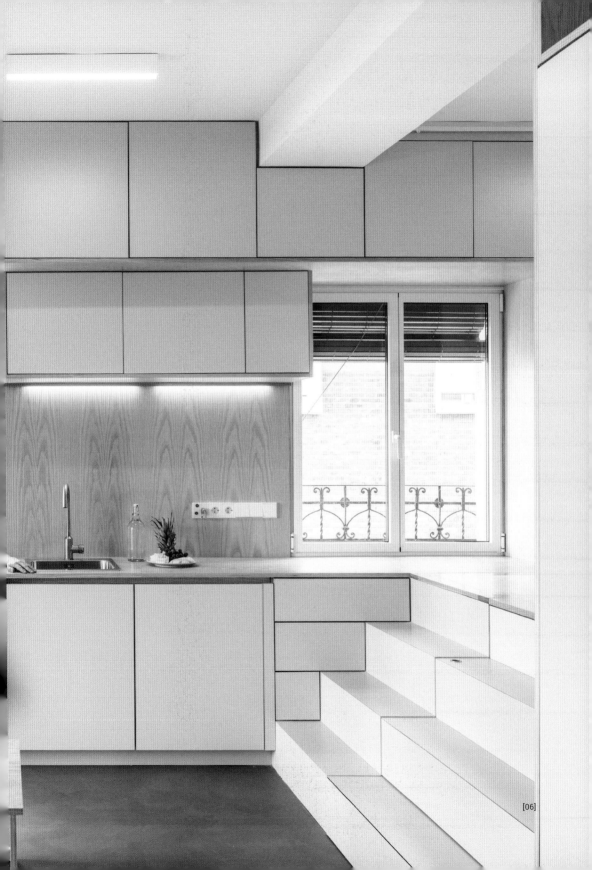

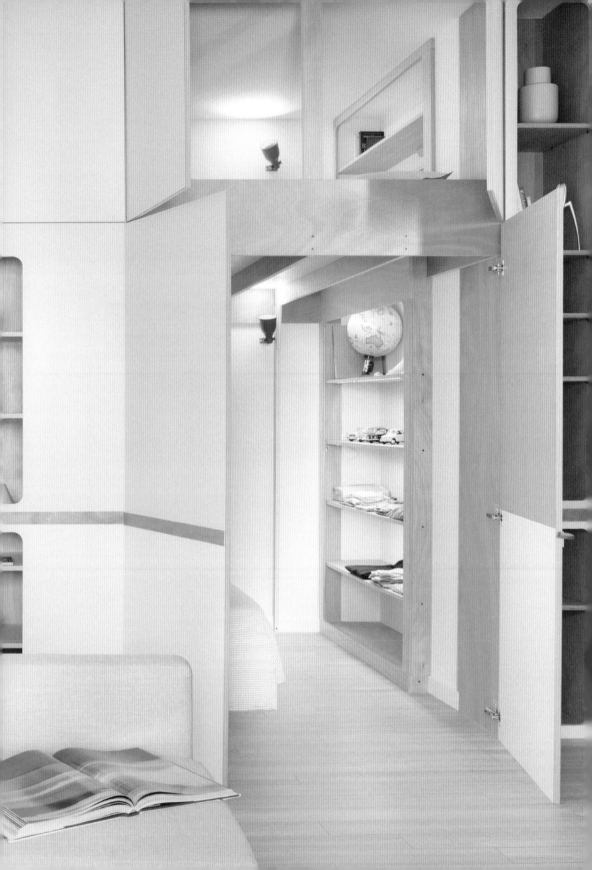

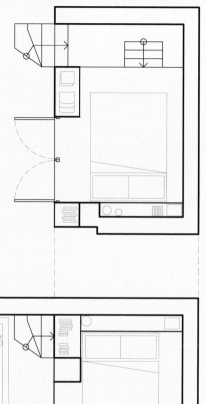

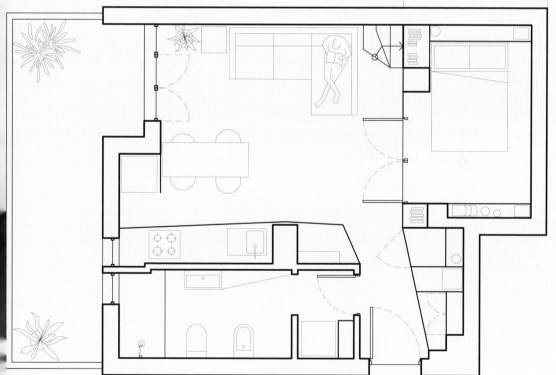

比例尺 1:100

| 1 | 2 | 3 | 4 | 5 |

↗10.5 坪／35m²　　♁拉伯建築事務所 Llabb architettura

◎拉斯佩齊亞省，德伊瓦馬里納 La Spezia, Deiva Marina

影片連結

碰到建坪小、空間緊湊的案子，現代設計師不妨向造船匠汲取靈感，學習如何玩轉狹窄、畸零的空間。厲害的造船達人個個「花樣百出」，深知如何滿足船員形形色色的需求，從最基本的睡覺、吃飯和放鬆，再到航海時的運動鍛鍊和休閒，所有願望一次滿足。別看那些海上叛亂和起義的冒險故事高潮迭起、扣人心弦，但是事實上絕大多數的航行都是枯燥乏味的。對造船師傅來說，目的就是打造出讓船員全心直達目標、完成使命的環境——並且暗自祈禱不會有船員在航行中鬧事。

義大利西北部鄰海大區利古里亞（Liguria），坐擁熱內亞（Genoa）深水港，在義大利航海史上占有重要戰略位置。事實上，熱內亞共和國（Republic of Genoa）的歷史悠久僅次於威尼斯共和國（Venetian Republic）。正因如此，當地的拉伯建築事務所創辦人路卡‧史葛多拉（Luca Scardulla）和費德里奇‧羅比歐尼（Federico Robbiano）設計這間 10.5 坪的公寓時，會參考船舶構造作為發想也不足為奇了。

這套公寓位於利古里亞海岸，主要用作避暑的小別墅，屋主是一個小家庭。屋主給設計師的要求簡單明瞭：在確保舒適宜居的前提下，盡可能加入「船艙床鋪」（berth）。這個許願也找對人了——史葛多拉和羅比歐尼正是船舶設計背景出身，這間套房可說是精益求精的作品代表，讓兩人發揮講究細節和駕馭複雜設計的功力，呈現精緻的居住空間。他們去參觀船舶展、從現代設計汲取靈感，並且特別注意船體比例、材料、隱藏式收納及飾面等元素，做為設計各項木作的參考。

走進船艙小屋，我們的視線旋即被一條「水位線」吸引。這條木質的水位線貫穿整間公寓，將室內分隔出上下兩個區塊，水平線的一部分還可作為架子或工作台的檯面。

雖然室內大部分的結構線條都是水平的，但是廚房區域採用曲線帶出柔軟效果，彷彿可見捕捉微風的風帆。公寓有三分之二牆面，也就是水位線以上所有牆面，通通漆成明度高的藍色，使室內看來更加柔和，猶如利古里亞的天空。

木作牆面也值得一提，乍看之下不過是嵌入書架和凹槽層板的普通牆壁，而沿著水位線便能看見客廳和廚房。這不禁讓人懷疑，史葛多拉和羅比歐尼

是否忘了屋主的要求？然而，一座台階提供了線索。只要輕輕推開台階頂端的板子，兩間船艙床鋪和隱藏式儲藏空間便展露無遺。這間船艙公寓裡，沒有一面牆板是不能打開的！有的具備置物功能，有的是通往其他空間的入口——所有結構都有用處，所有設計都有目的。

史葛多拉和羅比歐尼深知，「小坪數空間的住戶一樣擁有多樣化的生活，即使空間狹窄，也不能流於單一或平面化。」如同造船師傅，他們清楚透過精心設計的小坪住宅，依然「能完全滿足屋主『繁雜』的日常生活」。一如最古早的熱內亞船舶，這間濱海「船艙」證明高品質工藝、耐用材料和精心設計是小宅的必勝方程式，無論是在陸地或海洋上的家。

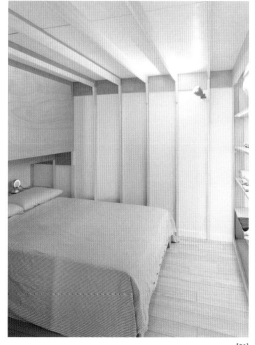

[01]

[標題頁] 從船舶設計汲取靈感，「船艙臥室」安排在公寓面寬比較寬的一邊、於木作牆壁後方。

[01] 臥室和起居室完全區隔開來，保有通常僅見於大房子才有的高隱私。

[02]

[03]

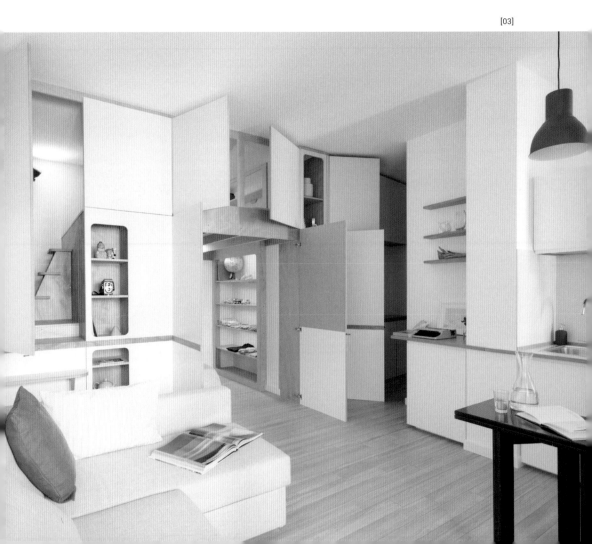

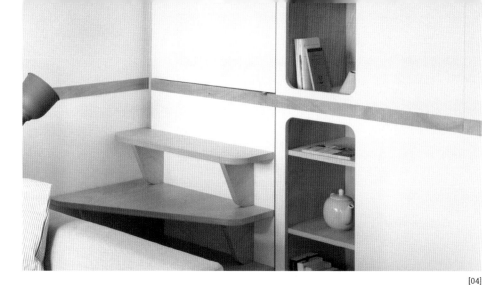

[04]

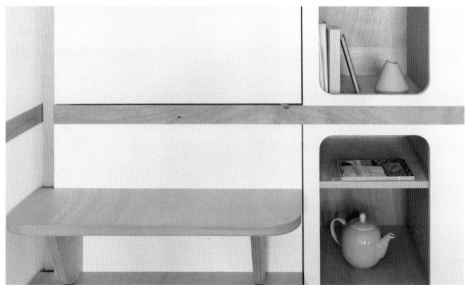

[05]

[02] 光線透過小窗戶照進歐式廚房和餐食區

[03] 天花板和牆壁涵蓋了收納和臥室空間

[04] 台階看似「此路不通」，但是推開隔板便能發現另有客房

[05] 木作牆面的圓角壁櫃可展示收藏品

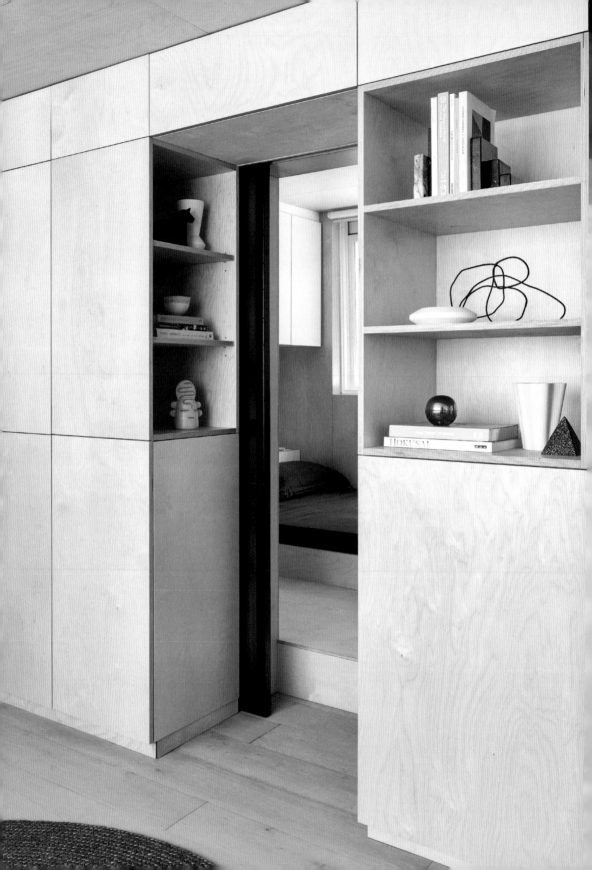

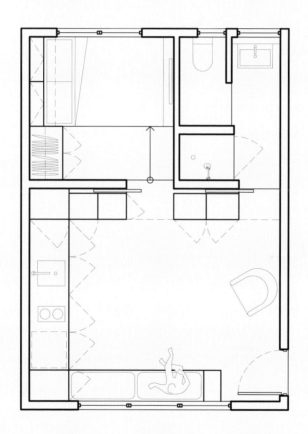

比例尺 1:100

↗ 8.7 坪／29m²　ጸ T-A 廣場建築室內設計事務所 T-A Square

◎ 墨爾本，里奇蒙 Richmond, Melbourne

影片連結

「旅人小館」位於墨爾本內城郊區里奇蒙，之所以命名為「旅人」（itinerant：意為「不斷旅行的人」），是因為它已經搖身成為主打豪華路線的短期公寓。

旅人小館的前身是建築師提莫希・易（Timothy Yee）和妻子琳達（Linda）的夢想住宅。當夫婦倆搬出內城郊區、找到這套公寓時，它還只是位於六〇年代街區、一樓高、僅 8.7 坪的套房式公寓。提莫希・易將它改造成家庭／旅館混合式套房，既能滿足他和妻子追求的舒適和便利，將來也能作為小坪數旅宿套房的設計案例。

提莫希的設計風格深受日本建築和北歐風（Scandinavian Style）的影響，盡量保有天然木材的溫潤紋路，是他最典型且備受推崇的設計元素。

旅人小館的起居室選用寬版的櫟木地板，牆壁和天花板則使用樺木合板。小木屋氛圍的用材和其他較厚重的材料形成鮮明對比，比如廚房的黑色流理台、黑色粉末塗層加上噴砂鋼材的沖孔板。沖孔板不僅能減少電器在視覺上的雜亂無章感，也方便客人找到餐廚用具。廚房上方的訂製燈具同樣使用黑色噴砂鋼材，帶有適度的雕塑感，既是光線來源，也是展示物品的排架。

浴室沒有設在起居區域，這點和原先的老格局相同。不過提莫希・易採用現代化設計，從地面到天花板都鋪設了白色方形磁磚，讓浴室在視覺上更顯寬敞。水龍頭和毛巾掛鉤在白色磁磚襯托下顯得格外醒目。一根外露的水管從方形洗手台一路延伸到天花板，上方懸掛一面圓形鏡子。正圓形的鏡子與圓形臉盆相互呼應，並且和周圍重複的方形磁磚背景牆形成強烈幾何對比。

臥室原先是獨立廚房，現在高出公寓其他格局一個台階，床鋪安放在加高的基座上。這樣視覺效果類似於「床之間」（tokonama），又稱「凹間」，是傳統日式建築中的一種架空凹室，通常用於主人重要的藏品展示，不過在這裡實際上是收納廚房水管的好所在。

綜觀旅人小館的設計結構，最具機能性的莫過於分隔公私領域的收納牆。門框上方的空間可用作儲藏空間，同時隱藏暖氣和冷氣設備。提莫希在設計收納牆時仔細考慮過尺寸問題：為了創造多種功能，這面牆不占用任何多餘空間。牆體開一個通往臥室和浴室的小通道，並使用橫拉式的鐵片沖孔門。

此外，收納牆也提供更多儲物空間，包括內嵌式洗衣籃抽屜。

　　說到洗衣籃，這是日常生活中不可或缺的用品，但一不小心就容易顯得雜亂，往往和設計氛圍格格不入，因此，提莫希·易設計的洗衣籃刻意和屋內結構線條相輔相成，而非互相打架。這個小細節不但反映出設計者對極簡風格的堅持講究，可想而知，也代表對設計者而言，設計即生活，本人必定樂在其中。

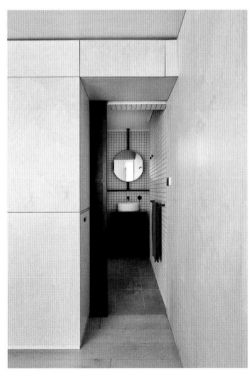

[01]

[標題頁] 穿過公寓收納牆的門檻可進入臥室，臥室下方台階可用於收納管線。

[01] 從天花板到地板的方形白色瓷磚採用黑色水泥填縫，讓狹小的浴室在視覺上更為寬敞。幾何圖形的襯托下，浴室的櫥櫃、五金用品、滑門及作為鏡子支架的外露水管都採用顯眼的黑色。

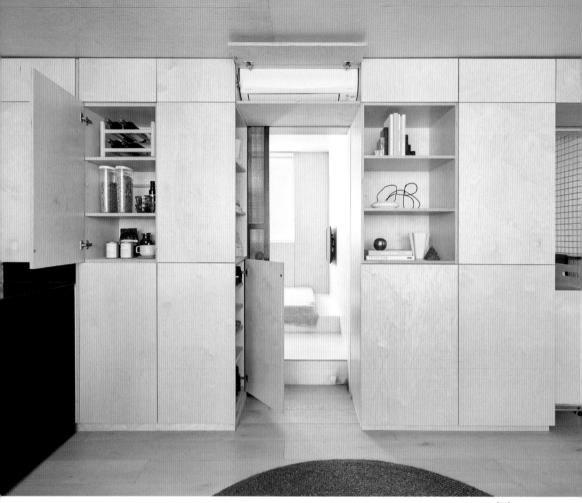

[02]

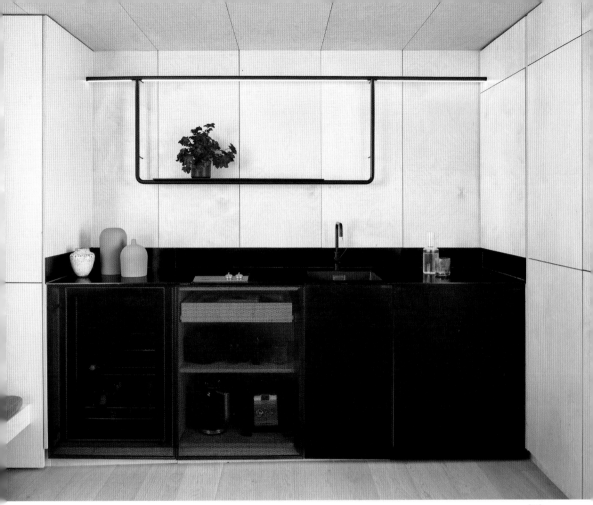

[02] 相對於侷促的室內面積，特色牆有效增加驚人的收納空間。

[03] 黑色粉末塗層加上噴砂鋼材，和樺木合板與櫟木地板形成鮮明對比。

[04]

[04] 地板、牆壁和天花板都使用了木材，營造出滿滿的小木屋氛圍。

[05] 臥室納入儲藏空間的考量，床頭櫃有寬敞的儲物櫃。

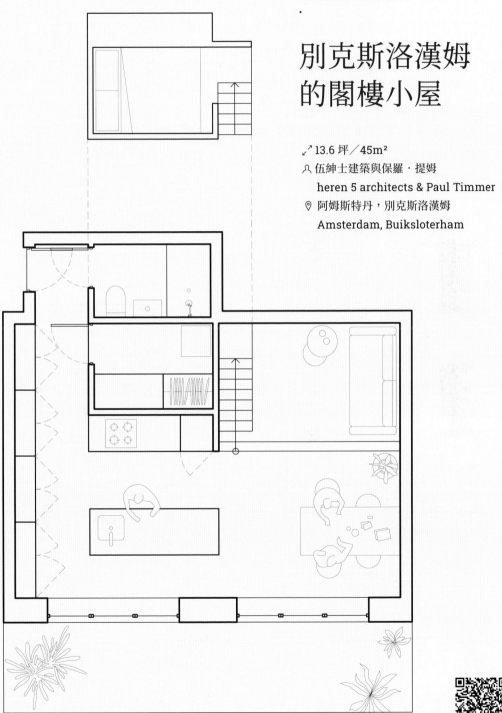

LOFT
BUIKSLOTERHAM

別克斯洛漢姆
的閣樓小屋

↗ 13.6 坪／45m²

👥 伍紳士建築與保羅・提姆
heren 5 architects & Paul Timmer

📍 阿姆斯特丹，別克斯洛漢姆
Amsterdam, Buiksloterham

| 1 | 2 | 3 | 4 | 5 | 比例尺 1:100 |

影片連結

在改造中小型套房的作品中，難得見到增加配置密度、捨棄空白空間的做法，而別克斯洛漢姆閣樓小屋正是採用這種乍聽之下違反常理的技法。儘管選用的木材相對較輕盈，也為空間增添溫潤質感，但是畢竟是直接「放」在 13.6 坪小空間的箱型結構，依然是不容忽視的存在。

別克斯洛漢姆是一個老工業區，坐落於荷蘭阿姆斯特丹北邊。當地的伍紳士建築事務所接下案主手上一棟住宅的三間套房，居住者正好是老、中、青三代代表——案主祖母、案主本人以及他的女兒。這間閣樓套房的居住者是案主女兒，由設計師克魯曼斯（Sjuul Cluitmans）和阿特維德（Jeroen Atteveld）共同操刀。

這棟住宅緊鄰阿姆斯特丹較大的運河——茲卡納爾（Zijkanaal）沿岸，擁有大片落地窗，對於嗜好是觀察車來人往的人而言，是絕佳觀賞點。窗外風景固然引人注目，室內高達 3 公尺的木作結構也毫不遜色。天花板高度為 3.2 公尺，這點讓設計師有足夠的高度空間發展各種創意，而將室內隔出兩層，正不失為一個有意思的做法。兩位設計師沒有使用支撐柱去打造上層平台，而是找到家具設計師提姆（Paul Timmer），打造一個木作箱型結構，上方可放置一張雙人床，箱型內部同時可另作他用。

通往臥室的「浮式階梯」給人一種飛升上仙的超凡感，上層的大片隔層板也可以放書本、筆電或其他設備雜物。浮式階梯看起來很夢幻，結構卻是貨真價實的魔法。這裡設有隱藏門和抽屜，隔板背後是寬敞的衛浴間、一個「對 13.6 坪來說超級大」的洗衣間／儲物間，還有巧妙隱藏在起居室平台下方的另一張床鋪，以免偶爾有客人需要過夜。

廚房的空間已經非常接近標準大小，配有中島面向落地窗。中島提供流理台空間、四口爐、一座冰箱，和相當能裝的食物儲藏區及抽屜。起居室在中央結構體一側，和用餐區以兩階之差區隔開來，巧妙而明顯的劃分連同廚房在內的三種不同空間機能。

箱型結構的頂部邊角輪廓採用菱形拋光切邊，這會在視覺上創造「消失點」的錯覺，感覺它彷彿是反覆出現又消失。中央結構沒有銳利的邊和角，可以柔化看上去的視覺效果，一方面凸顯線條，另一方面也實用。

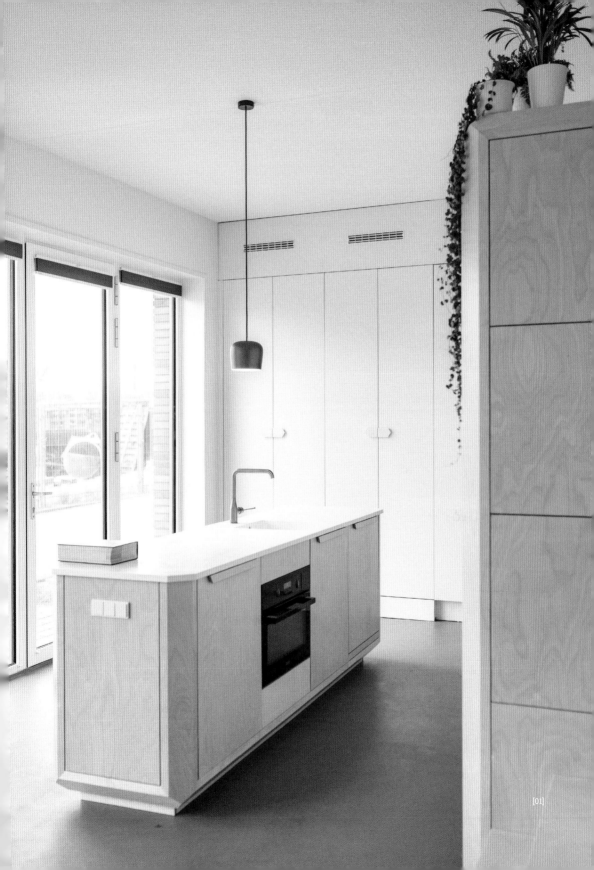

[**標題頁**] 正中央是箱型的木作結構，同時涵納浴室、廚房和大量收納空間，主臥室就位於這個「大方塊」上方。

[01] 小坪數住宅中置入如此大型的廚房中島相當罕見。

[02] 菱形切邊讓邊邊角角看上去彷彿「飄浮著」，柔化銳利的邊緣，也將結構體融入空間其他部分。

[03] 通往主臥的階梯看似「此路不通」。

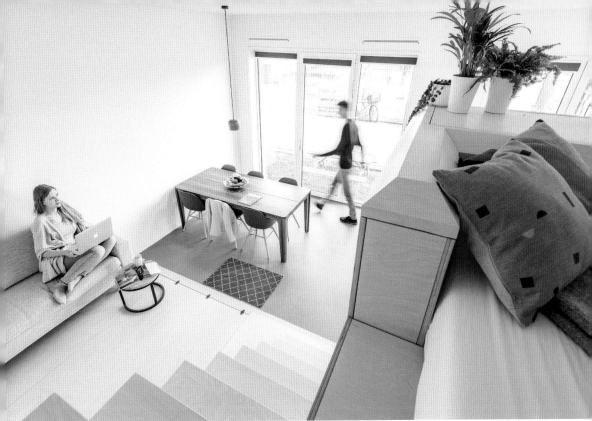

[04] 透過改變地板材料，以及從用餐區到高兩階的起居室劃分出不同區域。

重生再利用
Revive

化腐朽為新奇，老宅新風貌

Making old new again

建築業是極度仰賴天然資源的產業，無可避免會影響環境與氣候，但如今有越來越多建築師或設計師不再一味追求「從無到有去蓋新房子」的傳統觀念，他們相信：創造，未必意味著要全部砍掉重練。

19 世紀末到 20 世紀，如雨後春筍的中高密度建築群是全球都市化發展的象徵，這段時代背景下的建築師重視優質建材、追求技術突破，而這種趨勢也反映在建物的耐久性。在這個章節中，我們可看到建築師們偏好建築的「復興」而非「重建」。

倫敦的巴比肯莊園（Barbican Estate）建築群可謂經典案例。在 1950 年代後現代粗獷主義（Brutalism）運動注的橫掃下，這片位於市區的集合住宅區成為社區老建物改造的典範。儘管當年巴比肯的外觀曾引起兩極化的評價，如今卻是倫敦人認為最令人嚮往的住宅區之一。它的成功很大程度要歸功於建築師採納現代化的設計概念，滿足居住者需要的生活機能。

走創新路線的設計師，往往也很懂得發揮老舊建物的原始特色，諸如大片窗戶或挑高天花板，利用優點改良缺陷，借力使力去營造出空間、光線和動線三者加乘的視覺效果。

我們相信建築復興運動正在世界各國遍地開花，從墨爾本近郊到巴黎蒙馬特比比皆是。這些善盡社會責任的屋主和建築師，在並肩努力復興老建築的同時，也正在振興他們所熱愛的城市。

注：粗獷主義是 1950 年開始流行的建築風格，又被稱為「野獸派建築」，常見使用裸露的鋼筋混凝土材質、大膽的幾何圖形，重視功能設計、減少裝飾性設計，被歸類為現代主義建築流派。

· CAIRO STUDIO ·
卡洛 II

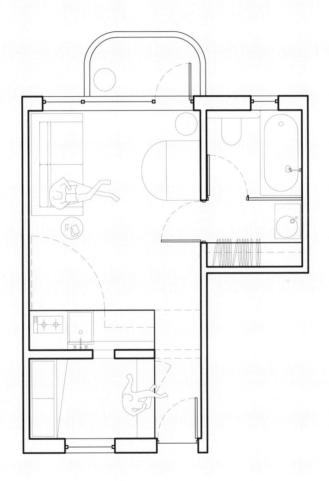

比例尺 1:100
1　　2　　3　　4　　5

⤢ 6.9 坪／23m²　 人 阿格斯·史卡波建築事務所 Agius Scorpo Architects
📍 墨爾本，斐茲洛伊區 Fitzroy, Melbourne

影片連結

位於墨爾本北部斐茲洛伊區的「卡洛公寓」，在 1936 年落成，這棟帶有裝飾藝術風格（Art Deco）的二層建物，是建築師貝斯特·歐沃倫德（Best Overend）的作品，因其獨特的建築風格深受當地居民喜愛，也被正式認證為「具重大歷史意義」的古蹟。在本書第一篇我們介紹了卡洛公寓裡的其中一戶，而這一篇則要來看看另一位設計師的有趣案子。

卡洛公寓被認為是歐沃倫德最優秀的作品，它可說集「極簡宅」（minimum flat）時期特色之大成。雖說這幢公寓位於墨爾本北部，看似和南邊濱海渡假屋的清爽風格大異其趣，然而在卡洛公寓，我們可以看見建築師深受海洋啟發的設計概念——整棟以海軍軍艦為主題，設有舷窗，陽台採用懸臂混凝土工法結構，和主建物外側獨特的螺旋梯互相搭配、相得益彰。

極簡宅是指「在最小占地面積下實現最大居住品質」的規劃，誠如郵輪的空間，卡洛公寓也被設計成採用並排、堆疊方式的「集合公寓」，設有公共的用餐、洗衣和社交空間。

儘管這棟公寓的套房室內空間很狹窄，卻擁有一些能創造美好空間感的元素：3 公尺高的天花板、大片的寬敞窗戶、良好的通風和綠意盎然的公共空間。這些要素相輔相成，營造出獨特而寧靜的社區。

當你踏進尼可拉斯·艾傑斯（Nicholas Agius）所設計的卡洛套房，你會誤以為它不只 6.9 坪！艾傑斯想要做到的是，「再造一系列不同的空間，而非把牆壁和門都拆光」。

坪數再怎麼小，保有相當程度的隱私依舊非常重要，艾傑斯絞盡腦汁，一方面利用坐向朝北的特色，讓各個空間都擁有充足光線，一方面也讓不同空間能劃分清楚。

艾傑斯做了一系列的折疊門和滑門，賦予整個居住空間極大的靈活度。臥房的一隅原本是廚房，加設一道滑門後，可區分寢室和廚房。這扇厚重的滑門設有隱藏層架，可儲存更多餐具和食品，同時能作為書架。拉出滑門，就形同關上臥室的門。

小廚房則藏在一扇折疊門後方，打開後會露出一片令人驚豔的黃色金屬材，以及帶有穀倉風格的木製橫樑。主要的起居室，是明亮通風的白色空

間，大片寬闊的落地窗則可通往陽台。

穿過客廳，就是浴室和更衣室，兩者中間隔著半透明窗戶，透光的同時保有隱私度。兩個空間都相當寬敞，人站在內可自由活動。浴室有一座浴缸，洗手檯位於相鄰的小房間內，這裡可同時作為衣櫃和更衣室。

入夜後，精心設計的向上照明為整個家投射出溫暖光芒。這些燈具巧妙藏在訂做的家具中，創造出溫馨氛圍卻不會產生過多陰影，同時讓公寓內的木作、白色、黃色裝飾面板更有質感。

艾傑斯的卡洛套房是對歐沃倫德設計這棟極簡宅的最佳致敬，一方面，它對卡洛公寓的歷史表達敬意；另一方面，也貼心採用現代化設計讓居住者更舒適。

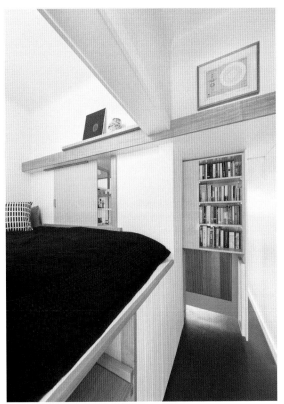

[01]

[標題頁] 屋內最巧妙的地方在於可滑動的活動隔間，可展示歐式廚房，把一側作為食品儲藏室，另一側兼作書架。

[01] 厚重的滑門可阻隔起居室，同時為寢室提供更充裕的空間。

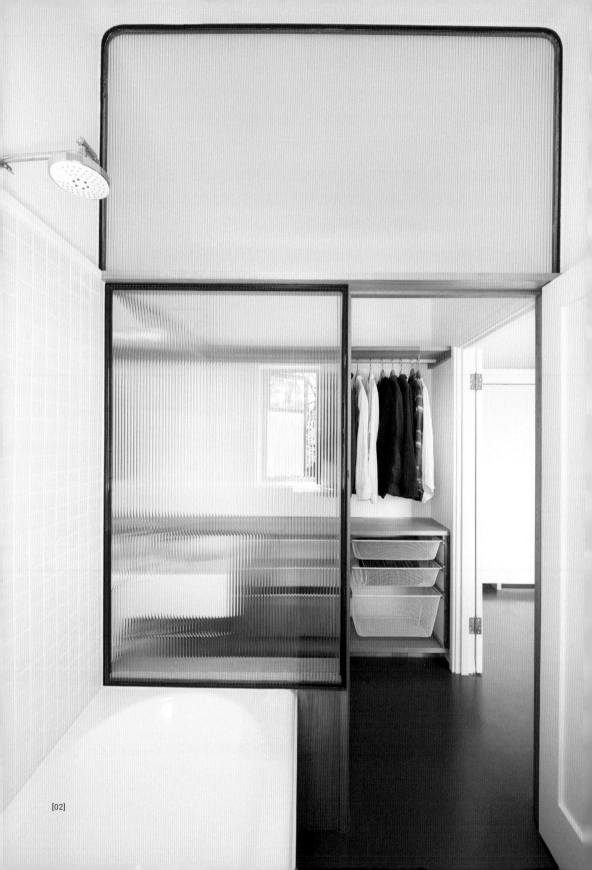

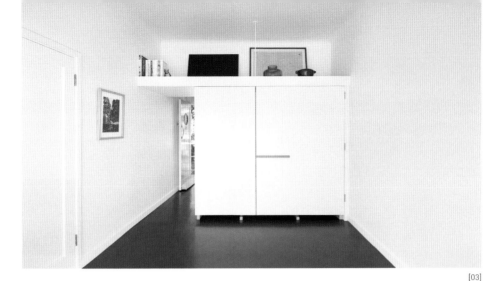

[03]

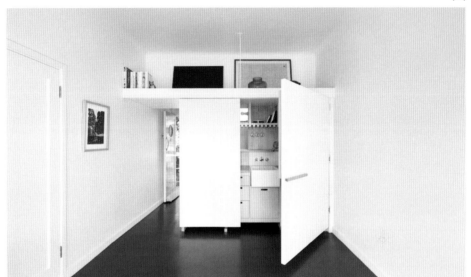

[04]

[02] 衛浴間和更衣室中間隔著一扇半透明窗戶，讓光線輕鬆穿透。

[03][04] 第一眼看起來是實用的收納空間，打開之後顯露令人驚豔的鮮黃色。

[05] 農舍風格的門後是設備齊全的廚房、儲藏室和餐具架。

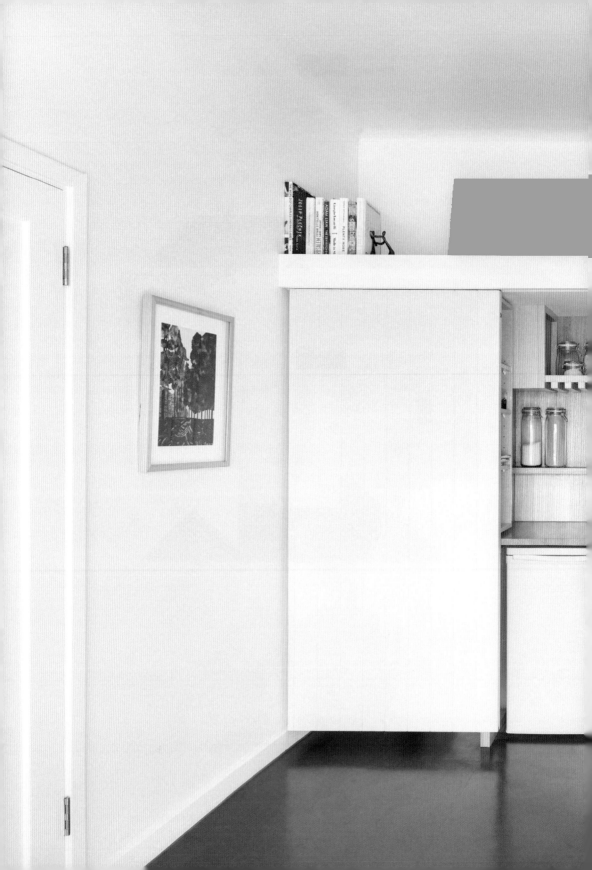

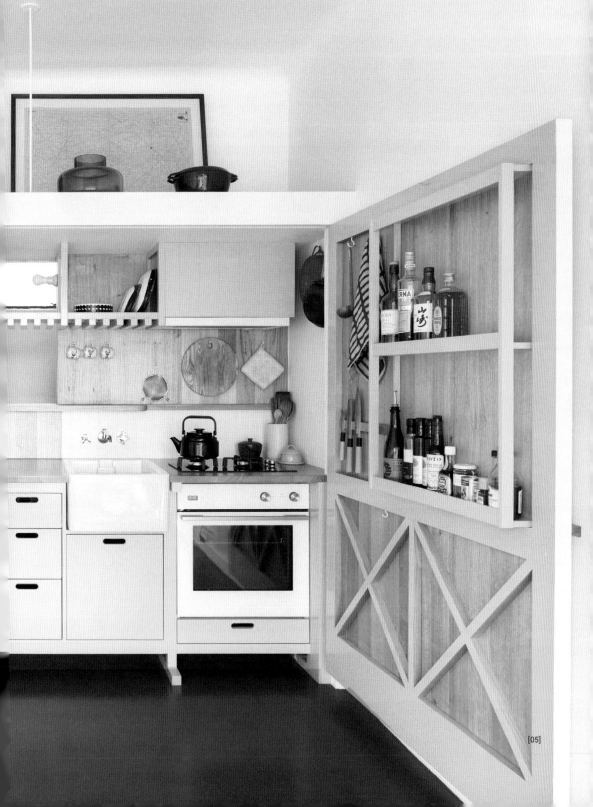

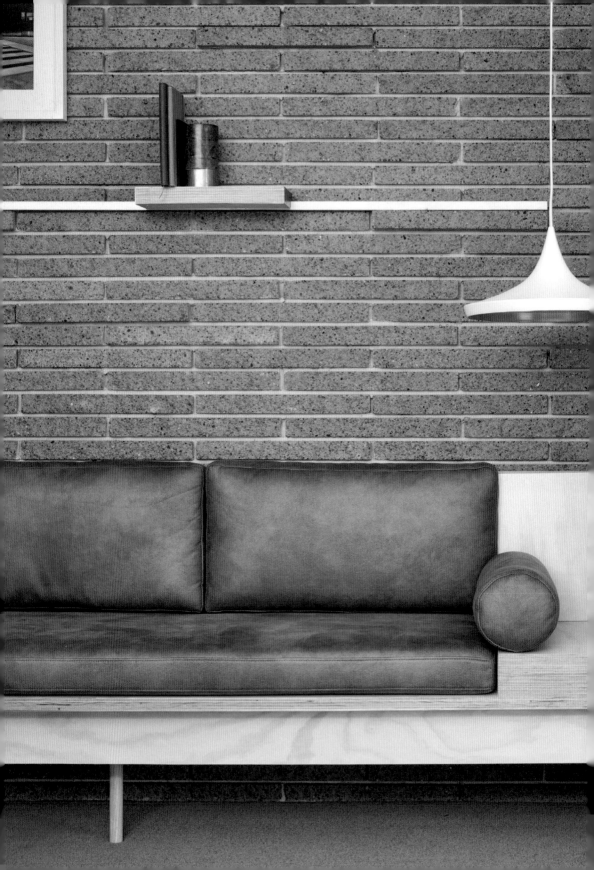

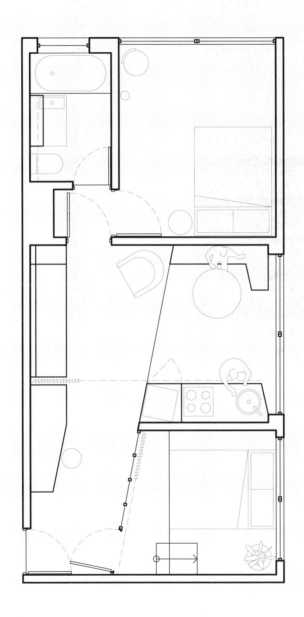

比例尺 1:100

⟋↗12.1 坪／40m²　⋔尼古拉斯・羅素和蘿拉・羅素 Nicholas and Lauren Russo

◎ 墨爾本，圖拉克 Toorak, Melbourne

影片連結

小型住宅通常很適合情侶或單身人士居住，可是如果是一個家呢？如何在有限的空間設計出適合四人小家庭居住的空間？夫妻檔設計師尼古拉斯・羅素（Nicholas Russo）和蘿拉・羅素（Lauren Russo），以他們自住的現代感小宅來回應挑戰。

這間小公寓位於墨爾本富人群聚的圖拉克，室內僅有 12.1 坪，對於羅素夫婦和兩個年幼子女來說，怎麼發揮地板面積的最大坪效是關鍵挑戰！

羅素夫婦認為保留公寓的原始特色很重要，但某些部分，比如這種 1960 年代套房常見的獨立廚房必須淘汰。羅素夫婦將其視為增加第二間臥室的機會，重新改造格局。其次，因為不想花大錢重拉水管電線，兩人打造了一個架高的睡眠空間，將原始的水電管線牽到新廚房的下方。如此一來，室內不僅連帶多出了大量的收納空間，對於有小小孩的家庭來說，孩子日常遊戲和成長不可或缺的活動範圍也空出來了。

新廚房做成開放式，併入客餐廳的起居空間，空間緊湊卻五臟俱全，配有標準大小的冰箱、冷凍庫，烤箱，甚至還能有一台洗碗機。這些家電通通巧妙的隱身在刷上石灰漆的板材後方，符合日常隨手可用的機能，同時不會干擾平時起居活動。

從固定式用餐長凳（可兼作起居空間的第二張沙發），到兩間臥室的收納空間，再到起居空間的系統櫃和玄關旁的讀書角，整個空間大量選用合板材質，原因是「易加工、價格實惠和耐用」等優點。

有別於淘汰舊廚房的做法，對於老房子原有的綠色落地磚牆，羅素夫婦則希望能保留下來，這面牆可以突顯一種戰後的樂觀主義和表達主義氛圍。落地磚牆直截了當的貫穿通往休憩空間的入口，磚牆嵌入一道長型銅板，可按照需求隨時加裝或拆卸合板架。相對於笨重的書架或厚重的櫥櫃，拆卸式層板架既安全又美觀。

由於家中有兩個年幼的孩子，考量安全至上，落地窗的下半部裝設了一層高至腰部的鋼網，讓陽光可穿透之餘，也發揮保護隱私的作用。

另外，客廳和用餐區上方裝上隱藏式窗簾軌道，「在聽覺上表現質感、在視覺上柔化空間」。窗簾可區隔廚房，並提供書房一角的隱私，讓在客廳和

廚房的人可以各自活動、同時減少噪音，以及遮蔽讀書角落降低視覺干擾。

　　羅素夫婦透過一個又一個精采的細節處理，讓這間小宅成為非常適合小家庭的住居空間。

[01]

[標題頁] 保留原有的綠色磚牆，為客廳展現大膽風采。

[01] 薄紗窗簾柔和的將不同區域分隔開來。

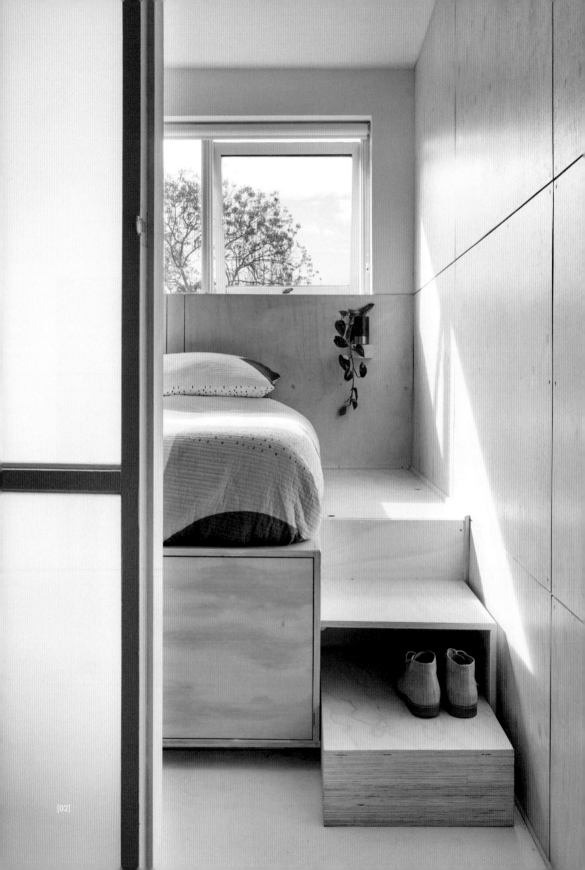

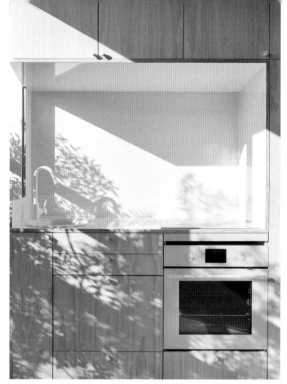

[03]

[04]

[02] 厲害的小宅建築師深諳利用所有潛在空間的技法，例如克魯特公寓巧妙運用主臥室床鋪下方作為收納空間。

[03] 極簡主義的廚房功能齊全，平滑的系統櫃裡不只藏有家電，還有多餘的收納空間。

[04] 落地窗雖然可以引入美麗的自然日光，可是對於幼兒來說也存在風險，因此這裡特別加裝三分之一高度的網格作為安全屏障，同時光線也能暢行無阻。

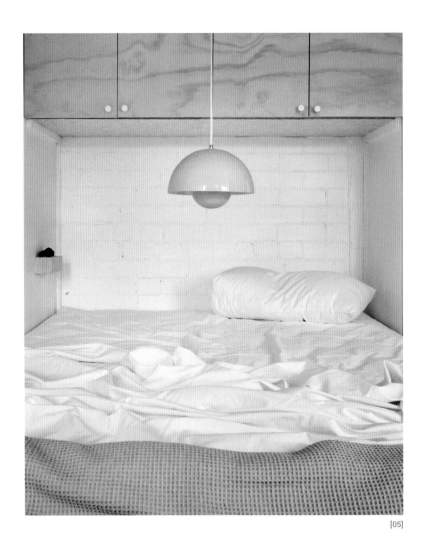

[05]

[05] 床鋪上方的凹陷處通常會被忽略，規劃得宜便可作為收納空間。

[06] 衛浴間使用仿清水模效果的混凝土塗料，打造有別於其他空間的氣氛。

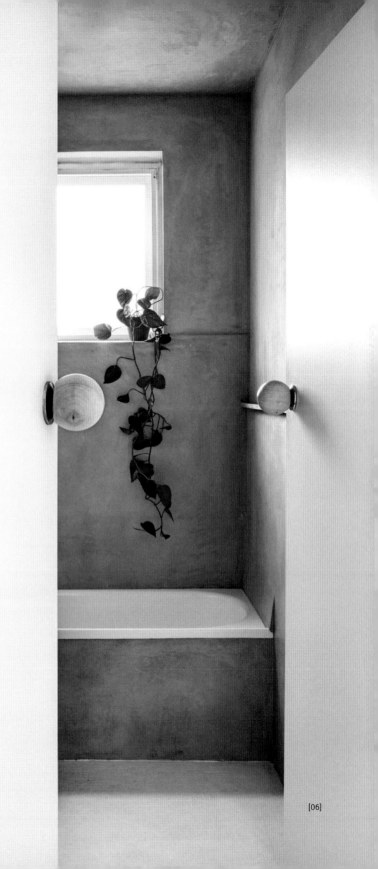

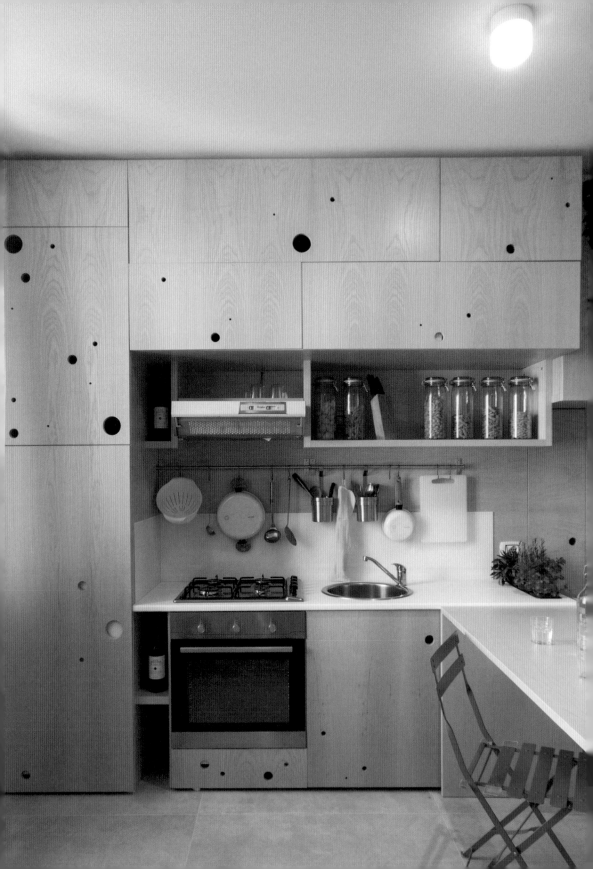

· BRERA ·
布雷拉

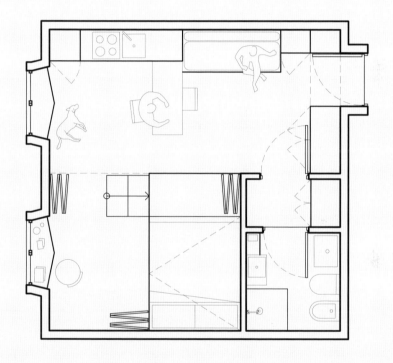

 9.6 坪／32m²　 阿托馬建築暨室內設計 ATOMAA

◎ 米蘭，布雷拉區 Brera, Milan

影片連結

布雷拉區鄰近義大利米蘭的市中心，周圍有不少基督教朝聖地標，身處鬧區竟出奇的寧靜平和。事實上，布雷拉區在中世紀時期就已經規劃成形，還早於卡爾・賓士（Karl Benz）發明首部汽車之前，因此，即使布雷拉區周邊遍布圓環和小巷，當地居民依舊能免於交通堵塞的困擾。

今時今日，布雷拉區有一部分狹窄的巷道已經拓寬，併入廣場空地，在這裡，有路人會不時駐足欣賞時尚精品的美麗櫥窗，有的人則三三兩兩坐在露天咖啡座，成為悠閒街景的一部分。時髦的布雷拉區以公寓住宅為主，而形形色色的房屋也代表了這個區域隨著世代更迭的不同面貌。

布雷拉區有一些建築的歷史可上看數百年，不過絕大部分建於 19 世紀，曾歷經多次翻新。當中最能體現小宅永續生活的典範，莫過於米蘭的 ATOMAA 建築暨室內設計所負責的「布雷拉公寓」。

這間套房位於一棟 18 世紀建築之中，內部設計與建築外觀截然不同。室內改造的靈感來自日式設計，再加上歐洲現代建築的獨創性。ATOMAA 唯一的大改動是拆除臥室和客廳間的牆壁，利用「摺紙建築」（Origamic Architecture）的概念創造開闊空間。在開放式空間的條件下，建築師加入手風琴狀的滑動折疊木板，讓屋主得以按照需求靈活運用。

由於室內只有 9.6 坪，可使用的空間相對緊繃，所幸折疊推拉門可以適時且有效區隔出臥室、用餐區、廚房和起居室等不同機能的空間。一般來說，坪數有限的情況下，首先要解決的問題是儲藏空間，在這種空間根本不夠用的情況下，布雷拉公寓的巧思特別迷人，因為它擁有相當充裕的收納功能。

首先，架高臥室區，平台下方多出寬敞空間可作為衣櫃；再來是廚房中有大小不一的櫥櫃（這是義大利住宅不可或缺的元素！），每一處空間都毫不浪費、充分利用。此外，有了滑動式隱藏台階，便能輕鬆上下高 1.4 公尺的臥室。

還有一些小細節，造就布雷拉獨一無二的氣質，比如櫥櫃木板上都被鑿出大小不一的圓孔，可作為把手；同樣的圓孔也出現在臥室的門片上，如此一來，即使闔上木門，自然光也能穿透圓孔照入房間其他區域。

靈活，是布雷拉的一大亮點。同一個空間的機能在一天之內可不斷改

變──無論客人上午、下午或晚上來訪都能享受不同格局的設計。小宅住戶不可能為了應付各種日常活動不斷移動換房間，因此透過空間機能的調整來因應生活起居，是最好的方案。

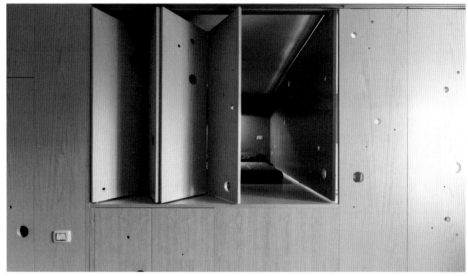

[01]

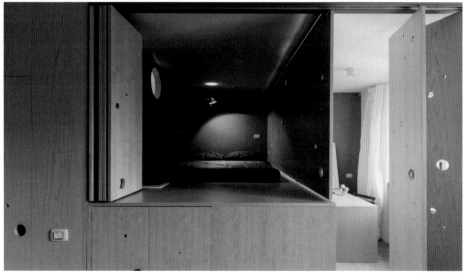

[02]

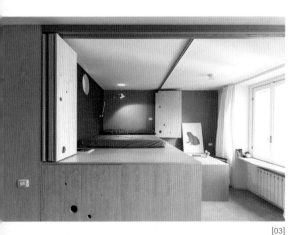

[03]

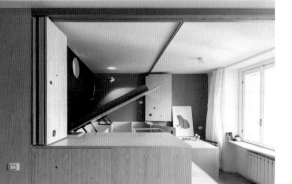

[04]

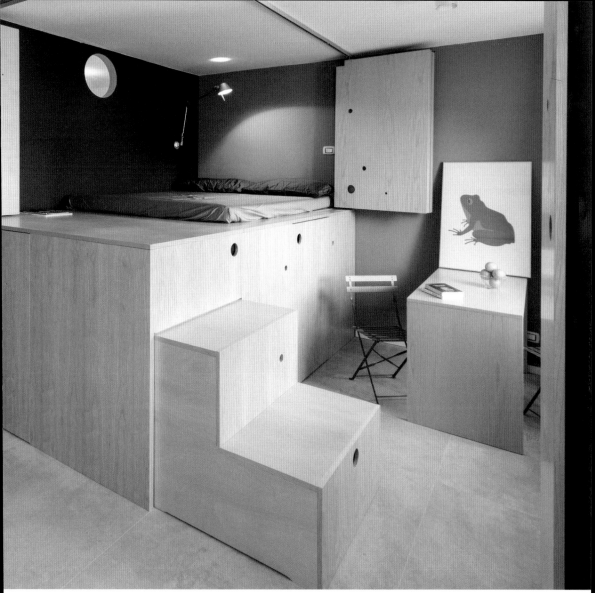

[標題頁] 大小不一的圓孔作為嵌入式櫥櫃的把手，還能讓小範圍的光線穿透原本昏暗的空間。

[01][02] 臥室兩側呈手風琴狀的折疊門，讓臥室和其他格局相通；在起居室進行其他休閒娛樂時可闔上推拉門，避免床鋪成為突兀的存在。

[03][04] 架高臥室，騰出下方空間作為收納。

[05] 布雷拉有很多櫥櫃和隱藏式收納空間，甚至連上下床鋪的台階不使用時也能藏起來，不被發現。

· BARBICAN ·
巴比肯公寓

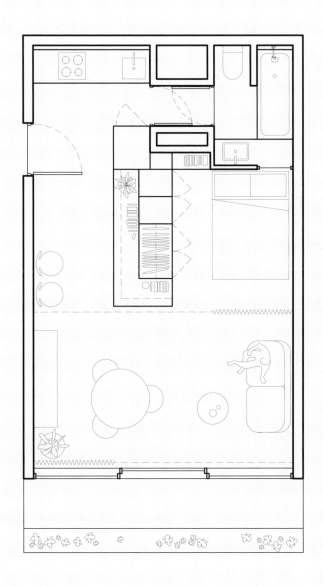

比例尺 1:100

↗ 12.4 坪／41m²　　⚇ 山姆建築事務所 SAM Architects

◎ 倫敦，倫敦市 City of London, London

影片連結

巨大的水泥結構突兀的從倫敦市中心拔地而起，慘灰的外牆顏色，加上曾經與老倫敦人之間勢如水火的關係……讓巴比肯住宅區（Barbican Estate）看上去有一種飽經風霜的滄桑，而事實上這個建於七〇年代的建築群，也是倫敦人「最討厭建築排行榜」的常客。

不過，至少當下有 6,500 名倫敦市民未必認同這種「嫌棄巴比肯」的情緒。從落落長的排隊入住名單來看，顯然也有不少倫敦市民對這個極具標誌性的社區懷抱正面的憧憬。

巴比肯的位址也是倫敦知名的歷史地標 ——「羅馬要塞遺址」（Roman Fort Ruins）所在地，「巴比肯」之名則是取自倫敦城門。這個集合住宅區是野獸派建築的經典作品，外觀給人一種疏離且防禦感十足的印象，難怪外來客總覺得它難以接近。巴比肯的混凝土外牆經過刻意劈鑿，形成粗糙、未經打磨的表面；不少牆面上都有箭頭形凹槽；彎曲且高低起伏的連結通道，彷彿是為了為難所有人而設計的（不過現在有越來越多年輕家庭把這裡當自己家一樣自在通行，這絕對是件好事！）

話說回來，這裡要介紹的小宅和巴比肯外觀的風格截然不同。這間只有12.4 坪的巴比肯套房，整潔明亮、光線溫暖，掛上雪紡材質的紗簾，絕對是一個簡約溫馨的美好空間。

山姆建築事務所的設計師梅蘭霓・舒伯特（Melanie Schubert）沒有拆除室內隔牆，她認為原先的格局沒有給予住戶足夠隱私和隔間，因此反其道而行，額外訂做一座多功能櫥櫃，同時可兼做主要儲藏空間、衣櫃和洗衣間，還能隔開大門和臥室。

半透明純白紗簾和中央櫥櫃呈垂直對比，紗簾橫跨臥室全長，保有充分隱私，同時將起居室和其餘空間隔開。

起居室到小陽台的落地窗也使用相同紗簾。白色紗簾在夏末微風吹拂中輕輕飄揚，柔軟宜人的氛圍，讓人忘卻自己置身於這棟代表粗獷主義的建築之中。

如果不是有現代化汙水處理系統，這裡的馬桶恐怕會被誤認為老式的羅馬式廁所。在木板上鑿出圓孔，乍看是種美學上的倒退，但這不失為一種增加

空間的解套辦法。這種馬桶的上蓋有別於常見款式，獨特的形狀讓它一蓋上就可在屋主著裝時充當臨時座位，把空間用到極致。

　　如果有幸獲得巴比肯套房的鑰匙，還能享有大片私人花園、廊道、池塘和瀑布——這些都僅限住戶使用。巴比肯的公共區域極為迷人，而設計師舒伯特則是為這座堅固堡壘打造出一個同樣美好的小宅空間。倫敦的建築法規嚴格，巴比肯擁有市中心天際線上其他新建住宅所無法企及的奢侈視野。如今，巴比肯套房在設計師改造下，變得令人嚮往且與時俱進，同時也提醒人們，城市在追求藝術、文化和設計的進程無所畏懼。

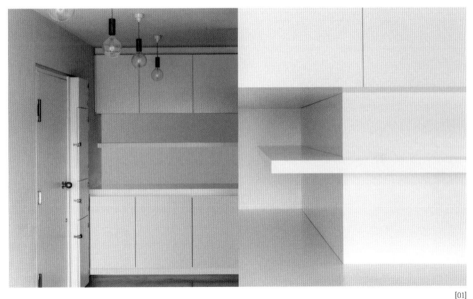

[01]

[標題頁] 套房裝潢柔和、潔白且簡約，和巴比肯粗獷的外觀大相徑庭。

[01] 多功能櫥櫃可用作主要儲藏空間、衣櫃、洗衣間，同時在大門和臥室之間形成屏障。

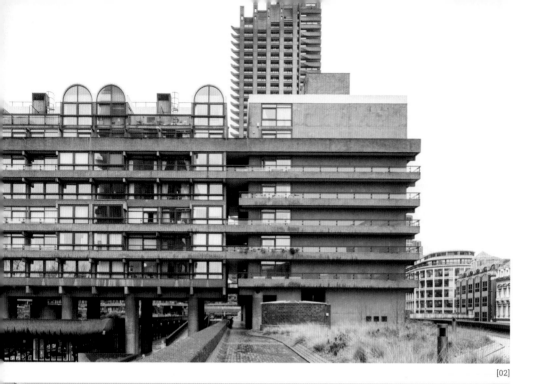

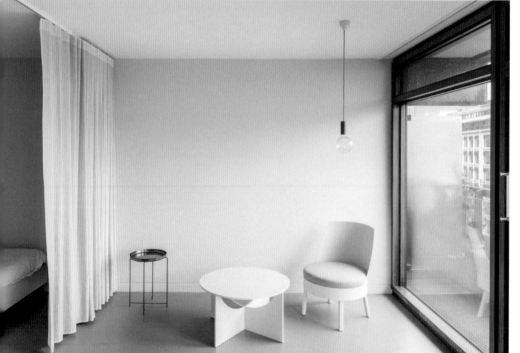

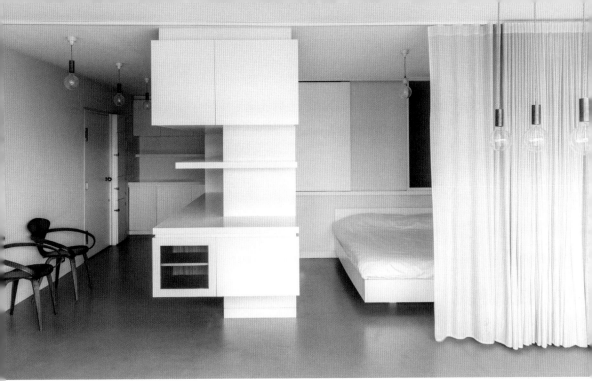

[02] 儘管巴比肯住宅區受到諸多建築師和設計師推崇，它在 2003 年仍被票選為「英國最醜陋建築」。

[03] 起居室最靠近落地窗和陽台，夜晚拉上臥室前的紗簾，可確立個人私密空間。

[04] 木作的儲物櫃、家具和紗簾材質的皺摺及純白柔和的用色相輔相成。

SMALL
TOWN
HOUSE

小城洋房

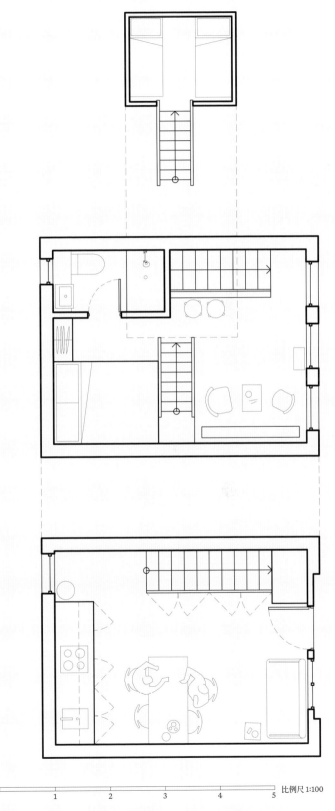

↗ 12.1 坪／40m²

⚲ 瑪瑪跨領域設計工作室
STUDIOMAMA

⚲ 倫敦，貝思納爾綠地
Bethnal Green, London

影片連結

比例尺 1:100

1 2 3 4 5

貝思納爾綠地的歷史可追溯到幾世紀之前，它和鄰近的斯皮塔佛德（Spitalfields）同樣以絲綢紡織名聞遐邇。遺憾的是，財富並沒有伴隨名聲而來，事實上，當地貧民窟臭名遠播，甚至不亞於其紡織城之名。

　　倫敦在二戰期間遭到敵軍狂轟猛炸，這一點改變了當地面貌，很大程度重塑了貝思納爾綠地的當代建築特色。在戰後的數十年之中，大型社會住宅逐漸取代貧民窟，成為翻新貝思納爾綠地的主力。儘管如此，當地依舊處處可見廢棄建築和老倉庫。倉庫的價格低廉、採光好、空間寬敞，吸引許多文創藝術人才進駐，從而改變了貝思納爾綠地的形象。

　　「小城洋房」就在貝思納爾綠地一角，風格前衛且活力滿滿。它的主人是瑪瑪跨領域設計工作室（STUDIOMAMA）的建築師尼娜・托爾斯普（Nina Tolstrup），她同時也是一位藝術創作者。

　　從建築物正面可以看出它的前身是一座木匠工坊。原主人是一位和托爾斯普熟識的老木匠，退休後把小工坊賣給托爾斯普，她想改造成工作室。雖然後來因為距離的緣故，托爾斯普選擇其他地方當作工作室（畢竟離家較近），但她仍將這間木匠工坊改造成接待親友的溫馨小空間。

　　工坊的建地才 6 坪左右，兩層樓的面積加起來一共也才 12.1 坪，托爾斯普靠著把屋頂提高 50 公分，可增加一個小夾層的閣樓，如此一來，使用面積變得更寬敞了！

　　老屋原有空間狹隘，且採光不足，托爾斯普在閣樓安裝一扇朝南的天窗，二樓木地板局部挖空做玻璃嵌板，引入更多光線照亮下層的廚房和起居室，讓一樓的光源不再只能依賴大門旁的小窗戶。

　　屋裡有兩間設計得像「睡眠艙」的臥室，這是經過縝密考量的做法，托爾斯普希望設計出靈活、不受規則束縛的空間。這些小空間可根據屋主的需求變成臥室、辦公區、遊戲室，或其他完全不同機能的格局。小閣樓的臥室彷彿是飄浮在屋裡的樹屋，設有開放式樓梯方便上下。

　　兩間臥室、廚房櫥櫃及地板一律使用色澤微帶淡粉紅、彩度偏低的花旗松，建材的連貫性不僅讓人感到平靜，也象徵托爾斯普向斯堪地那維亞（北歐）血統的致敬。

屋內的藝術品和家具，有些是托爾斯普自行設計，有些則是特別訂製，繽紛靈巧的用色帶給視覺愉悅刺激，至於其他固定式家具則維持中性色調。其次，浴室的地板、牆面和天花板都漆成最陽光的暖黃色，做為平淡空間的色彩亮點，令人又驚又喜，展現了托爾斯普在所有作品中一貫的奇思妙想。

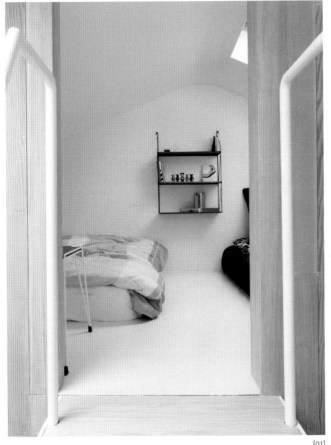

[01]

[標題頁] 所有家具如果不是托爾斯普親自設計，就是特別為小屋量身訂製的，還有的是從廢棄物回收站或二手用品義賣店挖寶來的。

[01] 位於閣樓的小臥室可靈活變換為工作間或遊樂室。

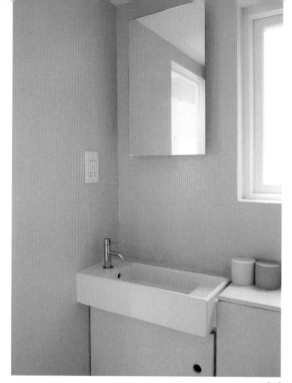

[02]

[03]

[02] 明黃色浴室在一片白色和木紋的中性色調中顯得格外搶眼。

[03] 光線通過玻璃嵌板照亮上下層。

[04] 通過開放式樓梯可進入夾層艙室。

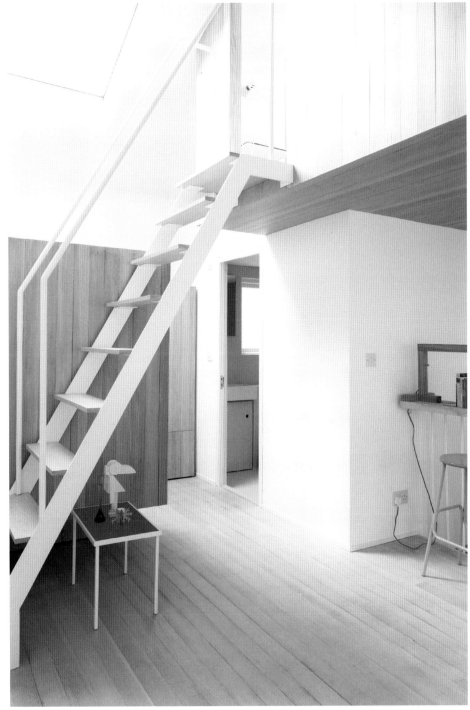

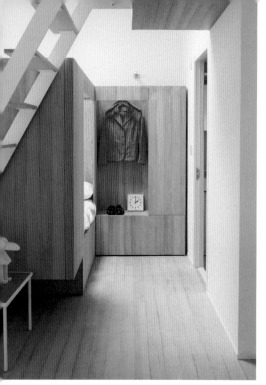

[05]

[06]

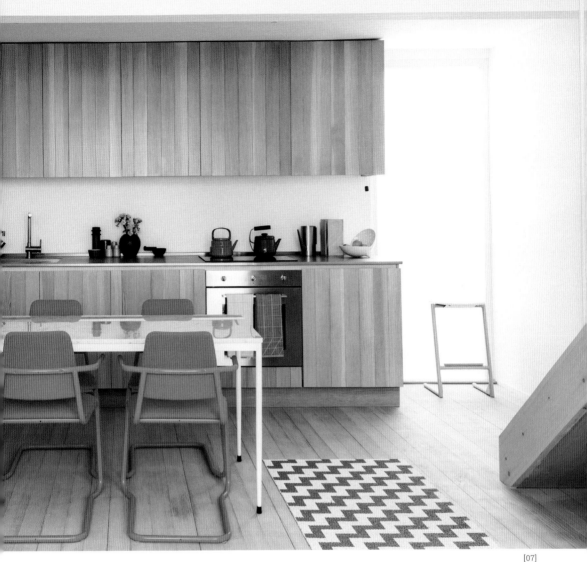

[05] 一樓臥室的平台下方和一旁空間可作收納。

[06] 三原色、幾何圖形和線條,是托爾斯普家具的風格標誌。

[07] 材料的連續性,尤其廚房廚櫃使用的花旗松,具有令人平靜的效果。托爾斯普
另外在水槽安裝可直飲淨水龍頭,不需要另外使用電熱水壺,也能減少檯面雜亂。

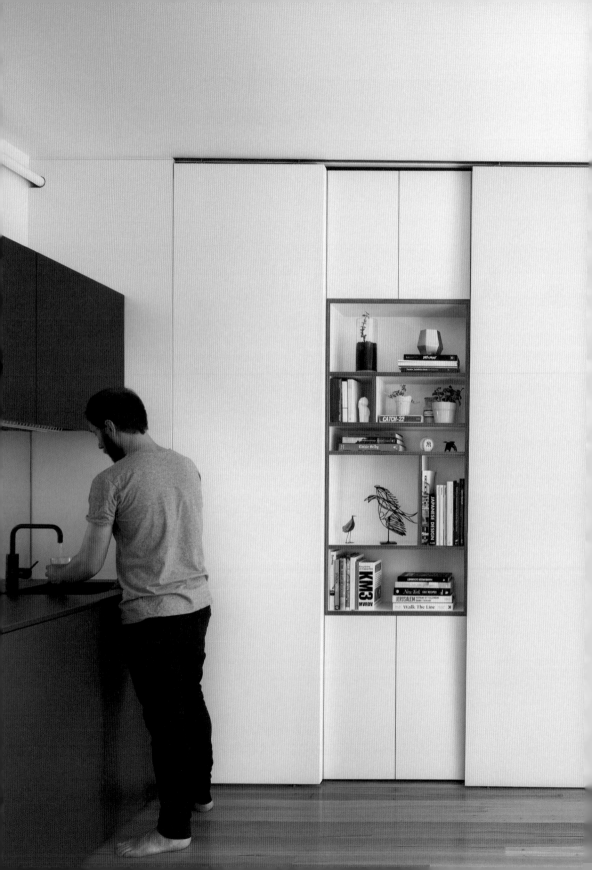

達令赫斯特的老公寓

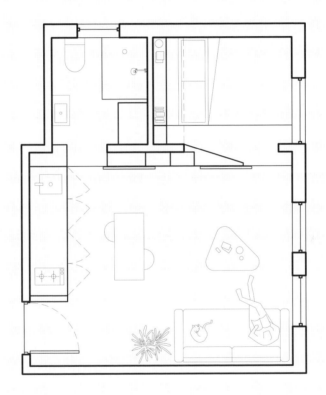

比例尺 1:100

| 1 | 2 | 3 | 4 | 5 |

↗ 8.1 坪／27m²　　人 布拉德 · 史德瓦茲建築師事務所 Brad Swartz Architects

◎ 雪梨，達令赫斯特 Darlinghurst, Sydney

影片連結

建築師史瓦茲（Brad Swartz）買下達令赫斯特的公寓套房時，深受這棟歷史建物的裝飾藝術風格所吸引，這棟位於雪梨中央商業區東邊的建築採對稱式的設計，醒目的拱形大門、充滿歲月痕跡的木製鴿籠式郵件格，都是它具有標誌性的特色，在門廳的奶油黃壁磚襯托下，令人眼睛為之一亮。不過，即使這種老式信箱所流行年代的文物具復古風情，老公寓裡頭的原始格局並不討喜，對新屋主而言顯然有許多不便之處。

8.1 坪的室內空間原本有一個獨立的小廚房，而這種設計卻把公寓變得老氣橫秋（不過也反映出昔日的住居模式「以食為天」、廚房優先，社交娛樂得閃一邊去）。史瓦茲改造老屋的第一步就是解放廚房，更符合現代人對開放式空間的偏好。他將廚房移到起居室，臥室則搬到原來廚房的位置，藉此增加隱私和安全感。

廚房刻意設計得不像廚房。從櫥櫃、檯面、水槽到水龍頭，清一色採用黑色面板，非但沒有破壞原本純白的空間，對比下反而顯得格外優雅。所有電器都設計成隱藏式，黑色檯面用大規格磁磚鋪成，外型細緻美觀。水槽上方的櫥櫃有碗盤瀝水架，平時藏起來可以讓人看不出廚房的「真面目」。

達令赫斯特套房明亮而溫馨，寬敞通風的空間會讓人忘了相對狹窄的樓地板面積。雖然原有格局已經不復存在，但是原先的窗戶依舊為整體空間帶來充足光線。公寓一側的隔間牆就是收納櫃，可收納各種生活用品、家電，需要時把滑門一拉就變成牆面，可將櫥櫃、隔間通通隱藏起來，這是史瓦茲精心為小空間所打造的解套方法，以盡量擴大可用面積。臥室和起居室之間的隔牆上有一道小巧的方形窗戶，框出臥室一隅，增加意想不到的深度和層次感，非常吸睛。

機能滿滿的活動牆面，讓昔日的單身公寓成為實用且令人愉悅的雙人空間。對史瓦茲來說，讓屋主伴侶共同生活而不受彼此干擾非常重要。身為建築師，史瓦茲相信好的設計可以讓都市生活成為享受而非妥協。確實，誰說小坪公寓不能擁有可容納 24 支酒瓶的酒櫃呢？除了檯面收納空間，電視下方還設計了一張折疊桌，如此一來，電視螢幕也可作為顯示器，方便屋主閱讀或辦公。

雖然書桌設計成隱藏式，但史瓦茲希望屋主在日常使用上不必一直開關和

折疊家具。事實上，公寓沒有任何刻意設計的嵌入式家具，目的就是讓空間能因應未來的使用需求。史瓦茲希望藉由翻新古老建物，創造滿足現代生活的住居空間，並且減少興建新建築的需求。他認為「舊瓶裝新酒」的做法有利於解決城市節節攀升的居住密度。

　　對史瓦茲而言，達令赫斯特公寓有如一塊可以重複利用的畫布，未來任何居住者都能搬出自己的家具、藝術品和生活用品，量身打造屬於個人化的空間。

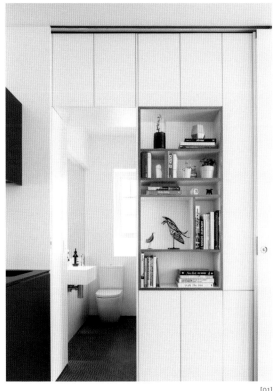

[01]

[標題頁] 滑動式落地隔板可區隔或打通空間，滿足不同時間的不同需求。

[01] 史瓦茲希望公寓給人一種空白畫布的感覺，但在細節上畫龍點睛，比如排架設計成可放置物品和展示藏品，讓原本中性的空間變得有個人特色。

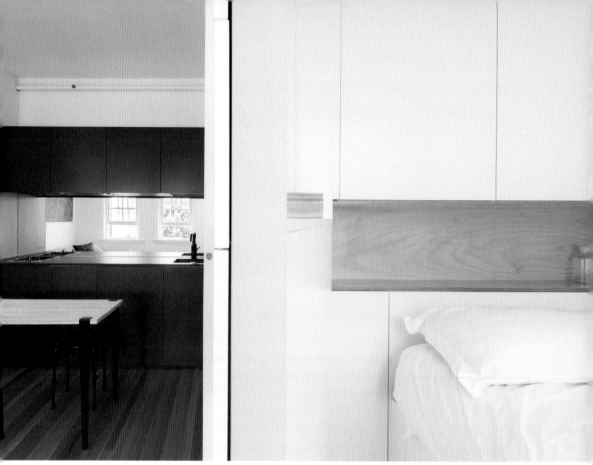

[02]

192

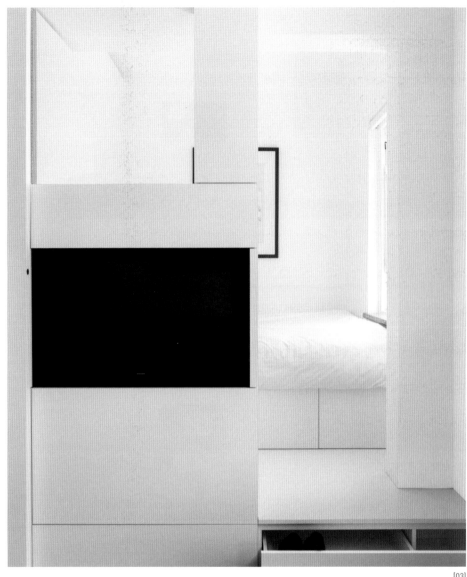

[03]

[02] 在廚房櫥櫃上方保留部分空間,藉此突出公寓的高天花板,大型鏡面防濺板則增加空間感和深度。

[03] 臥室設在架高地板上,以利區分寢間和起居室。地板下方不只可收納,還藏有管線設備。

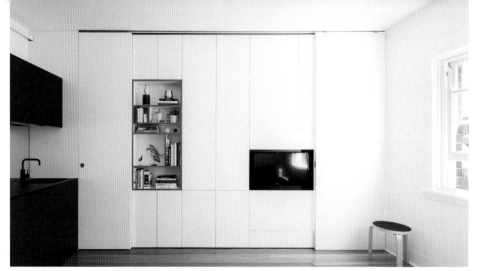

[04]

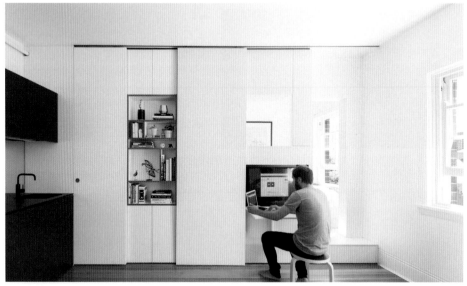

[05]

[04] 活動大門板也是隔間牆，可保障臥室和浴室的完整隱私。

[05] 內設有折疊桌，讓嵌入式電視可同時作為顯示器，方便屋主作業。

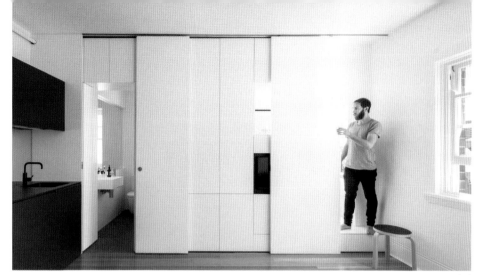

[06]

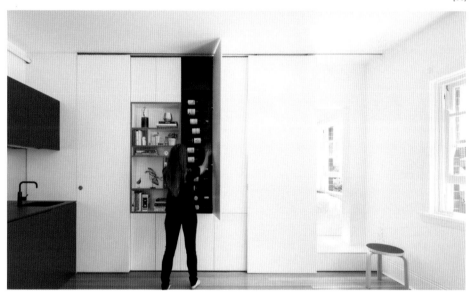

[07]

[06] 半敞的滑動隔板有利空氣和光線流動。

[07] 內嵌式酒櫃可容納 24 支酒瓶,充分體現史瓦茲的理念──緊張的建坪空間
未必代表在生活品質上妥協。

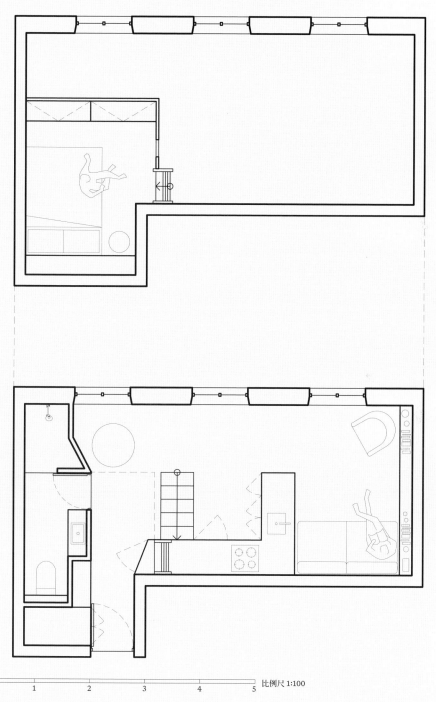

· LA PETITE MAISON D'HÔTES ·

小房子旅館

比例尺 1:100

↗ 6.9 坪／23m² ⋔ 空間工廠 Space Factory

◎ 巴黎，古特多爾 Goutte d'Or, Paris

古特多爾（Goutte d'Or）就位在巴黎蒙馬特（Montmartre）山腳，地名的意思是「黃金之滴」（Drop of Gold），但知名度顯然遠遜於蒙馬特，畢竟它的藝術淵源不如鄰居赫赫有名——畢卡索、梵谷、莫內、雷諾瓦、竇加等畫家都曾在蒙馬特工作或居住——然而古特多爾自有其特色，這裡蘊含豐富、超過百年歷史的非洲文化遺產。

拜這數十年來的殖民地移民潮所賜，古特多爾變成了「小非洲」（Little Africa），彷彿別有洞天的城中之城。這裡的小餐館可以看到辣味紅燒魚、花生醬燉雞（mafé），露天市場也能找到洛神花茶和炸大蕉（plantains），布料店堆滿五顏六色的西非蠟染布，點亮灰暗的巴黎。古特多爾街區吸引許多新一代的文創工作者、烘焙師、珠寶設計師、時裝和家具設計師，還有本次作品的屋主——陶藝家莎拉・波厄多（Sarah Boyeldieu）。

波厄多和伴侶買下 6.9 坪的公寓頂樓，他們想打造一個鬧中取靜的小窩，有別於街區熙熙攘攘的紛擾繁忙，回到家要一個寧靜、溫馨的空間。他們向空間工廠（Space Factory）的設計師奧菲莉・多莉亞（Ophélie Doria）和埃多德・魯拉瑪斐斯（Edouard Roullé-Mafféis）表達需求，希望這間公寓不只是符合他們倆的期待，也能讓客人或短期租客住得舒適。於是，這裡成為了「小旅館」。

公寓原本只有兩個小房間和一間小浴室，上面有個小閣樓空間。改裝工程中最大的變動是打開閣樓，額外創造出一個 2.4 坪的夾層做為臥室，除了放得下一張雙人加大床，還有剛剛好的收納空間，為屋主提供一個暫時脫離主樓層的私密小天地。復古窗框和古典玫瑰色油漆相互映襯，喚起一股熟悉的「娃娃家情懷」，彷彿是「小房子中的小房子」（La Petite Maison）。

夾層下方是大門，比公寓主樓層低一階，以此彌補較低的天花板高度，並且搭配特別訂做的櫥櫃收納雜物。左側是衣帽間，同時也是洗衣房，衣帽間旁邊有可放置個人物品的凹室（alcove），下面有一座鞋架。

起居空間以廚房為中心，三道雙層窗讓整個室內明亮通透。拆除原本相鄰的牆壁後，整體空間看上去比實際坪數要大得多。加高天花板露出原有的木料粗橫樑，表面塗上白色油漆更增添原始感。

雖然空間是開放式，但是多莉亞和魯拉瑪斐斯藉由細節微妙凸顯不同格局的差異：用餐一角上方懸掛一盞吊燈，陶瓷燈罩由波厄多設計製作；廚房鋪了白色馬賽克磁磚，以有別於其他空間的橡木地板；和牆壁等寬的訂做櫃框出舒適的起居空間，上方是寬敞的書架層板，下方可做收納，比如暖氣就巧妙隱藏在洞洞板後方。

　　屋主希望以寧靜作為首要條件，因此設計師以柔和的白色調為主，並以橡木、黃銅和古典玫瑰色作為點綴。另外，屋主希望能享有像大房子一樣的舒適方便，位於夾層的私人臥室便實現了大空間的目標。在設計過程中，建築師針對通往夾層的樓梯反覆進行試驗，最終確定使用橡木，而階梯也可當作坐椅。小閣樓的小梯子和廚房工作檯的檯面相接，而從工作檯到地面之間，也同樣使用橡木做台階，兩段式階梯十足展現出設計師的創造力。

[01]　　　　　　　　　　　　　　　　　　　　　　　　　　　　[02]

[03]

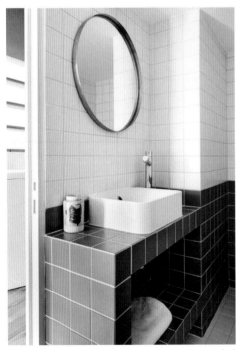

[04]

[標題頁] 和廚房工作檯相接的樓梯可通向夾層臥室。擴建閣樓空間為夾層臥室，增加了隱私性，這在一般套房公寓中並不常見。

[01] 全屋少有的黃銅色出現在流理台水龍頭、櫥櫃把手、燈具底座等小地方，面積不大卻是具有連貫性的點綴。

[02] 吊燈形單影隻懸吊在用餐一角，顯得格外正式。燈罩是由公寓主人之一的陶藝家波厄多設計製作。

[03] 起居空間的櫥櫃使用沖孔洞洞板，後方藏有公寓暖氣設備。

[04] 浴室天花板到地板鋪滿磁磚，營造出高天花板的錯覺；下方使用鴨綠色磁磚為空間增添一抹趣味。

[05] 公寓室內面積不大，需要善用多功能元素，比如台階可同時作為休息或放置物品的地方，而廚房的工作檯也可以是樓梯的一部分。

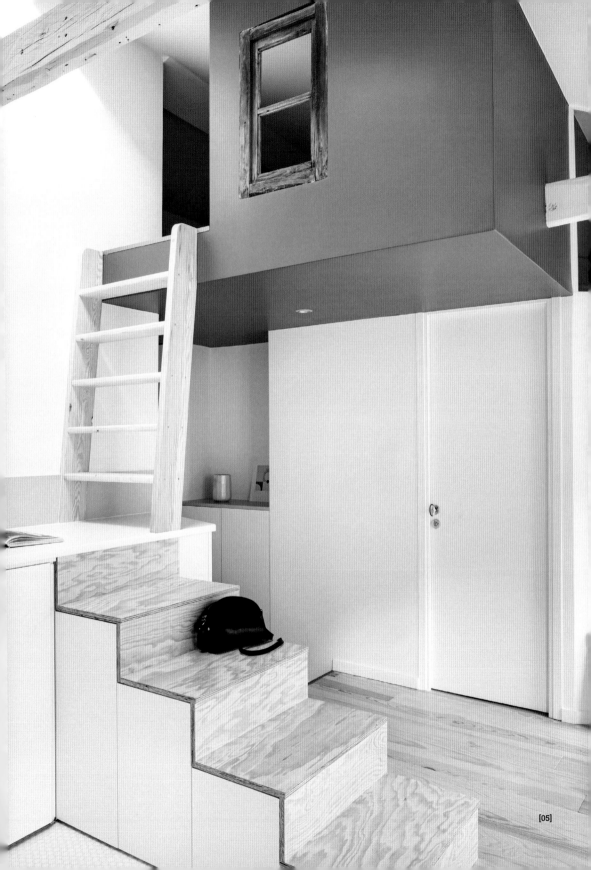

翻轉印象

Innovate

突破界限的明日設計

Pushing the vision further

「創新」在小宅設計的領域中代表許多不同意義。有時候，創新是「無中生有」，藉由裝潢實踐夢想中的藍圖，或全新打造創意大膽的家具；有時候，創新則是汲取周邊環境作為設計靈感；又偶爾，創新也可能意味著任由美感凌駕於舒適、藝術凌駕於功能，甚至以旁人眼中有點特立獨行的工藝為優先。

Spacedge 工作室的威廉·陳（William Chan）所設計的「艾利克斯」，堪稱極簡主義的傑作。艾利克斯位於新加坡市中心，從家具到油漆都經過精心挑選，讓小小的公寓感覺像是一座現代藝術美術館，但它的美也在於極簡樸素。另一邊，香港建築師奈爾森·周（Nelson Chow）的「樹屋」，意在彰顯住宅外的山坡森林，這是將室外環景簇擁入內的優異典範。

偶爾，建築師會徹底拋卻教科書的一切，一心一意實現膽大的願景或與眾不同的構思。比如建築師玻拉尼的「都市風艙房」，廚房使用數位列印磁磚，客廳採用木層板，並運用一層極為平滑的藍色高光樹脂，來平衡凹凸不平的石牆。

本篇的小宅設計個個匠心獨運、風格各異，但是有一個共同點：都是由獨步同行的優秀設計師所發想而成。

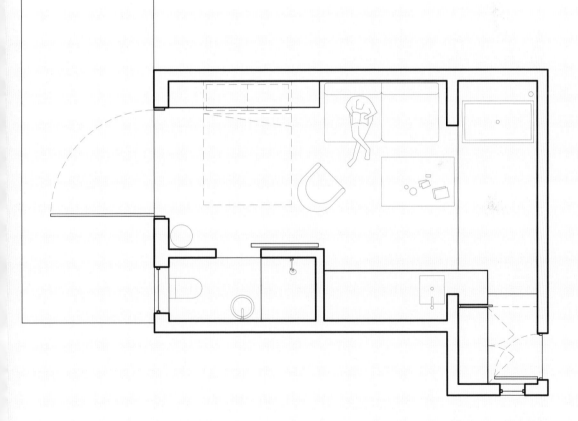

1　　2　　3　　4　　5

↗ 6.6 坪／22m²　　宀 愛德華茲工作室 Studio Edwards

⌖ 墨爾本，斐茲洛伊區 Fitzroy, Melbourne

影片連結

房如其名，保守可不是「微奢」的特色。設計者班・愛德華茲（Ben Edwards）認為，人們住的空間要小一點、使用的物品少一點，可是「少」並不意味著捨棄奢華感。

愛德華茲在藝術氛圍濃厚、位於墨爾本近郊的斐茲洛伊區發現這間 6.6 坪的物件，實惠價格和緊湊格局是最吸引他的兩大因素。原本的格局有個稍嫌陰暗的 L 型廚房和「一些讓人皺眉的設備」，不過整體結構還算不錯。

微奢隱身在一片低調的公寓住宅區之中，正是平平無奇的外觀深獲愛德華茲青睞，他想藉由別有洞天的設計感令訪客為之驚艷。他的目的是打造一個複合式空間，可作為出租或展示中心，讓訪客在此好好欣賞他的設計，連帶著掏腰包將這裡的作品帶回家，例如燈具或藝術品。

一踏進屋內，映入眼簾的是一座黑白相間的日式坐浴用浴缸，彷彿很隆重的安坐在大理石基座上。大理石由下往上斜切過牆壁，黑色浴缸在灰白相間的石紋牆面下顯得十分醒目，而大理石底座並非只有裝飾功能，中看也中用──浴缸的排水系統正藏身其中。

整體的空間氛圍可以帶動訪客去探索和觸摸，這裡每一個華麗的裝飾都和原始設計元素相互平衡。以廚房來說，鋼製的防濺板、櫥櫃與大理石基底形成對比，而櫥櫃僅有一小部分落在大理石平台上，使整體廚房在視覺上給人一種飄浮感。廚房上方的天花板呈現切角設計，輔以灰泥漆，激發一種粗獷主義的格調。廚房和沙發區旁設計一對大面積的金屬鏡，不但有效放大空間感，也帶有暖色調氛圍。而金屬鏡和大理石基座一樣擁有雙重作用，其中之一裡頭收納了一張下拉式床鋪。

在起居和睡眠兼具的雙功能區域，採用一種獨特的漸變式噴漆技術，將深灰色漸層色調融入天花板，為空間增添有如俱樂部般的親密感。公寓裡的照明設備也賦予不少趣味，照明的設置看似稀疏，卻經過精心設計。傾斜的螢光燈條暗藏在天花板切面，並聚焦不同位置，恰到好處的創造質感和氛圍。

公寓中最引人注目的細節，就是刻意保留天花板和牆邊的裂洞，顯現出凹陷空隙和混凝土結構，將建築內的特色點綴性的展露出來。

起居空間旁有一道超大的玻璃推門，可通往隱密的庭院，因為是玻璃材

質，即使關上了也能保持和外部空間的連結。另一面金屬鏡則設計成滑門，後方是衛浴間，也具備串接空間的效果。

在這個小宅中，可以看到行動力、戲劇性對比和出人意表的規格等有趣細節，這些都代表著愛德華茲要打破「鞋盒式無隔間套房」的創意和決心。

在微奢，沒有一處的設計元素是「保守的」，所有元素搭配的效果完全不是偶然。總而言之，這是一個完全依照個人化功能和偏好打造的居家設計。愛德華茲將每個小空間視為實驗的契機，他大膽展現出緊湊的實用性也能和諧的和奢華感魅力並存。

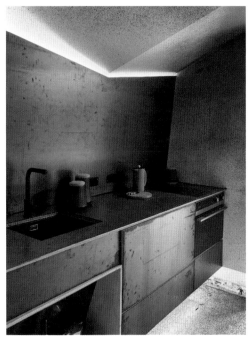

[01]

[標題頁] 大理石材質、反光金屬鏡面，和黑色鋼材、混凝土與破舊風灰泥裝飾形成強烈對比。

[01] 廚房上方有一部分灰泥天花板，在嵌入式照明下巧妙突出，呈現粗獷主義風格。

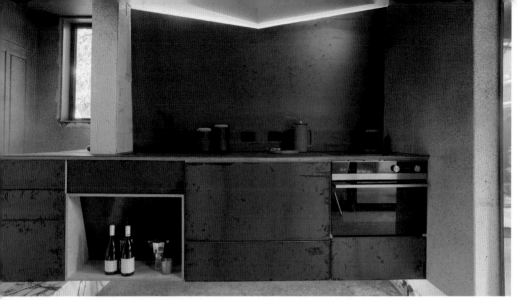

[02]

[03]

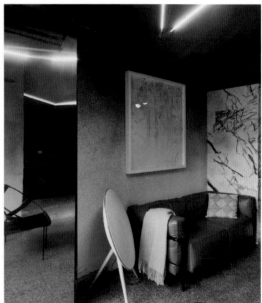

[04]

[02] 廚房斑駁粗糙的用色風格和空間中其他奢華飾面形成強烈對比。

[03] 其中一片金屬鏡後方藏有下拉式床鋪，瞬間可將起居空間轉變為舒適的寢室
（另一面金屬鏡面後方則是衛浴間）。

[04] 愛德華茲選用金屬鏡面而非傳統鏡子來「活絡」空間。

[05] 引人注目的特色牆和刻意不對接紋路的大理石瓷磚基座。

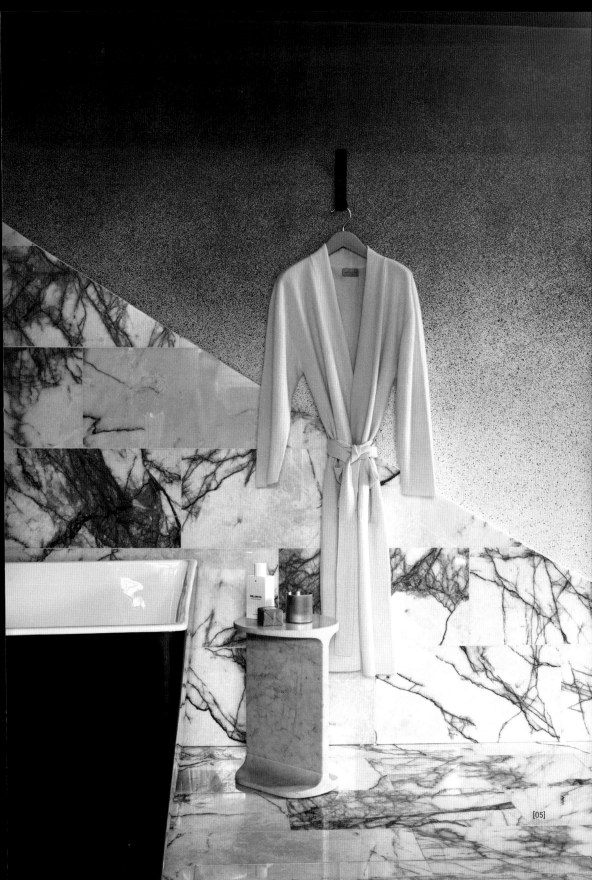

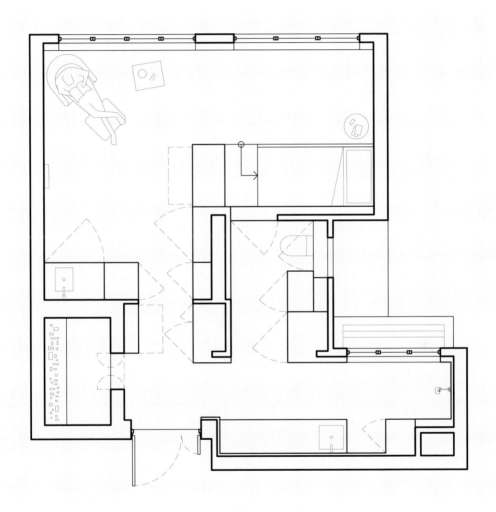

比例尺 1:100

　　1　　　　2　　　　3　　　　4　　　　5

↗ 14.2 坪／47m²　　⋏ SPACEDGE 設計 SPACEDGE DESIGNS

◎ 新加坡，武吉巴督 Bukit Batok, Singapore

影片連結

找設計師幫自己打造夢想住宅，可說是一種信任練習，而倘若這個夢想住宅坐落於全球房市競爭最激烈的新加坡，那麼屋主恐怕需要源源不絕的信心和強心臟。

對於設計師威廉·陳而言，自稱是忠實粉絲的屋主給了他百分之百的信任，就像空白一片的畫布可以讓創作者盡興揮灑。為了實現屋主期望，設計師需要層層「剝除」這 14.2 坪的格局，好讓內部規劃變得更具體。

「艾利克斯」之名來自屋主本人的名字──他自認是一個極為自我中心的人，整修這間房屋既沒有要考慮租客舒適與否，也不擔心轉售問題，更沒有想過未來如果有其他屋主，會不會喜歡這種簡樸風格的裝潢和輪廓。

新加坡政府於 1997 年規定，每間公寓都必須設有防空洞（避難所），空間不能太小，至少要足以作為儲藏室或一個小型更衣室。而在艾利克斯，這個空間的日常用途則是被當成展示間，專門展示屋主令人嘆為觀止的珍藏版樂高建築。

這間小公寓就有如一間畫廊，再根據不同功能性去劃分區域，包括工作、睡眠、烹飪和沐浴等四區，對於屋主來說，以功能作為分界最合乎邏輯，設計師形容最後成果是「空間劃分就和各區字面上的意思一模一樣」。

室內牆面一律選用白漆，一部分釘上木製合板或刷上微水泥塗料（micro concrete），空間中有唯二跳出來的彩色亮點，一是貫穿客廳上方的深藍色長管燈具，另一個則是亮橘色的「零錢筒」──一不小心可能會被誤認為是泰德現代藝術美術館（Tate Modern）的展品呢！正上方有一條混凝土製的粗面結構樑，占據了整個家視覺上的中心位置，令人印象深刻。

這裡的廚房設計得很低調，絕大部分被藏在訂做櫥櫃後方，連鉸鍊都是特別選用隱藏式的。反之，衛浴間則刻意暴露在外，唯一可「提示」將要踏入潮濕區的是淋浴花灑和稍微傾斜的地板。這是一個為那些「很清楚自己是誰、想要什麼的人」而設計的空間，而這份設計理念本身就令人欣羨。

誠如牆壁上的精緻藝術品，艾利克斯代表一種追求完美的執著，是十分引人入勝的小宅設計，也是足以上封面報導的建築傑作。每道線條、每個邊緣皆犀利而恰到好處，美麗、富有自我風格──但當然未必適合每個人。小宅

規劃的核心在於重塑空間，甚至於打造出共享格局規劃，像艾力克斯這樣，是專為一個人設計、獨一無二的物件，實在令人耳目一新。

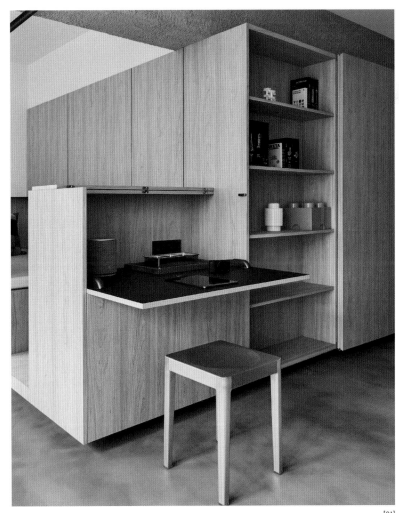

[標題頁] 採用極簡風格為主調，再巧妙的塑造出有如畫廊風格，以策略性的擺放家具和點綴性的色彩作為跳色亮點。

[01] 訂製家具可巧妙轉換功能，同時兼具美感。

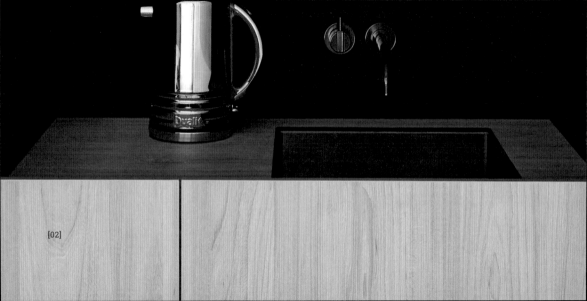

[02]

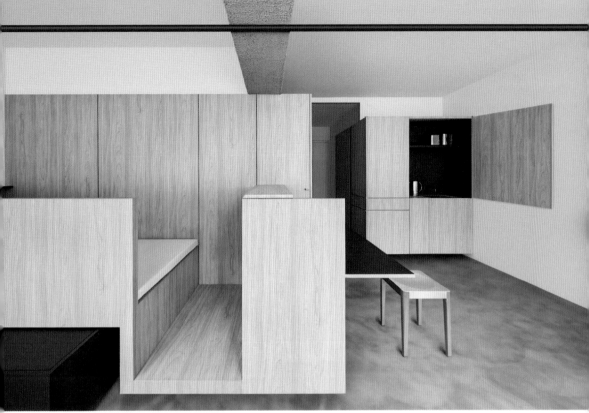

[02] 廚房使用有機建材和樸實的混凝土，並以海軍藍為底。

[03] 櫥櫃鉸鍊是採用隱藏式的，並把各種各樣的櫥櫃和收納空間藏起來。

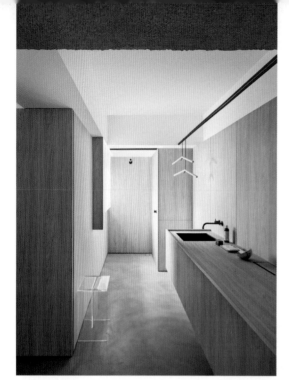

[04]

[05]

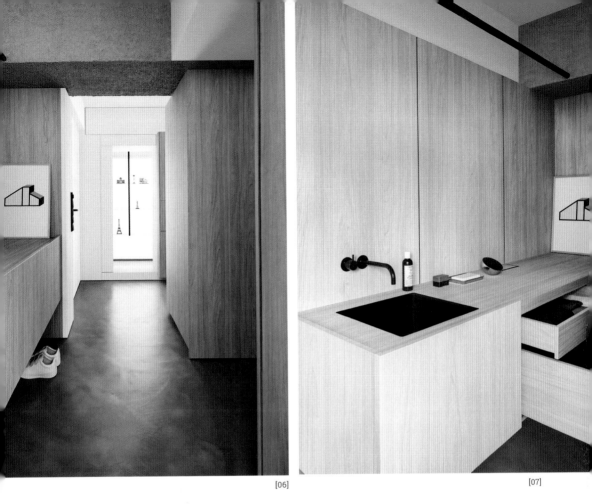

[06] [07]

[04] 低調的廚房，完美隱身在櫥櫃後方。

[05] 防空洞可作為展示間，擺放各種讓人眼睛一亮的樂高建築。

[06] 犀利線條和防空洞的高明度相互映襯。

[07] 抽屜中的抽屜，是很巧妙的設計，需要時可提供充足收納，不需要時則消失不見。

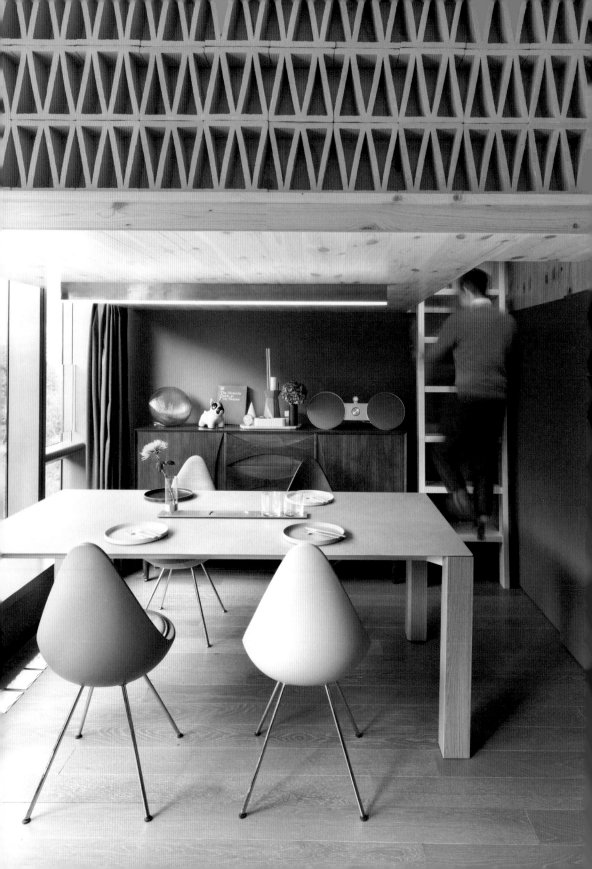

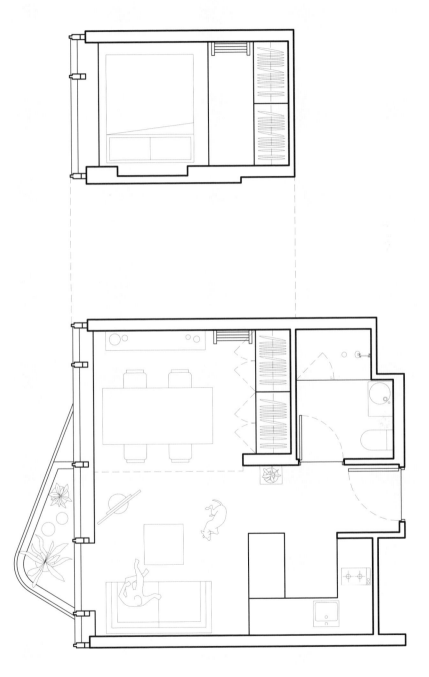

比例尺 1:100
| | 1 | 2 | 3 | 4 | 5 |

↗ 9.9 坪／33m²　 ⅄ NC 建築設計工作室 NC Design & Architecture

⊚ 香港，九龍 Kowloon, Hong Kong

影片連結

森林景致第一排可不是多數人客廳的日常風景，更何況是擁有七百五十萬人口的城市。這麼奢侈的林景，值得最崇高的讚美，當然得成為全場焦點！身兼屋主、住戶和建築師的奈爾森・周（Nelson Chow），在創作樹屋的過程中，想像自己置身香港難得一見的樹冠之中，將外部景觀引入室內。

「樹屋」公寓有許多值得玩味的地方，不過首先最引人注目的莫過於戶外林景——蓊鬱山坡與遠處的高樓大廈相映成趣，在寬闊的落地窗形成一幅令人瞠目結舌的窗景。十足吸睛的景色，讓人需要一點時間才能回神欣賞空間本身，而這正是最初的設計理念。正因如此，周設計師在用色方面也刻意避開明亮色系，以免室內光線搶走林景風采。

在感官上適應周圍景致後，雙眼便能開始觀賞屋內三面牆壁的多樣色彩和材質。設計師保留原有的黃銅防濺板，廚房櫥櫃採用橄欖綠。在牆壁的部分，他選用自然色調的森林綠，而在不同的光線條件下，森林綠看上去有時候會變得像海洋藍。

雖然只有 9.9 坪，不過多虧設計師完美利用 3 公尺高的天花板，在用餐區上方開闢出閣樓作為臥室，呼應「樹屋」的設計理念。臥室地板距離地面 1.8 公尺，內部天花板高為 1.2 公尺，外牆鋪滿西班牙設計師派翠夏・厄奎拉（Patricia Urquiola）設計的陶土磚，黃色三角格井然有序的排列，彷彿毫不避諱宣告背後別有洞天。

臥室一方面藏身在陶土磚的後方，同時又是整個室內空間最不容忽視的亮點。閣樓外框採用松木層板，和下層起居室氣氛飽滿的牆壁有著顯著差異。隨著梯子一步步走上閣樓，彷彿從陰翳樹林進入秘密樹冠層。靠近林景一側的落地窗延伸到上層，即使在閣樓也能望見一片綠意，營造舒適愜意的休憩空間，使得上下兩層猶如兩個世界。

處於中高密度建築群夾縫中的小坪數住宅，常代表著建築師或設計師會受制於 N 年前的老結構設計，特別在人口擁擠的城市中，鮮少能看到如此小坪數的公寓能坐擁如此寬闊蒼翠的落地窗景。這間以綠林作為主場景的住宅，實在美得別有風味。

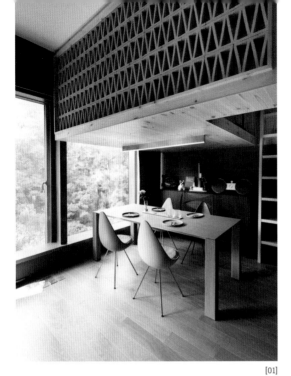

[01]

[02]

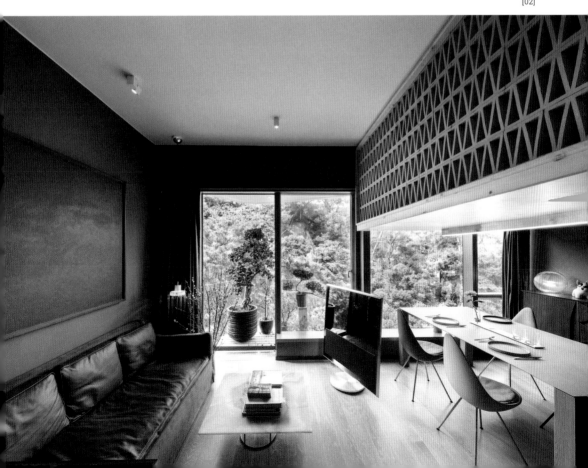

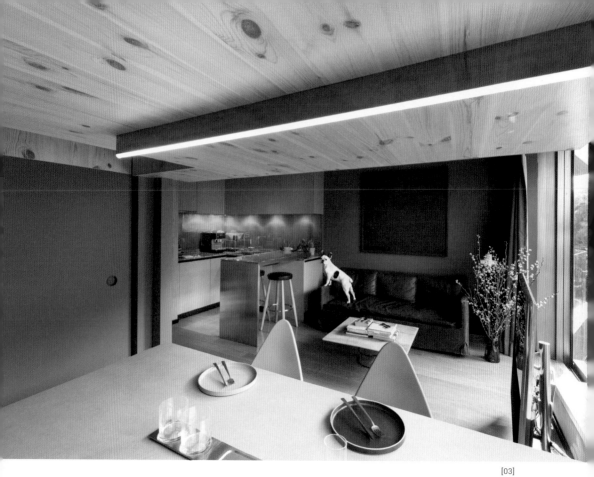

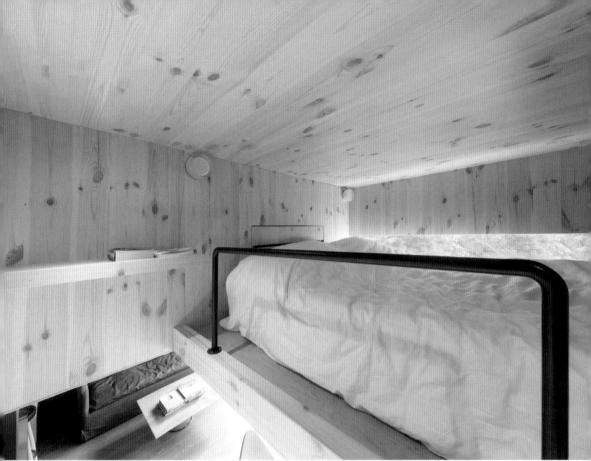

[04]

[標題頁] 天花板高 3 公尺，為閣樓臥室提供充足空間。

[01] 在香港住宅一睹森林美景實屬難得，而從餐廳一路延伸到上層臥室的大片落地窗更是錦上添花。

[02] 內牆採用深色系，確保不會搶走窗外林景的風采。

[03] 餐廚區提供充足的休閒娛樂空間。

[04] 閣樓臥室內部使用木質結構，可一睹樹冠風采，是名副其實的「樹屋」。

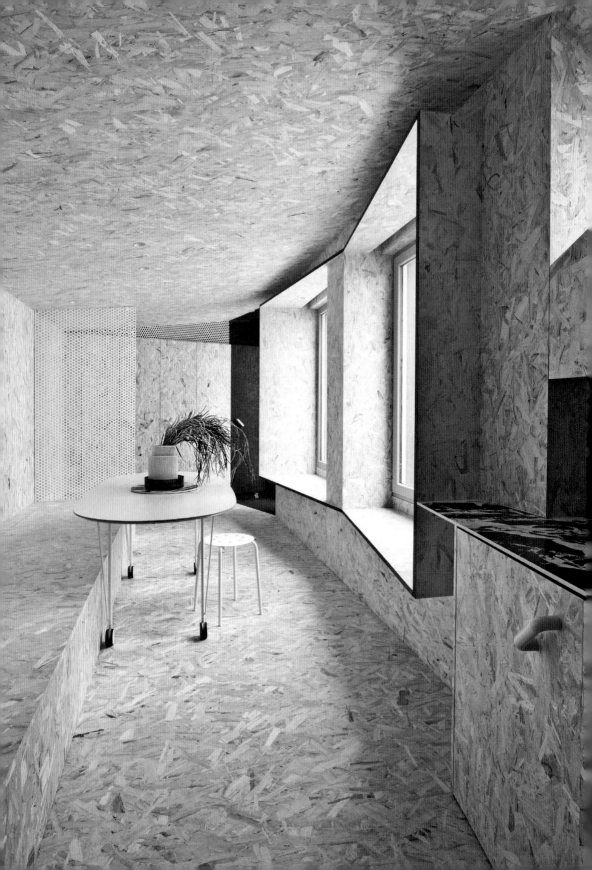

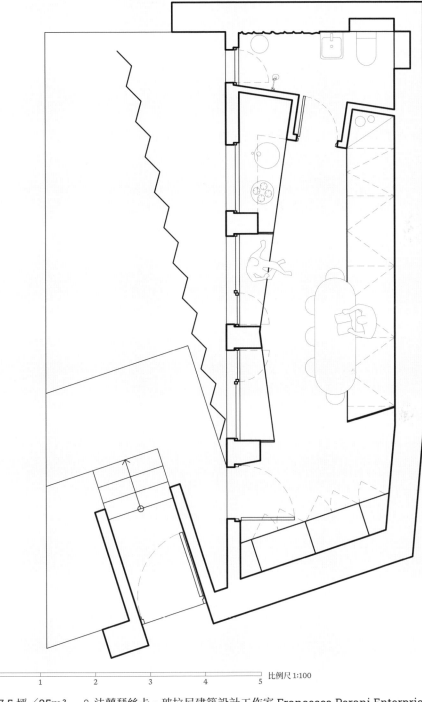

比例尺 1:100

| 1 | 2 | 3 | 4 | 5 |

↗ 7.5 坪／25m²　⋔ 法蘭琴絲卡・玻拉尼建築設計工作室 Francesca Perani Enterprise

⊙ 貝爾加莫，阿爾比諾 Albino, Bergamo

影片連結

阿爾比諾小城坐落於義大利北部瑟倫納山谷（Seriana Valley），以紡織品聞名於世，也是文藝復興晚期畫家喬萬·莫羅尼（Giovanni Moroni）的出生地。法蘭琴絲卡·玻拉尼（Francesca Perani）是建築師也是室內設計師，在阿爾比諾度過童年，成年後也選擇在這裡成立同名工作室。2008年，玻拉尼受託改造一幢現代別墅，最早是由建築師阿曼·納奇恩（Armen Manoukian）所設計建造；而別墅主人近期又再度委託玻拉尼翻新主建築旁的露台倉庫（terrace）。

　　這個小倉庫原本用來放腳踏車和一座足球遊戲檯，而客戶認為有機會可以將倉庫改造成獨立小屋，讓這個空間在不同季節的用處最大化。在玻拉尼和室內設計師伊萊尼亞·佩羅蒂（Ilenia Perlotti）攜手合作下，最後的成果既彰顯出屋主的波斯傳統，又突顯玻拉尼大膽俏皮的用色和紋理設計。

　　改建的小屋外牆和主別墅一樣使用赤陶土材質，但朝南外牆有一座非常醒目的沖孔鐵網屏風，既可作為遮陽板，也能用於保護隱私，且可以視需求摺疊收整。不只如此，屏風尖端的穹窿造型是借鑑古波斯建築特色，可說是別出心裁。

　　由於 7.5 坪的空間相當狹窄，室內配備需要特別量身訂做，並盡可能的兼具多功能、高度實用性，以滿足各種彈性機能。格局則藉由對比鮮明的材質來區分 —— 起居室幾乎所有表面都使用以多層木塊壓縮製成的定向纖維板（Oriented Strand Board，簡稱 OSB，類似塑合板），但是顆粒紋理更粗糙豐富。廚房的流理台則使用黑、白色塊錯落的檯面，由義大利陶瓷設計公司41zero42 以數位列印製成，和定向纖維板的木色紋理呈現一種近乎衝突感的對比，但又以 1960 年代的白色塑料櫥櫃把手，將所有色調巧妙融為一體。

　　朝南的大片窗戶帶給屋內美妙的採光，而外牆的鐵網屏風可以適度緩和午後刺眼的陽光。窗框設計刻意把框的深度拉大，能作為坐榻；而對面的超大木箱長椅更是具備多樣功能，既可當座椅，又可收納體積較大的物品，需要時，只要放張床墊還能直接就寢。

　　浴室使用亮藍色樹脂，視覺上帶有強烈的震撼效果，根據玻拉尼的描述：「令人聯想到波斯靛藍。」從光滑的牆壁、地板到凹凸有隙的石牆，整間浴

室洋溢著飽滿的波斯靛藍，和其餘的白色系衛浴設備互相映襯。

玻拉尼挑戰運用價格低但獨特的材料及色彩，創造一種「去戲劇化的建築」。她是一位深諳如何在靜態中表現能量和節奏的設計師，簡單來說就是她可以為空間充電。獨特的紋理和對角線，使「艙房」內各個區域都變成極具個性的空間。

這間小宅並非「風格大於實際」的作品，相反的，玻拉尼的設計之所以成功，是因作品本身非常注重材料的 CP 值、靈活度和不同空間的運用，而室內隱私也是設計時的重點──當然，最重要的關鍵是，設計能否滿足居住者的需求。

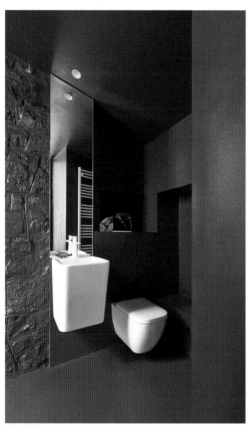

[01]

[標題頁] 由於空間只有 2.5 公尺寬，因此靈活的多功能配備成為關鍵。屋內其中一端設有一座從天花板到地板的櫥櫃，其中藏有一張辦公桌。

[01] 玻拉尼選用「令人聯想到波斯靛藍」的亮藍色樹脂，向屋主的波斯－義大利血統致敬。

[02]

[02] 鐵網屏風提供一定程度的隱私，也能緩解義大利夏日刺眼的陽光。

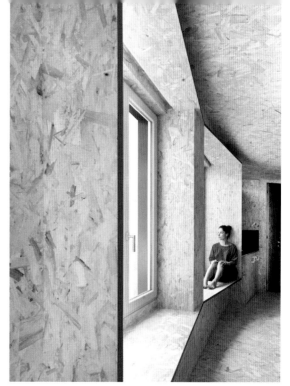

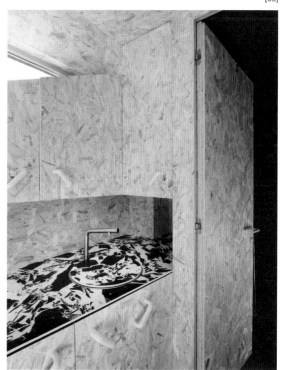

[03] 加深的窗框可作為靠窗的坐榻,角度也方便交談,讓空間充滿活力。

[04] 廚房採用黑白色塊錯落的面板裝飾,和定向纖維板形成鮮明對比,由義大利陶瓷設計公司 41zero42 以數位列印製成。

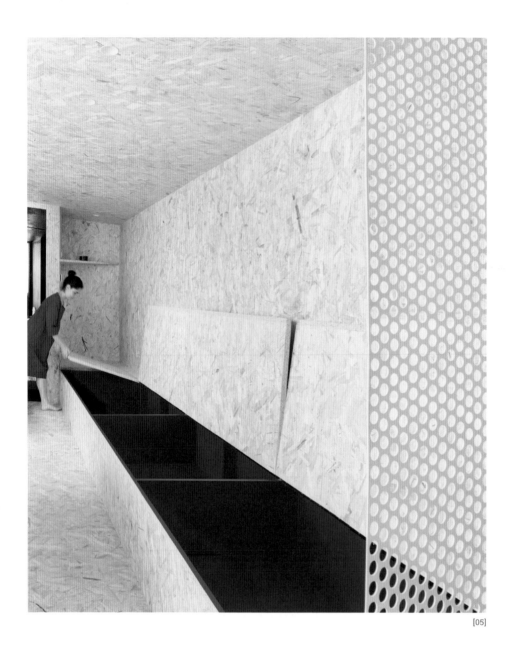

[05] 對於玻拉尼的客戶來說，充足的儲物空間至關重要。多功能起居／用餐座位兼睡榻下方還有寬敞的收納空間，可放置體積較大的物品。

[06] 沖孔鐵網屏風上方的穹窿造型，象徵屋主的波斯血統。

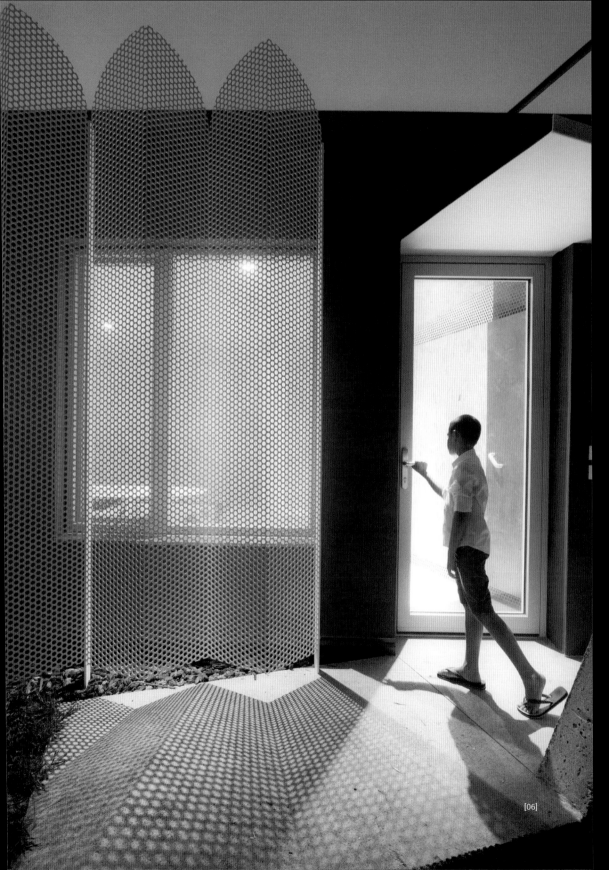

毛小孩遊樂場

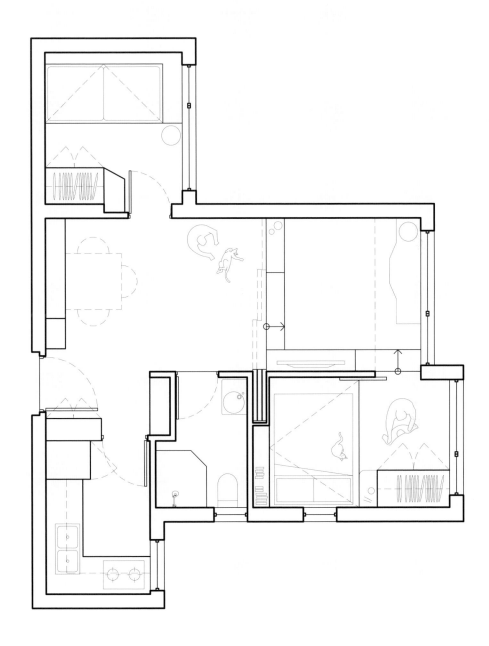

比例尺 1:100

1　2　3　4　5

↗ 12.7 坪／42m²　人 Sim-Plex 室內設計工作室 Sim-Plex Design Studio

◎ 香港，元朗 Yuen Long, Hong Kong

一提到小基地、超高密度住宅的典型，九龍城絕對是全世界數一數二的代表。香港的建築群緊密擁擠，但我們亦可看到空間設計演繹了如何跳脫坪數限制，想方設法去調整、滿足居住者的基本需求。

Sim-Plex 室內設計工作室建築師林揆沛（Patrick Lam）是土生土長的香港人，不諱言成長經歷影響了他的設計理念，「長期生活在狹小的環境，促使我去探究擴大空間的潛力」。

12.7 坪的「毛小孩遊樂場」位於元朗，顧名思義，裡面住著非常特別、且受到精心照顧的家人。屋主委託林揆沛為自己和年邁的母親打造舒適的家，而他們的家庭成員還包括一隻鸚鵡和一隻貓咪。

在小公寓飼養寵物十分麻煩。寵物有自己的衛生、飲食、運動和遛達等需求，很容易占據本就捉襟見肘的空間。然而，設計一個同時滿足人類和寵物的家並非毫無商量餘地，只不過需要鉅細靡遺的規劃和豐沛的想像力。

清晨沐浴在陽光下對多數人而言是種享受，可是卻會吵醒聒噪的鳥兒；貓咪一天之中多半趴著，但是也需要空間嬉戲玩耍。另外，對於年長者而言，所有空間機能都必須確保使用上的安全性。

一道三段式的毛玻璃滑門是屋內的主要特色。滑門的高度從天花板到地板，將主臥室和餐廳隔開，不僅提供必要的隱私，也能讓陽光穿透玻璃灑進整間公寓。

將起居室地面墊高，便能在下方騰出收納空間，選用淺色橡木貼皮的環保生態板（美耐板）提高櫥櫃和抽屜的高度，四張箱型凳輕巧雅緻，方便所有（人類）家人拉開使用。另一個最節省地面面積的聰穎設計，則是隱藏在廚房櫥櫃中的餐桌，可依照人數多寡拉長延伸。

「我們希望表達一種觀點：透過空間格局達成隱私和交際間的平衡，為年輕人和老人家共同生活的社會提供新的可能和靈感。」

從九龍到元朗只要短短幾分鐘，但是當年的九龍城和這間毛小孩遊樂場有著天壤之別，前者紛雜混亂，後者兼具洞見和執行力。話說回來，林揆沛的設計和九龍還是有些呼應之處，好比說，一個小空間要能有效妥善運作，身在其中的所有成員務必互相尊重，無論牠們是否呼嚕呼嚕、嘰嘰喳喳的說個不停。

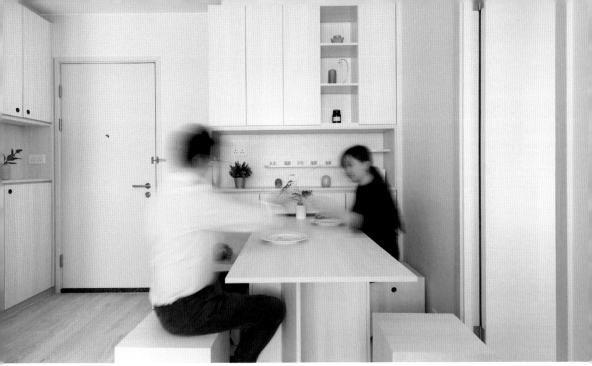

[標題頁] 在高密集住宅區，寵物一輩子大部分時間可能都在家中度過，因此我們的目標是盡可能為每個生物創造舒適的空間。

[01] 餐桌可以視需求拉出和收合，確保不受控的寵物有足夠的空間玩耍。

[02]

[03]

[02] 提高的地板明確區分了不同區域，同時也為儲物提供了空間。

[03] 關上滑門後，可以為寵物和家人創造私密空間。

[04] 三段式橫拉門安裝在天花的軌道上，可以部分或完全拉開。

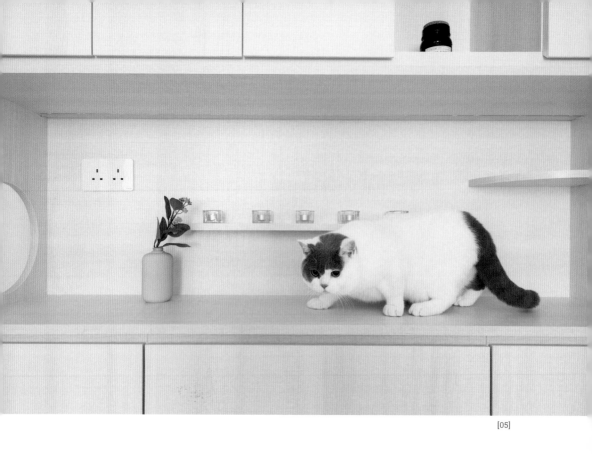

[05]

[05] 這裡為毛小孩提供了許多玩耍和安全探索的空間。

[06] 當室內設計要同時考慮好幾個成員，再加上寵物的需求，可想而知挑戰性十足，必須設法讓隱私、娛樂等活動空間和諧共融。

[07] 霧面玻璃可確保當完全關閉時，主窗戶的光線仍能流通。

[06]

[07]

CREDIT

FLOOR PLANS

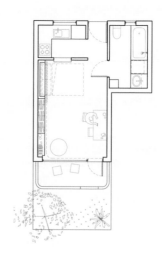

page 010　卡洛 I　　　　　　　7.26 坪／24m²
墨爾本，斐茲洛伊區

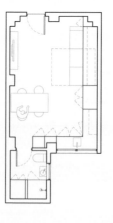

page 018　塔拉　　　　　　　9.68 坪／32m²
雪梨，伊莉莎白灣

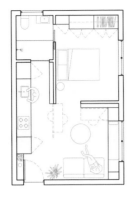

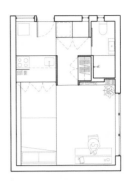

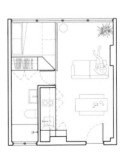

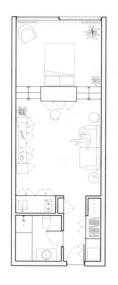

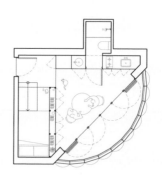

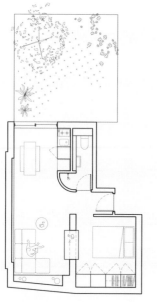

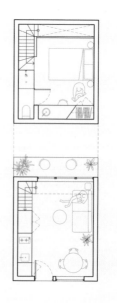

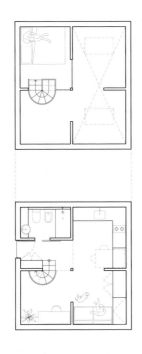

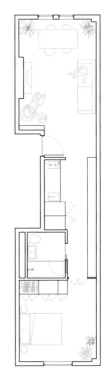

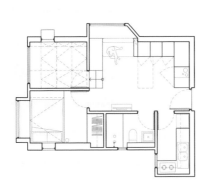

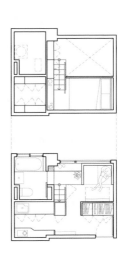

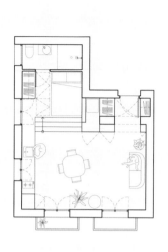

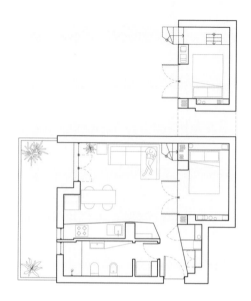

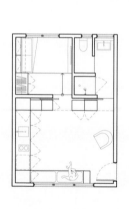

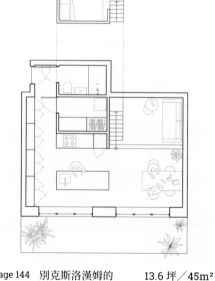

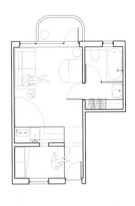

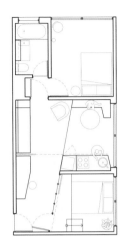

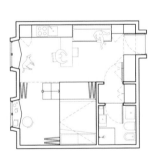

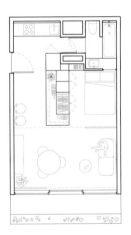

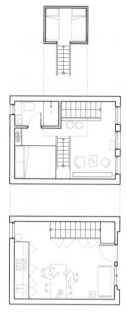

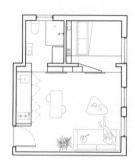

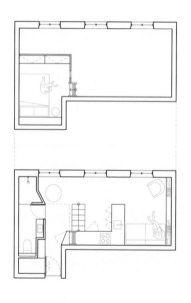

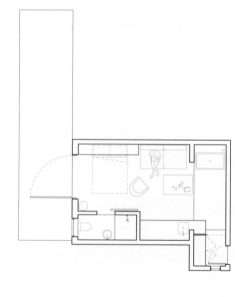

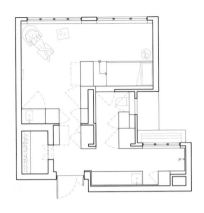

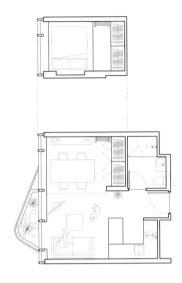

page 210　艾利克斯　　　　14.2 坪／47m²
　　　　　新加坡，武吉巴督

page 218　樹屋　　　　　　9.9 坪／33m²
　　　　　香港，九龍

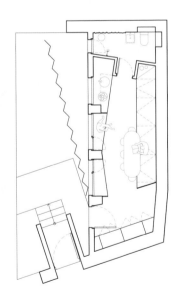

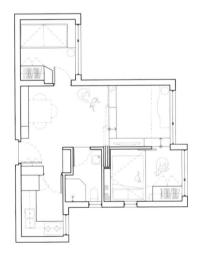

page 224　都市風艙房　　　7.5 坪／25m²
　　　　　貝爾加莫，阿爾比諾

page 232　毛小孩遊樂場　　12.7 坪／42m²
　　　　　香港，元朗

關於 Never Too Small

Never Too Small 源自於一份期許——希望小坪住宅的生活品質變得更加理想。2017 年，徐國麟（Colin Chee）住在墨爾本內城一間只有 11.9 坪大的公寓，生活需求通通在方寸之地解決。微型空間的生活經驗讓他格外好奇，其他過來人如何善用機智與美感兼具的設計實現住居變革？因此，身為電影製作人的徐國麟發揮豐富的製片經驗，親身採訪澳洲國內知名的小宅室內建築師，記錄小坪住宅的空間規劃魔法。隨著時間不斷累積，徐國麟集結採訪影片，創立了 YouTube 頻道《Never Too Small》。

在《Never Too Small》推出首支影片三年內，頻道已經吸引超過 140 萬人訂閱，隨著建築作品不斷發展革新，小宅設計的受眾和成果也日益壯大（**編按：在繁體中文版出版時，YT 訂閱超過 250 萬、FB 專頁超過 20 萬粉絲、累計點閱已經破億次**），這本書正是結出的果實之一。今時今日，在全球性的小宅建築界中，《Never Too Small》已是公認最佳平台之一。

除了位於澳洲墨爾本的核心團隊，我們有一群遍佈世界各地且才華洋溢的創作者共同拍攝製作。Never Too Small 團隊的每一份子都懷抱相同期許，相信且致力於介紹小宅建築設計，就有機會開創更加永續且兼容的城市前景。

致謝

Never Too Small 能集結影片內容出版成書，要歸功於所有參與的建築師和設計作品。因此首先我要向參與計畫的建築師和設計師致謝，感謝你們願意分享空間作品，讓觀眾見證各種令人驚豔的奇思妙想，沒有這些無與倫比的作品就沒有 Never Too Small。感謝你們啟發並大力支持團隊的每一個人。

在此特別感謝建築師班‧愛德華茲（Ben Edwards）、布拉德‧史瓦茲（Brad Swartz）和尼可拉斯‧格尼（Nicholas Gurney）還有建築師事務所ATOMAA，謝謝一路以來情義相挺，你們是最棒的。

感謝參與攝影師同意本書收錄精美照片，書中的建築作品在技術高超的鏡頭下展現有如親歷其境的氛圍。感謝製圖師尼克‧阿吉烏斯（Nic Agius）高超的繪圖功力，為本書提供無懈可擊的平面圖，而且不藏私的傳授超專業知識。感謝視覺設計師克里斯欽‧門多薩（Khristian Mendoza）為《Never Too Small》打造的品牌形象，賦予整本書連貫的識別色彩，展露十足的自信風采。感謝出版人保羅‧麥克奈利（Paul McNally）、史密斯街出版社（Smith Street Books）、責任編輯塔莉亞‧安德森（Tahlia Anderson）和艾維‧歐設計工作室（Evi O Studio），有賴你們悉心指導，Never Too Small 團隊才能相信自己有能力且應該要集結作品成書。

感謝頻道的每一位觀眾──從發表第一支影片到打出名堂，再到出版書籍，這些成就絕大部分歸功於觀眾對小宅建築的興趣，Never Too Small 由衷感謝你們觀看影片表達支持。最後，感謝策畫經理琳西‧玻納德（Lindsay Barnard），這本書從各種意義來說都是屬於妳的。妳沒有參與書寫、編輯、設計或攝影，但是前前後後包辦了其餘一切，如此才讓一切成真，感謝妳。

──────徐國麟、喬爾和伊莉莎白

感謝以下這些超棒的人，如果沒有他們，《Never Too Small》根本不存在。強力發電的策畫經理玻納德和路克‧克拉克（Luke Clark）；頻道共同創辦人詹姆斯‧麥福森（James McPherson），作為頭號粉絲投入大量時間和資金協助團隊實現出書的夢想；還有攝影指導賽門‧戴維斯（Simon Davies）從始至終的鼓勵。感謝夥伴！

謝謝建築師愛德華茲點頭提供建築作品供頻道發表第一支影片，即使我們兩人素未謀面。辛苦了，寫手喬爾和伊莉莎白詳細看完好幾個小時的採訪，再透過優美文字演繹建築設計的精妙之處，讓讀者充分浸淫其中，你們超讚！謝謝出版人麥克奈利的信任，並且讓這本書在泰德現代美術館的書架上占有一席之地。感謝室內設計師馬克‧亞歷山大（Mark Alexander）熱情支持，讓頻道順利解鎖草創時期的第一個百人訂閱。

當然，絕對少不了感謝父母和手足無條件的愛，並且全然信任我的夢想。感謝每一位提供自身創作的建築師，無私的付出時間分享專業洞見。最後的最後，大大感謝每一個陪伴我們踏上 Never Too Small 旅程的人，我永遠感謝你們。

———國麟

感謝國麟和詹姆斯大方邀請我共同創立頻道，感謝團隊源源不絕的親切善意。《Never Too Small》從單集到紀錄片到電視節目再到出書，這個大家庭締造的成就令我無比驚艷！

有賴琳西充滿熱情的策畫大力催生出這本書。感謝妳理解我的世界，並且適時給予提點。伊莉莎白，謝謝妳參與書寫這本書，完美詮釋我們兩人共享的願景。如果沒有妳，這本書的厚度只有現在的一半，而且肯定少了大半吸引力。

狐西（Foxy），謝謝你開闢一片天地任我天馬行空。謝謝你傾聽我的草稿

並且給予溫暖而真實的回饋。謝謝你在每一個截稿的深夜充當暖心酒侍，我愛你。

哈德莉（Hadley）和勞森（Lawson），你們鬼靈精的小臉突然湊過來看我在幹嘛時總讓我分心，謝謝你們努力假裝關心書本的進度，希望有天你們讀到這本書時會想起我埋頭苦寫的那個冬日。

———喬爾

國麟，你是這一切的起點，感謝你清晰無比的遠見，帶領大家一同踏上這趟美妙的旅程，永遠感激你不斷給予機會。謝謝詹姆斯支持我自由去探索機會，你的犧牲付出和大膽下賭注，時時激勵我們不斷精進。喬爾，謝謝你和我共同執筆，你優美的文字樹立了高標準，謝謝你相信我能達到如此水準。LJ，我真心覺得要不是你在背後哄帶騙追稿、辛辛苦苦提供意見，這本書到現在大概還只是草稿。你是我工作和生活的燦爛豔陽，謝謝你。

蓋伊（Gaye），謝謝你一路以來始終支持 Never Too Small，無私分享多年來購買的設計書籍，並且對我所做的一切給予堅定支援。艾力克斯（Alex），謝謝你在我因為寫書而失眠時善盡照顧孩子的責任，或在草稿太冗長或太爛的時候用充滿愛意的方式給我忠告，還有在我狀況不好時全心照看我。最後感謝塞巴斯汀（Sebastian）和威廉（William），你們使得這一切過程和事物變得更加燦爛歡快。

———伊莉莎白

小宅試驗

從 5 坪到 15 坪，《Never Too Small》頂尖設計師
不將就的小坪數生活提案

Never Too Small
Reimagining Small Space Living

作者	徐國麟（Colin Chee）／策畫 喬爾·必思（Joel Beath） 伊莉莎白·普萊斯（Elizabeth Price）／撰稿
譯者	盧思綸
原書設計	Evi-O. studio Nicole Ho
封面設計	Ayen
內頁排版	Decon Huang
主編	莊樹穎
行銷企劃	洪于茹、周國渝
出版者	寫樂文化有限公司
創辦人	韓嵩齡、詹仁雄
發行人兼總編輯	韓嵩齡
發行業務	蕭星貞
發行地址	106 台北市大安區光復南路 202 號 10 樓之 5
電話	(02) 6617-5759
傳真	(02) 2772-2651
劃撥帳號	50281463
讀者服務信箱	soulerbook@gmail.com
總經銷	時報文化出版企業股份有限公司
公司地址	台北市和平西路三段 240 號 5 樓
電話	(02) 2306-6600

國家圖書館出版品
預行編目（CIP）資料

小宅試驗 / 徐國麟 (Colin Chee) ／策畫；
喬爾·必思 (Joe Beath), 伊莉莎白·普
萊斯 (Elizabeth Price) 撰稿. -- 第一版. --
臺北市 : 寫樂文化有限公司 , 2024.01
　面；　公分. -- (小院；6)
譯自：Never too small
ISBN 978-626-97609-3-0(平裝)

1.CST: 室內設計 2.CST: 空間設計 3.CST:
家庭佈置

967　　　112021411

第一版第一刷 2024 年 1 月 15 日
ISBN 978-626-97609-3-0
版權所有 翻印必究
裝訂錯誤或破損的書，請寄回更換
All rights reserved.

Originally published in 2021 by Smith Street Books (smithstreetbooks.com)
Copyright text ©Never Too Small
Copyright photography © Hey!Cheese (front cover);
Tom Ferguson (back cover,top right); Tom Ross (back cover, bottom left & bottom middle);
Tess Kelly (back cover, bottom right); Eric Petschek (back cover, up left);
Katherine Lu (page 4); Tom Ferguson (page 7); Michael Wee (page 8); for all
project images, see individual credits
Copyright design © Smith Street Books
For Smith Street Books
Publisher: Paul McNally
Editor: Tahlia Anderson
Designer: Evi-O. Studio | Nicole Ho
Floorplans: Nic Agius & George Mollett from Aguis Scorpo Architec